# SCULPTORS 01

2019 WINTER

原創造型＆原型製作作品集

U0072804

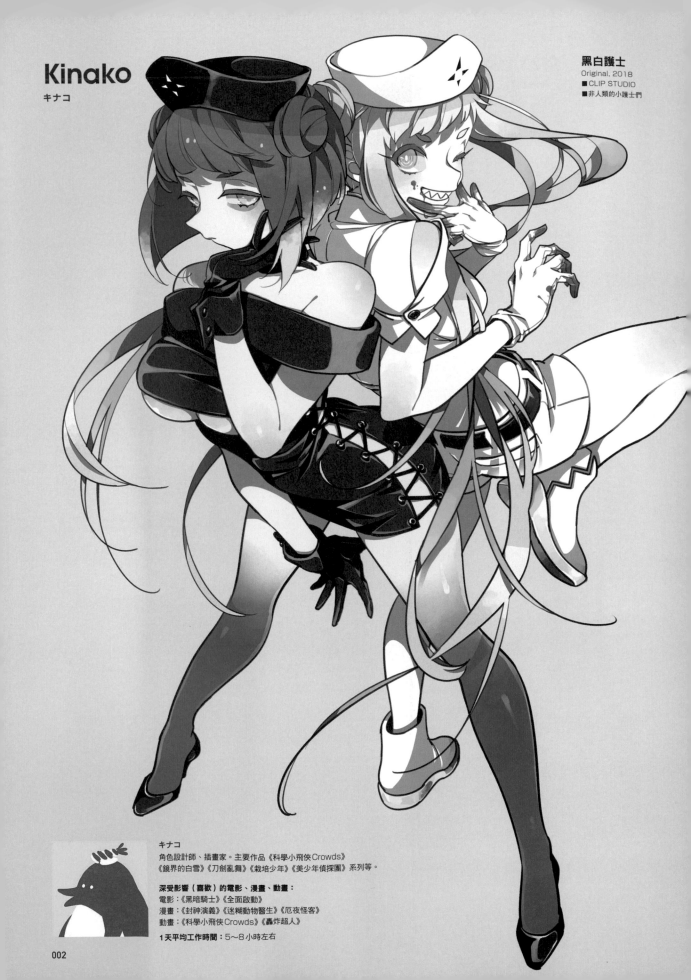

# Kinako
キナコ

黑白護士
Original, 2018
■ CLIP STUDIO
■ 非人類的小護士們

キナコ
角色設計師、插畫家。主要作品《科學小飛俠Crowds》
《鏡界的白雪》《刀劍亂舞》《栽培少年》《美少年偵探團》系列等。

**深受影響（喜歡）的電影、漫畫、動畫：**
電影：《黑暗騎士》《全面啟動》
漫畫：《封神演義》《迷糊動物醫生》《厄夜怪客》
動畫：《科學小飛俠Crowds》《轟炸超人》

**1天平均工作時間：5～8小時左右**

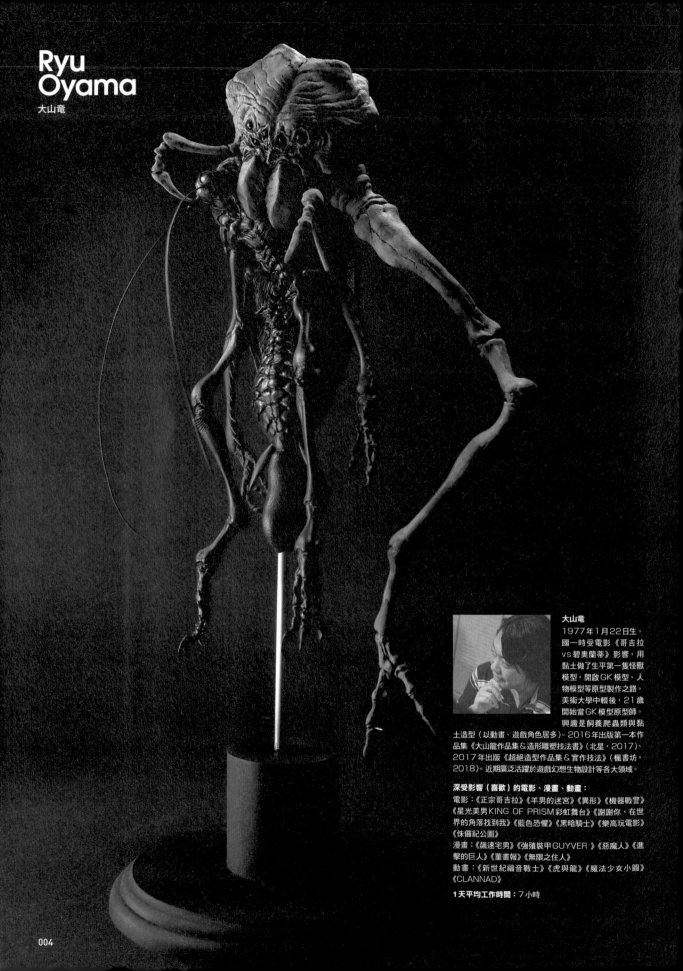

# Ryu
# Oyama
大山竜

**大山竜**
1977年1月22日生。
國一時受電影《哥吉拉
vs碧奧蘭蒂》影響,用
黏土做了生平第一隻怪獸
模型,開啟GK模型、人
物模型等原型製作之路。
美術大學中輟後,21歲
開始當GK模型原型師。
興趣是飼養爬蟲類與黏
土造型(以動畫、遊戲角色居多)。2016年出版第一本作
品集《大山龍作品集&造形雕塑技法書》(北星,2017)、
2017年出版《超絕造型作品集&實作技法》(楓書坊,
2018)。近期廣泛活躍於遊戲幻想生物設計等各大領域。

**深受影響(喜歡)的電影、漫畫、動畫:**
電影:《正宗哥吉拉》《羊男的迷宮》《異形》《機器戰警》
《星光美男KING OF PRISM彩虹舞台》《謝謝你,在世
界的角落找到我》《藍色恐懼》《黑暗騎士》《樂高玩電影》
《侏儸紀公園》
漫畫:《飆速宅男》《強殖裝甲GUYVER》《惡魔人》《進
擊的巨人》《董書報》《無限之住人》
動畫:《新世紀福音戰士》《虎與龍》《魔法少女小圓》
《CLANNAD》

**1天平均工作時間:7小時**

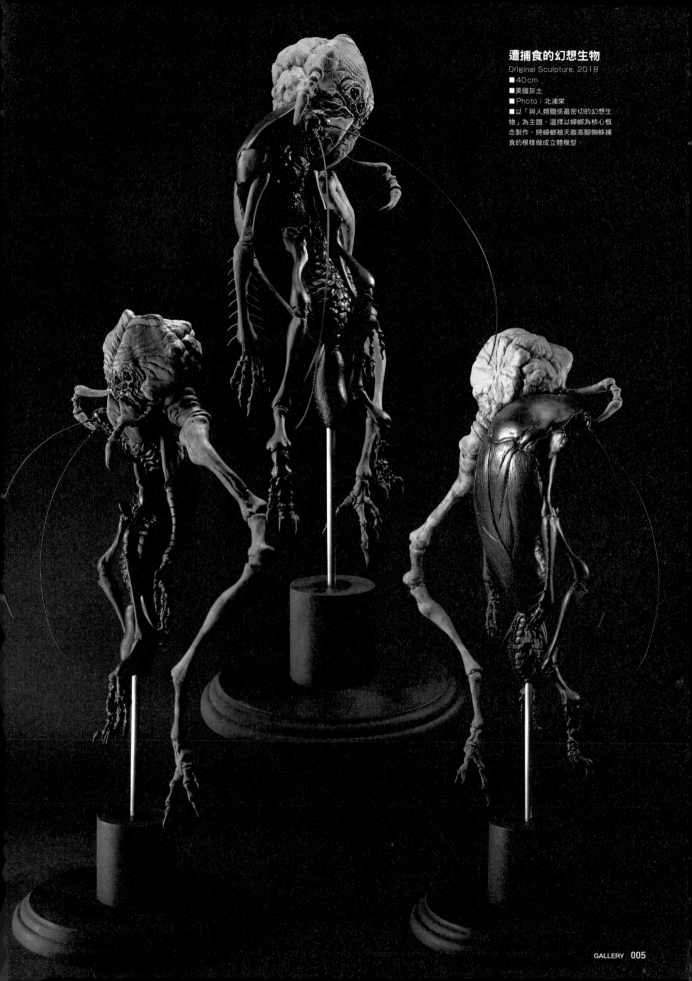

遭捕食的幻想生物
Original Sculpture, 2018
■40cm
■美國灰土
■Photo：北浦栄
■以「與人類關係最密切的幻想生物」為主題，選擇以蟑螂為核心概念製作。將蟑螂被天敵高腳蜘蛛捕食的模樣做成立體模型。

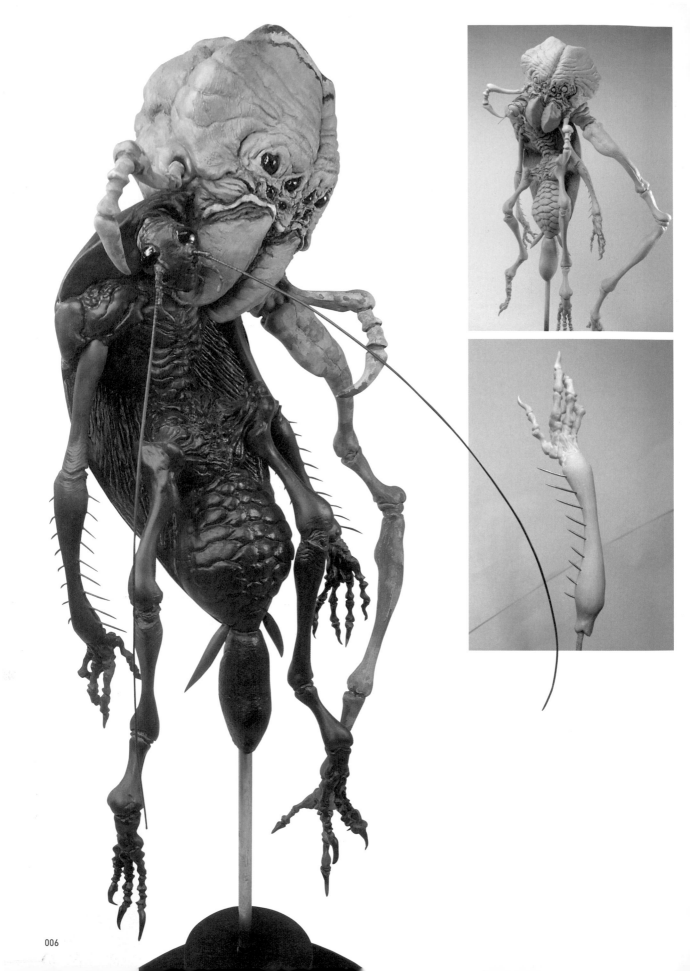

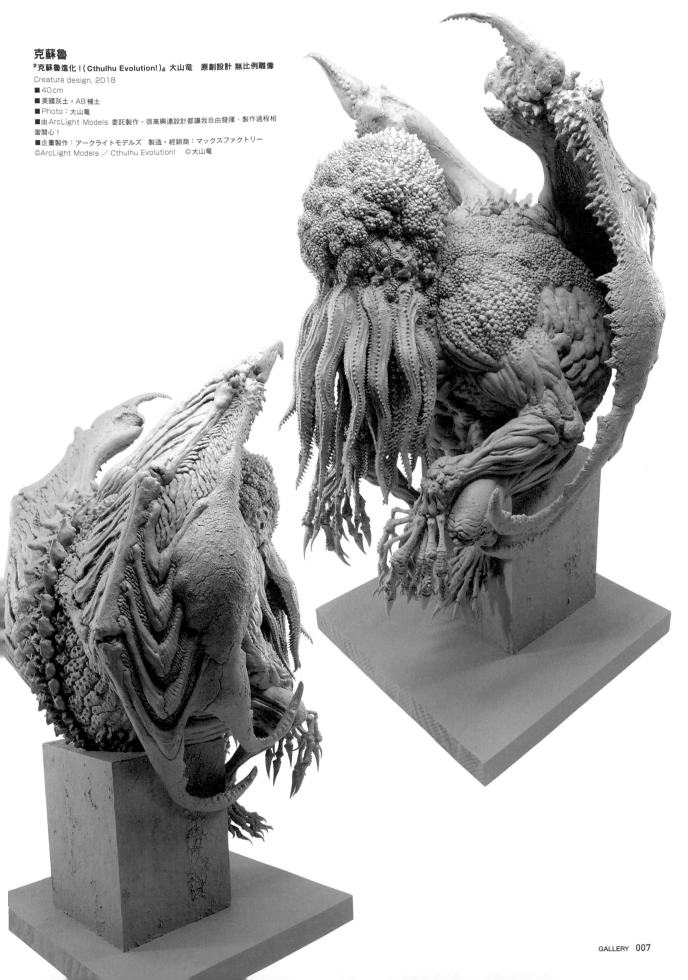

克蘇魯
『克蘇魯進化！(Cthulhu Evolution!)』大山竜　原創設計 無比例雕像
Creature design, 2018
■40cm
■美國灰土・AB補土
■Photo：大山竜
■由ArcLight Models 委託製作。很高興連設計都讓我自由發揮，製作過程相當開心！
■企畫製作：アークライトモデルズ　製造・經銷商：マックスファクトリー
©ArcLight Models ／ Cthulhu Evolution!　©大山竜

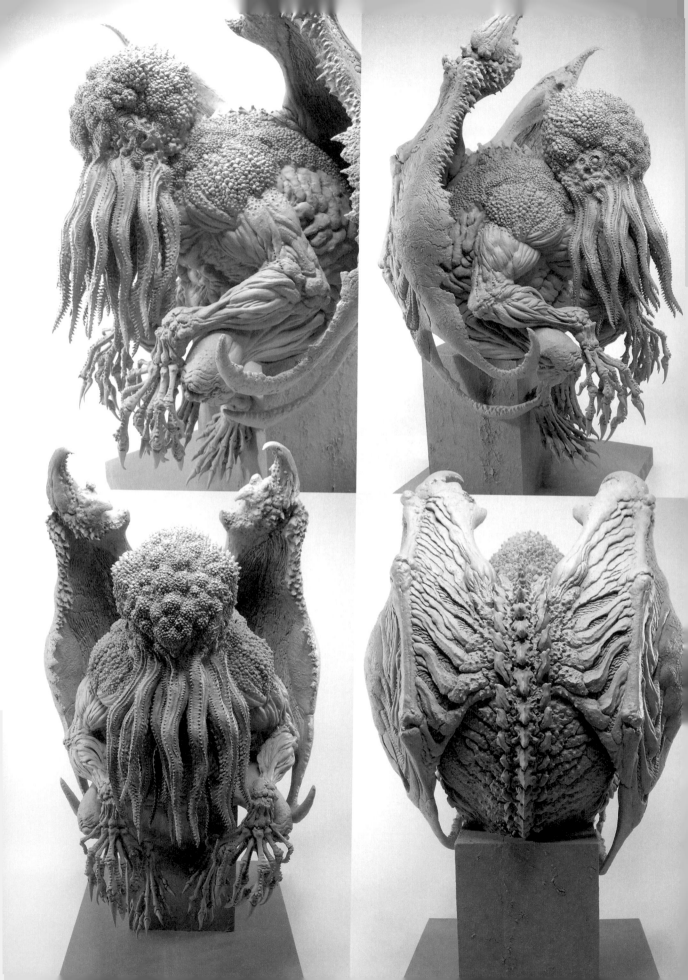

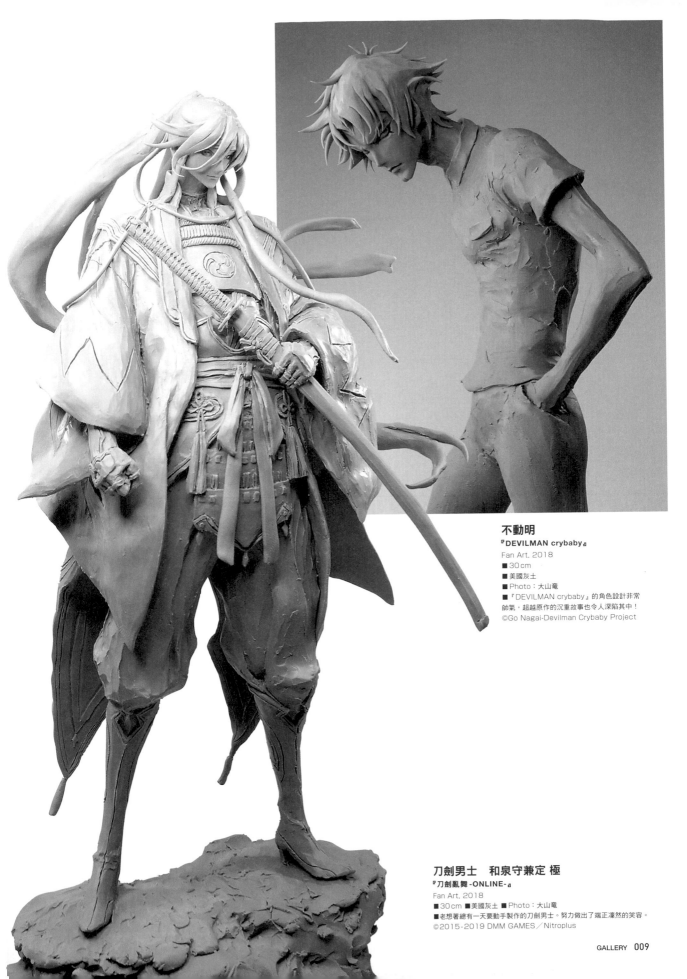

**不動明**
『DEVILMAN crybaby』
Fan Art, 2018
■30cm
■美國灰土
■Photo：大山竜
■『DEVILMAN crybaby』的角色設計非常
帥氣，超越原作的沉重故事也令人深陷其中！
©Go Nagai-Devilman Crybaby Project

**刀劍男士　和泉守兼定 極**
『刀劍亂舞-ONLINE-』
Fan Art, 2018
■30cm　■美國灰土　■Photo：大山竜
■老想著總有一天要動手製作的刀劍男士。努力做出了端正凜然的笑容。
©2015-2019 DMM GAMES／Nitroplus

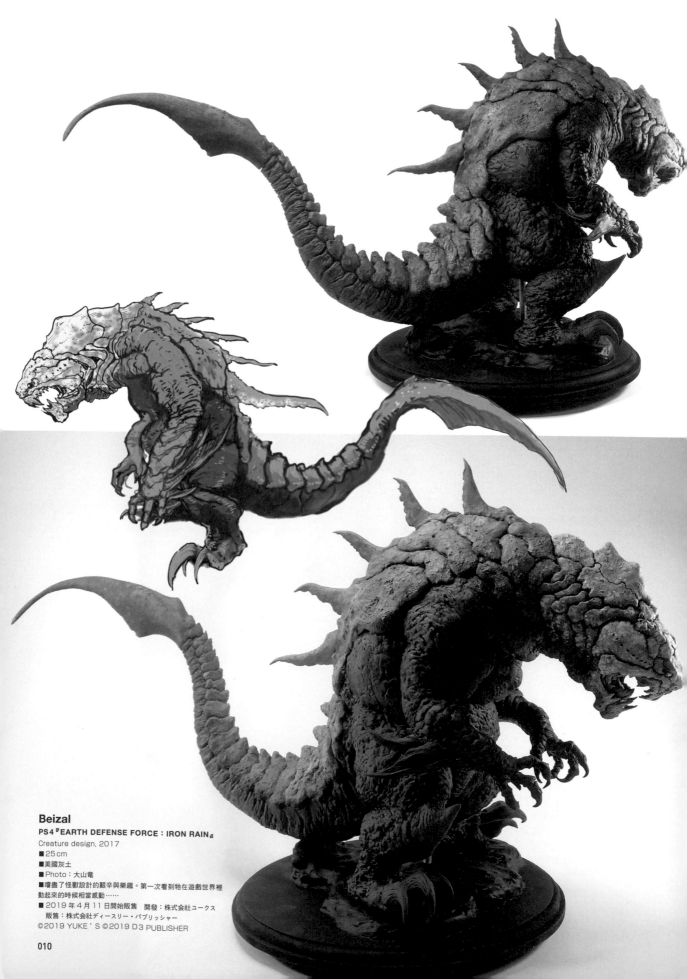

**Beizal**

PS4『EARTH DEFENSE FORCE：IRON RAIN』

Creature design, 2017

■25cm

■美國灰土

■Photo：大山竜

■嘗盡了怪獸設計的跟辛與樂趣。第一次看到牠在遊戲世界裡
動起來的時候相當感動……

■2019年4月11日開始販售　開發：株式会社ユークス
販售：株式会社ディースリー・パブリッシャー

©2019 YUKE'S ©2019 D3 PUBLISHER

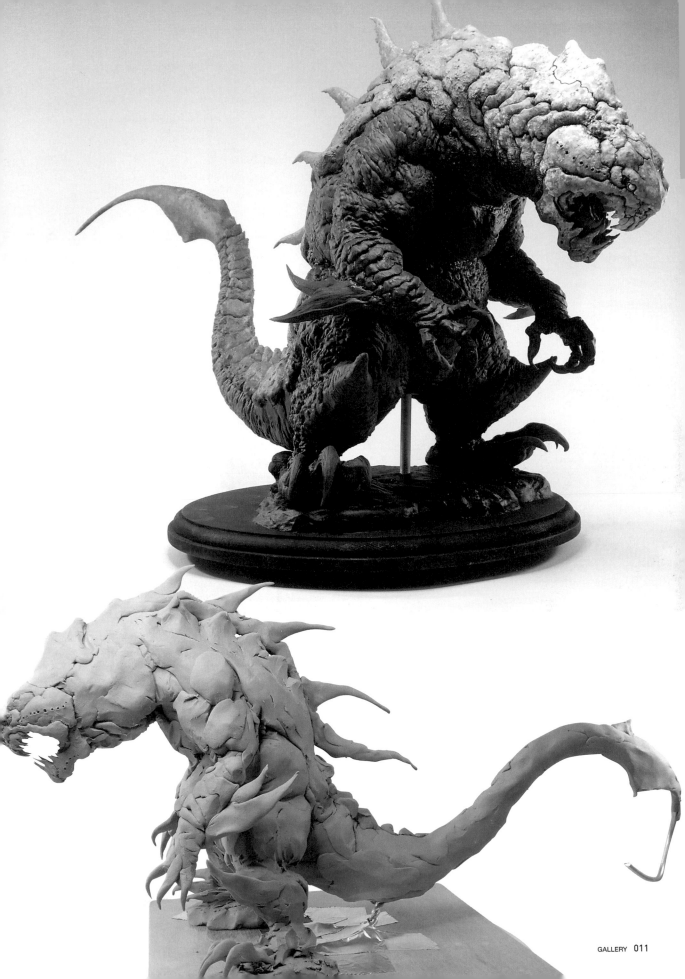

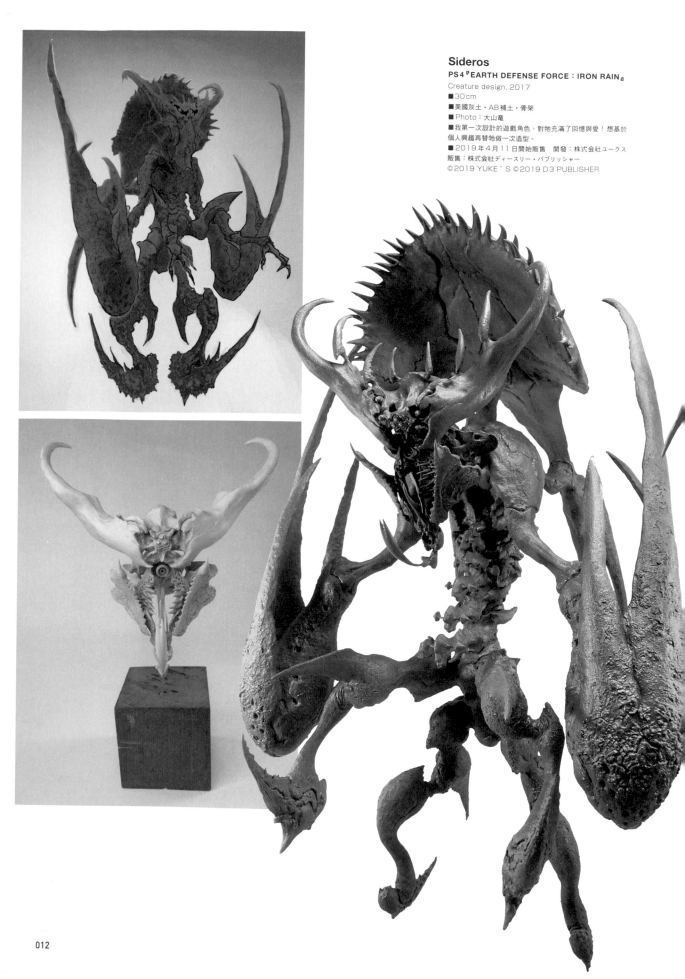

### Sideros

**PS4『EARTH DEFENSE FORCE：IRON RAIN』**
Creature design, 2017
■30cm
■美國灰土・AB補土・骨架
■Photo：大山竜
■我第一次設計的遊戲角色，對牠充滿了回憶與愛！想基於
個人興趣再替牠做一次造型。
■2019年4月11日開始販售　開發：株式会社ユークス
販售：株式会社ディースリー・パブリッシャー
©2019 YUKE'S ©2019 D3 PUBLISHER

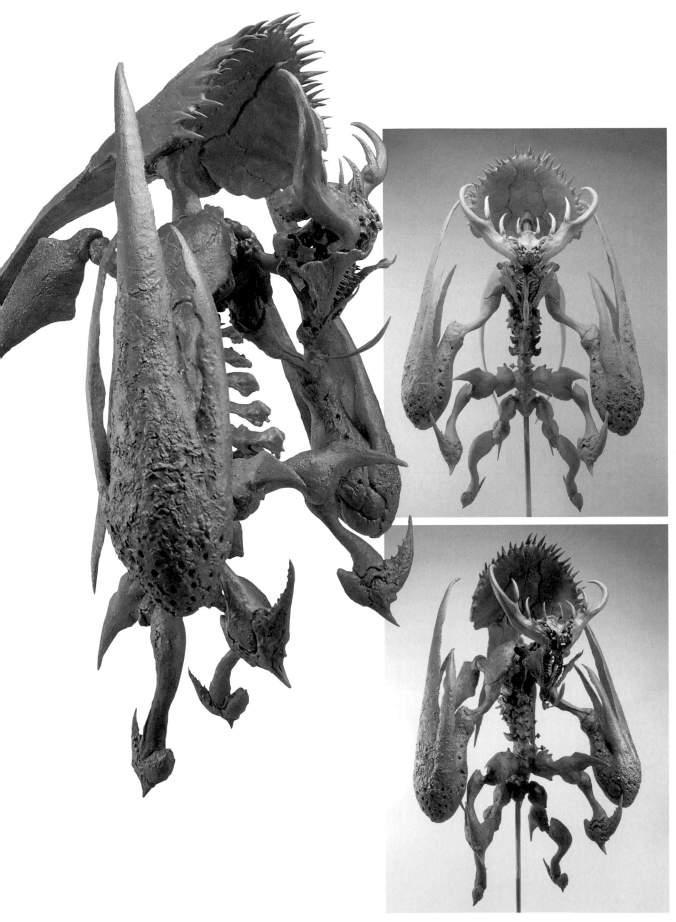

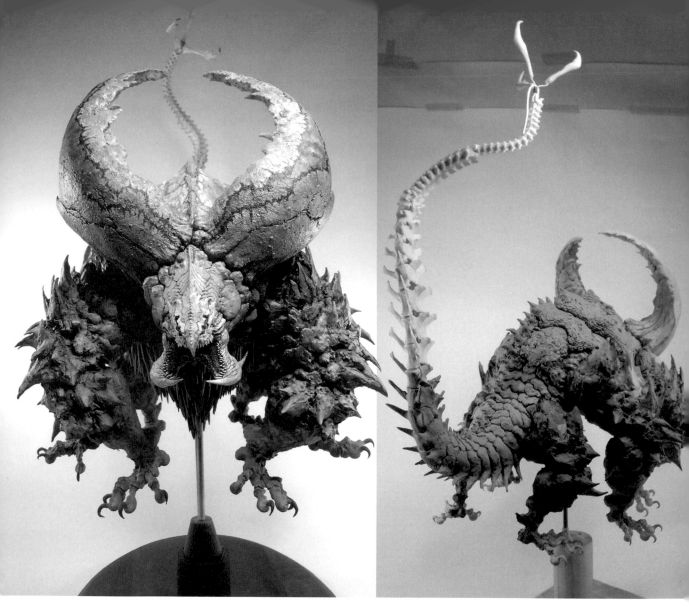

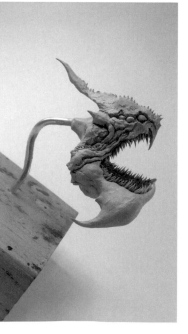

### Raznid

**PS4『EARTH DEFENSE FORCE：IRON RAIN』**

■60cm ■美國灰土・AB補土・骨架・木材

■Photo：大山竜

■以巨大粗暴的概念進行設計。放進數不清的利牙、尖刺等自己相當喜愛的元素進去，做起來很開心。

■2019年4月11日開始販售

開發：株式会社ユークス　販售：株式会社ディースリー・パブリッシャー

©2019 YUKE'S ©2019 D3 PUBLISHER

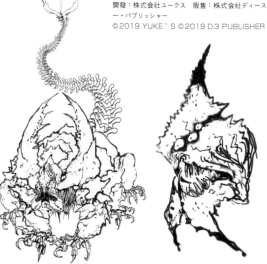

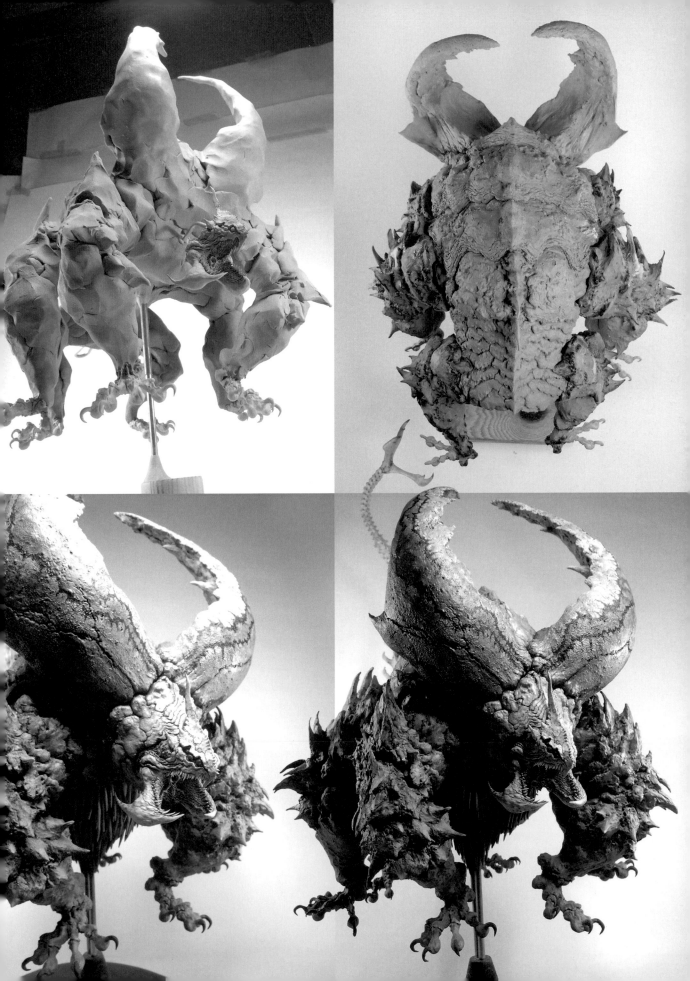

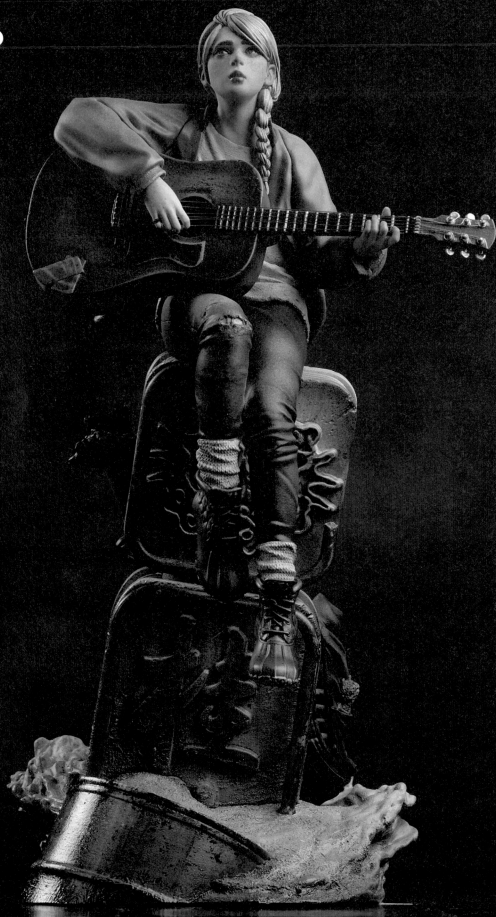

# Masato Ohata

大畠雅人

**survival：05**
**Singer**
Original Sculpture, 2018
24 cm（含基座）
■樹脂模型
■Photo：小松陽祐
■「生存者」系列新作品。一直想製作彈吉他女孩的模型，內心深處總是掛念著這件事，好不容易畫出完稿圖，於是便著手製作。雖說畫好圖稿，卻還是一如往常地在中間階段卡關，煩惱得睡不著覺。不過只要突破這個階段就能夠做出好作品了。背景以半數街道被黃沙掩埋的近未來為印象製作。

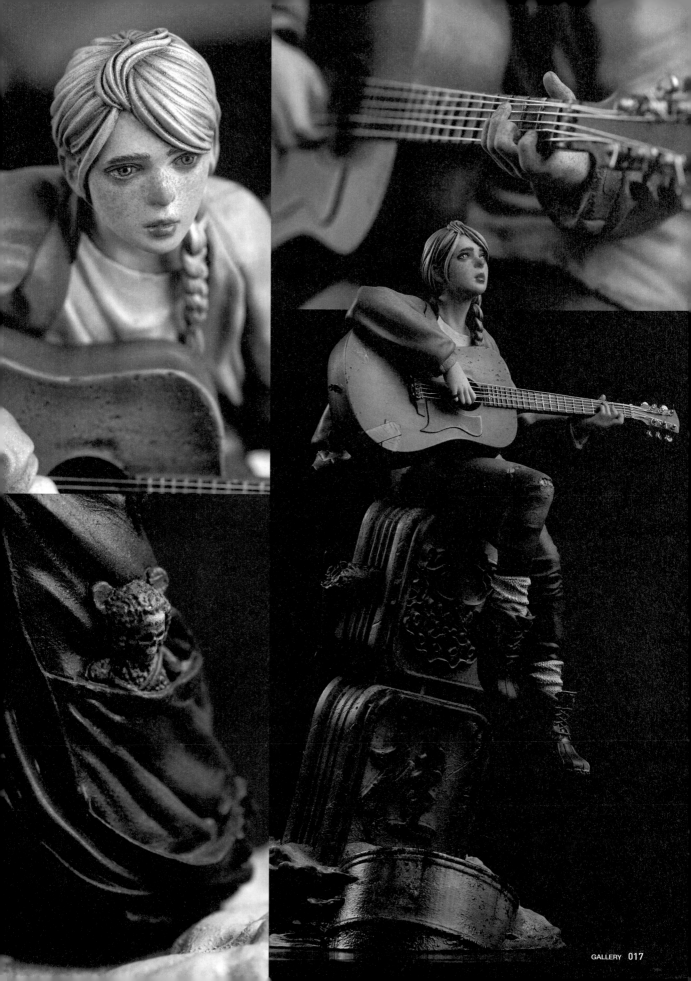

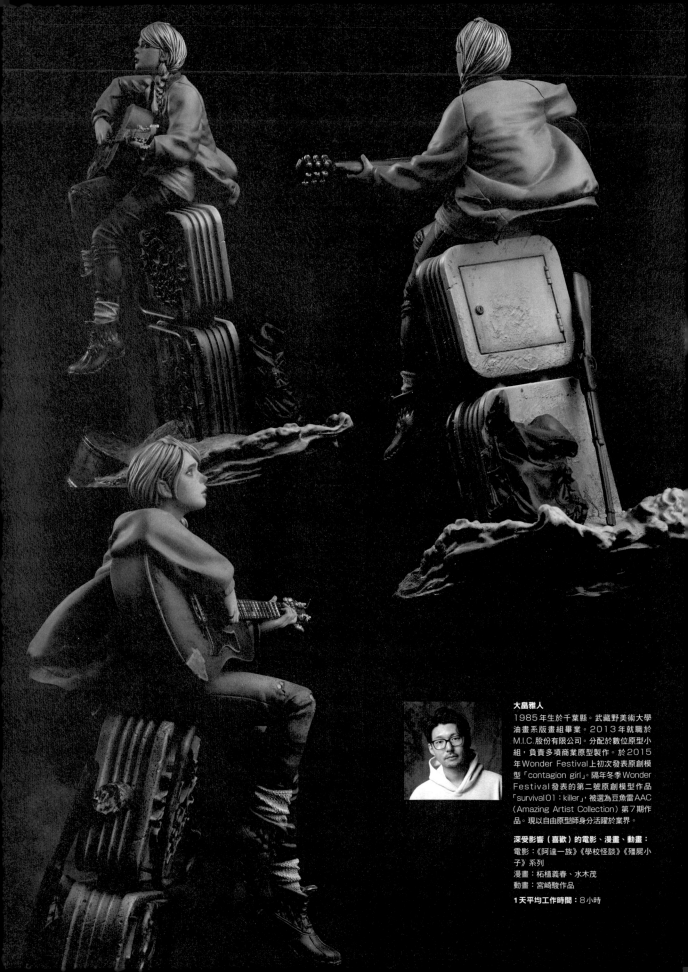

**大昌雅人**

1985年生於千葉縣。武藏野美術大學油畫系版畫組畢業。2013年就職於M.I.C.股份有限公司。分配於數位原型小組,負責多項商業原型製作。於2015年Wonder Festival上初次發表原創模型「contagion girl」隔年冬季Wonder Festival發表的第二號原創模型作品「survival01:killer」,被選為豆魚雷AAC(Amazing Artist Collection)第7期作品。現以自由原型師身分活躍於業界。

**深受影響(喜歡)的電影、漫畫、動畫:**
電影:《阿達一族》《學校怪談》《殭屍小子》系列
漫畫:柘植義春、水木茂
動畫:宮崎駿作品

**1天平均工作時間:**8小時

**高木アキノリ**
1987年生。使用美國土與ZBrush製作模型。

**深受影響（喜歡）的電影、漫畫、動畫：**
電影：《哥吉拉》《魔法公主》《數碼寶貝大冒險：
我們的戰爭遊戲！》《金牌拳手》
漫畫：鳥山明作品

**1天平均工作時間：**8小時

# Akinori Takaki
### 高木アキノリ

**小白與小黑**
Original Sculpture, 2018
■H17.5×W25（cm）
■美國土・樹脂
■Photo：北浦榮
■製作概念為模仿貓咪姿勢的龍。
身形雖小卻很有氣勢的貓咪，和擁有龐大身軀卻因在
意貓咪而坐立不安的龍，兩者擺在一起的畫面似乎很
有趣。貓的視線筆直望向龍，而龍則回望貓。喜歡北
美箱龜的臉，因此龍臉部分有參考箱龜臉型製作。

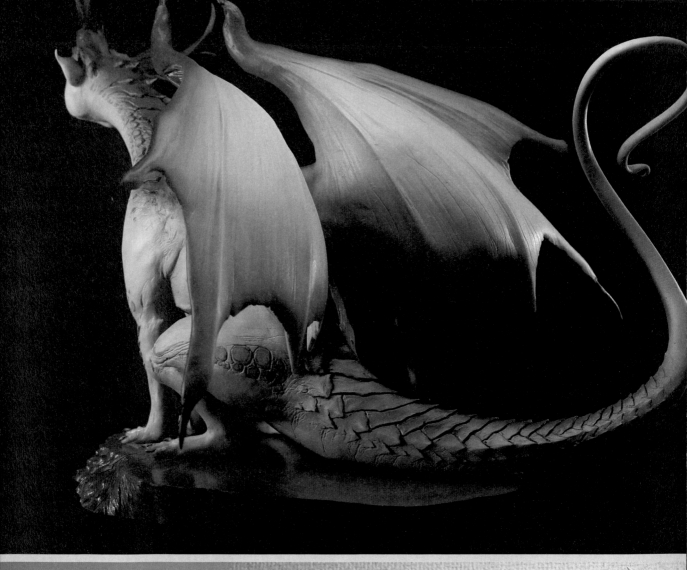
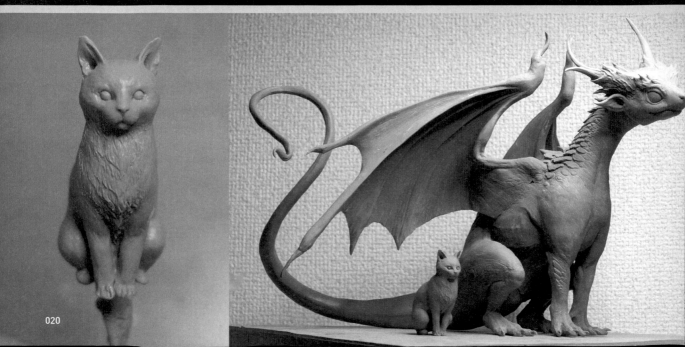

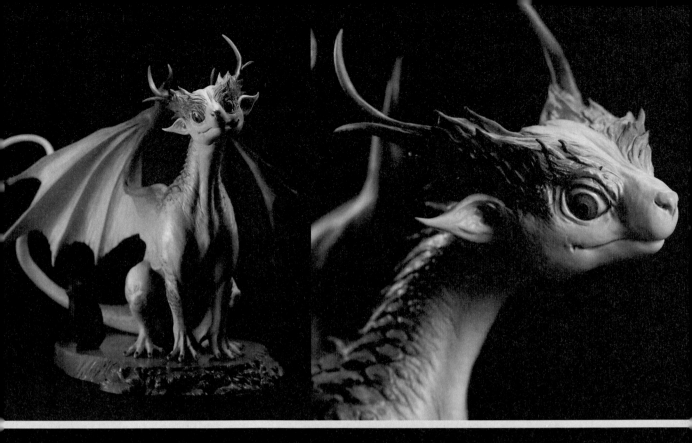

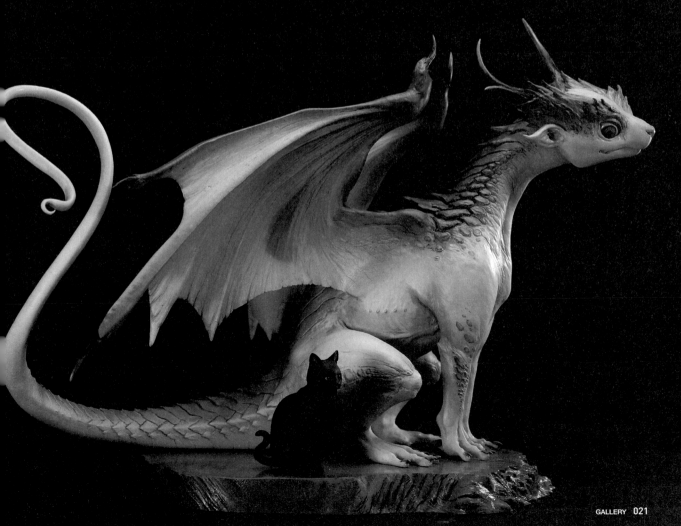

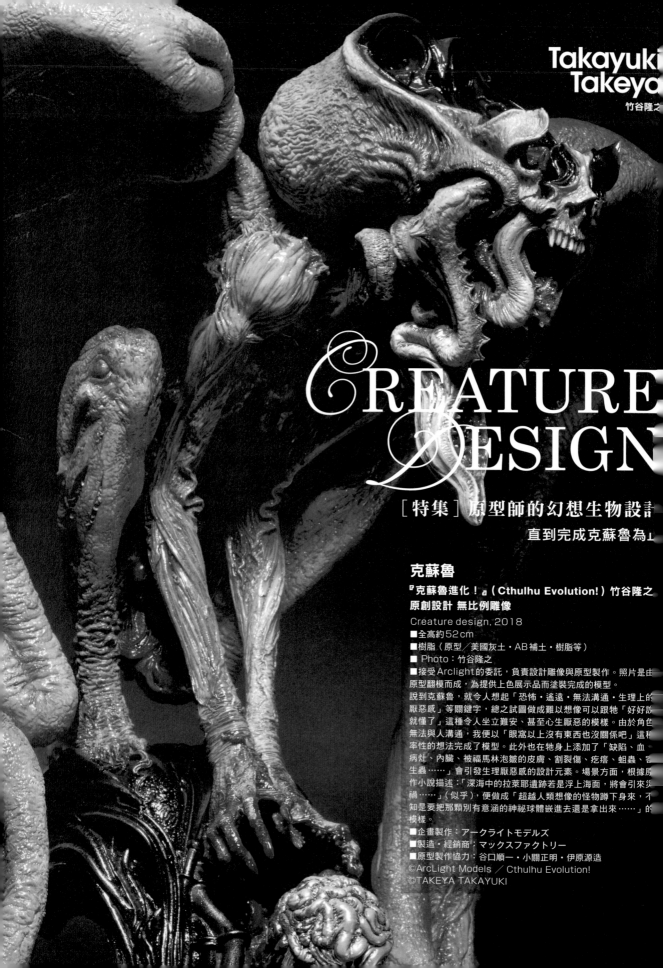

Takayuki
Takeya
竹谷隆之

# CREATURE DESIGN

## ［特集］原型師的幻想生物設計

直到完成克蘇魯為止

### 克蘇魯

『克蘇魯進化！』（Cthulhu Evolution!）竹谷隆之
原創設計 無比例雕像
Creature design, 2018
■全高約52cm
■樹脂（原型／美國灰土・AB補土・樹脂等）
■ Photo：竹谷隆之
■接受Arclight的委託，負責設計雕像與原型製作。照片是由原型翻模而成，為提供上色展示品而塗裝完成的模型。

說到克蘇魯，就令人想起「恐怖・遙遠・無法溝通・生理上的厭惡感」等關鍵字，總之試圖做成難以想像可以跟牠「好好談就懂了」這種令人坐立難安、甚至心生厭惡的模型。由於角色無法與人溝通，我便以「眼窩以上沒有東西也沒關係吧」這種率性的想法完成了模型。此外也在牠身上添加了「缺陷、血、病灶、內臟、被福馬林泡皺的皮膚、割裂傷、疙瘩、蛆蟲、寄生蟲……」會引發生理厭惡感的設計元素。場景方面，根據原作小說描述：「深海中的拉萊耶遺跡若是浮上海面，將會引來災禍……」（似乎），便做成「超越人類想像的怪物蹲下身來，不知是要把那顆別有意涵的神祕球體嵌進去還是拿出來……」的模樣。

■企畫製作：アークライトモデルズ
■製造・經銷商：マックスファクトリー
■原型製作協力：谷口順一・小關正明・伊原源造
©ArcLight Models ／ Cthulhu Evolution!
©TAKEYA TAKAYUKI

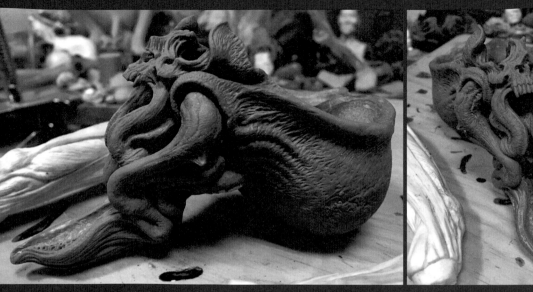

1. 剛開始先根據設計平衡感，在不鏽鋼板上用郡氏美國土製作左半頭（抱歉這邊沒有拍照），加熱硬化到某個程度後，從不鏽鋼板上取下塑像，開始雕塑右半頭並處理頭部細節。

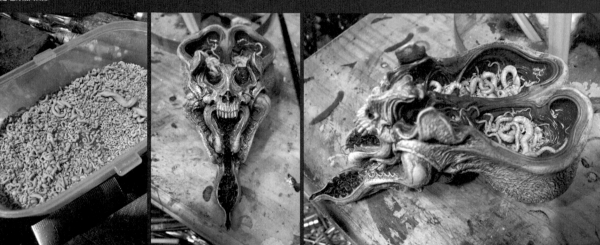

2. 把用AB補土事先做好的細碎蛆狀物，以及類似蠕動寄生蟲的物體大量撒在頭蓋與凹槽處，細心注入瞬間接著劑（低黏性）固定。不過有些地方怎麼複製都不對，就用造型修復劑（Puraripea）和AB補土無止盡填補到超逼真為止！後來實在忍不住，連顏色都上了！

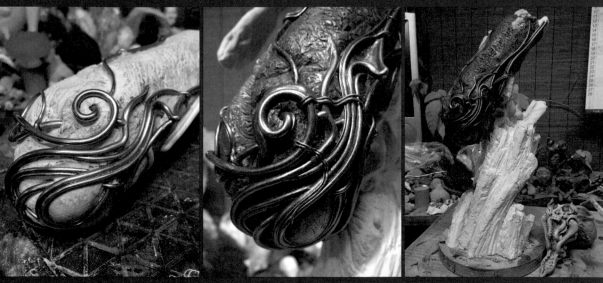

3. 基座則用AB補土等材料塑出大略形狀後，纏上焊線和保險絲製成。為了忠實呈現「拉萊耶遺跡」設定，設計上拋棄科技感，試圖用類似咒術的裝飾，營造出非地球文明的神祕感。

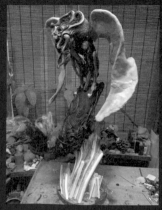 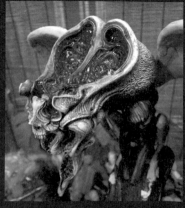 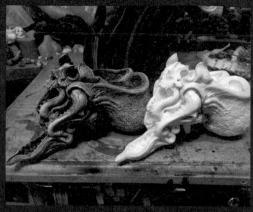

4. 不時觀察整體造型後，進行初步組裝。翼型觸手以鋁線為支架，再用大容量AB補土完成。

5. 頭蓋骨內側也塗成紅色。反正塗料滲進凹槽裡，翻起模來就輕鬆多了……希望啦！

6. 頭部原型完工時，忍不住請擅長精密翻模的小關正明先翻了一次頭模。

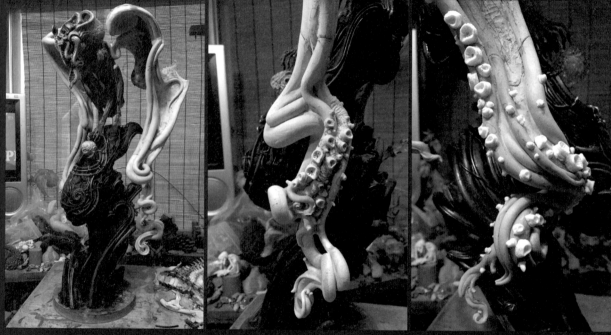

7. 邊留心翼型觸手的形狀，邊用AB補土塑形。觸手尖端處則是先翻好AB補土原型的吸盤零件模後，另外黏上去。吸盤與吸盤之間再用AB補土塑形。

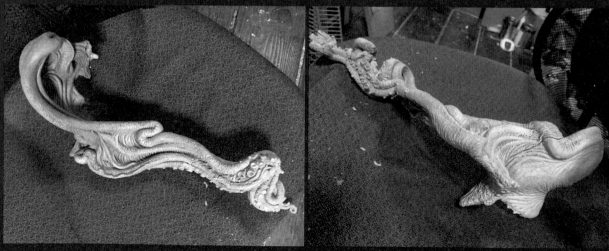

8. 幾乎完工的翼型觸手。為了確認模型完成度，試著用稍亮的灰色上色。懷著「盡可能方便翻模」的考量進行切割，切下去時終於發現自己想法太天真，腦中頓時一片空白，只剩下「總會有辦法吧」的念頭。

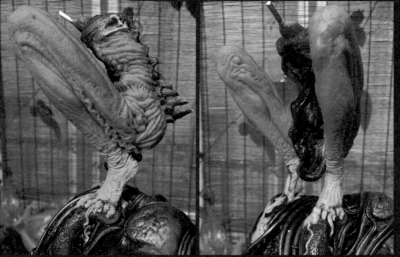

9.下半身使用鋁線和AB補土做內芯，表面以郡氏美國土塑形。要求支撐力度的腳尖則用AB補土製作，並做成可由腳踝拆卸的樣式。腹部也用AB補土做成內臟掉出來也若無其事的感覺。

10.上半身和手腕先翻製了以前電影工作裡做過的相同部件，再用AB補土加以改造而成。

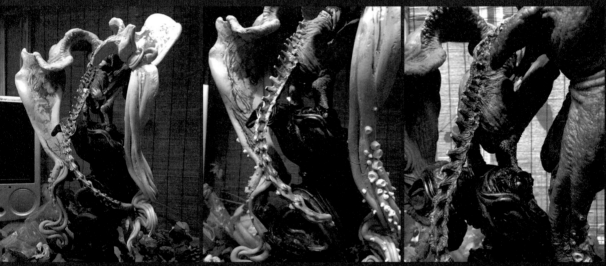

11.脊椎和尾巴部分，則借用了有骨架老爹別名的齊藤淳司所製作，不知是狐狸還是鼬鼠的骨架。原作骨架做工太過精細，有些地方翻模出來效果不太好，因此用AB補土補強，蓋過那些部分……如此便完成骨頭羅列在左右兩側的脊椎了！實在有夠麻煩……

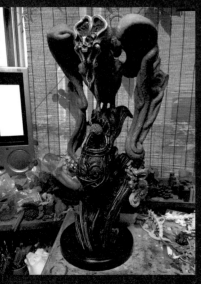
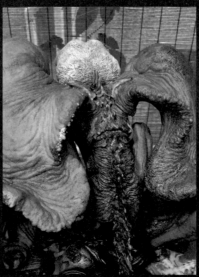
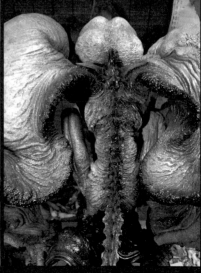

12.確認假組效果。後面的植物是從地板縫冒出來，照顧牠的虎葛。

13.左邊是製作中的原型。右邊是完成後翻製出來，正在上色的模型。此處並非全用不透明漆覆蓋模型，而是試圖用能顯出樹脂模型質感的方式上色。但這種色調對於量產用的上色範本而言實在太亂來了。我有在反省，真的！

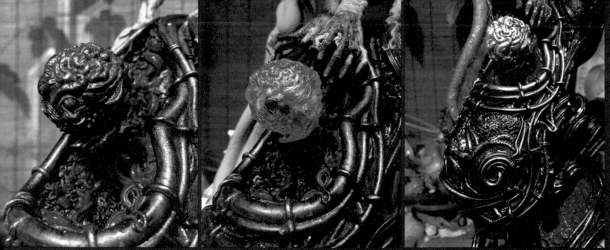

4.克蘇魯外觀看起來缺少了眼睛和腦部，因此試著做了一個只有眼睛和腦部的球體。原型使用郡氏美國土與少許AB補土製作。著色範本起初用透明樹脂翻模上色，後來發現透明感反而會讓模型難以顯色，於是改用鮮明色彩厚塗來蓋過透明感。

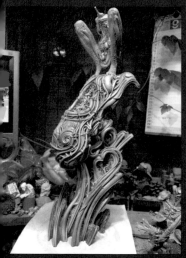

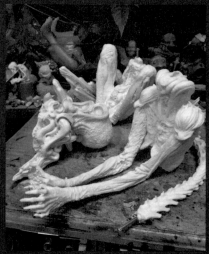

5.假組原型，確認整體平衡，各部件能否順利嵌合等。檢查、拆解……不斷重複這些工作。

16.原型完成後，繼續製作翻模品的上色範本。想把凹槽內部也染成紅色，因此先將稀釋後的郡氏色漆血紅2號倒入模型中，再晃動液體，讓整個表面都薄薄沾上一層顏料。

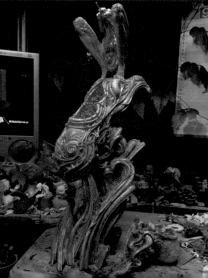

17.下半身和基座如果也倒血紅2號下去的話，顏料會用完。因此改用鮮紅色＋鮮橘色薄塗，翼型觸手也用同樣方式塗色。右圖是幾乎完工的模樣，後方的虎葛已經長得滿高的了。

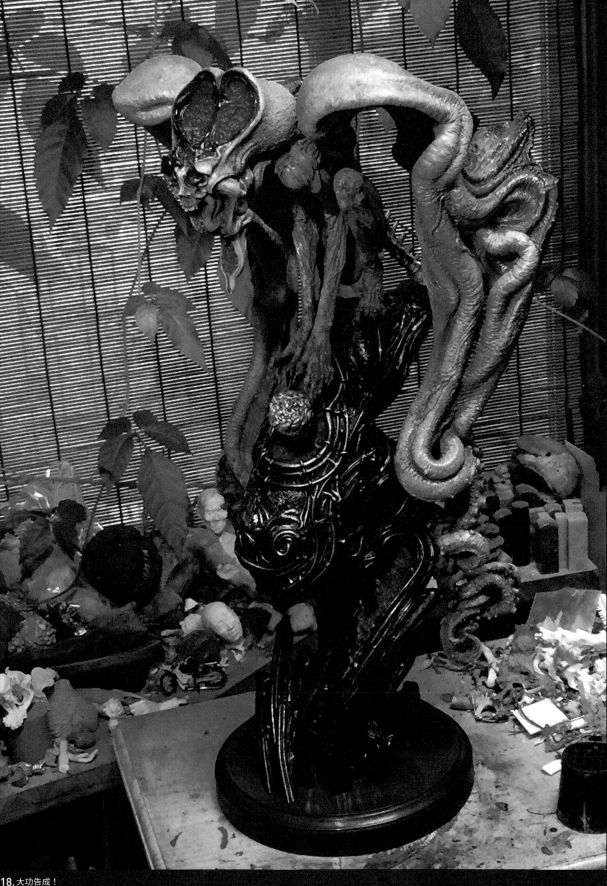

18. 大功告成！

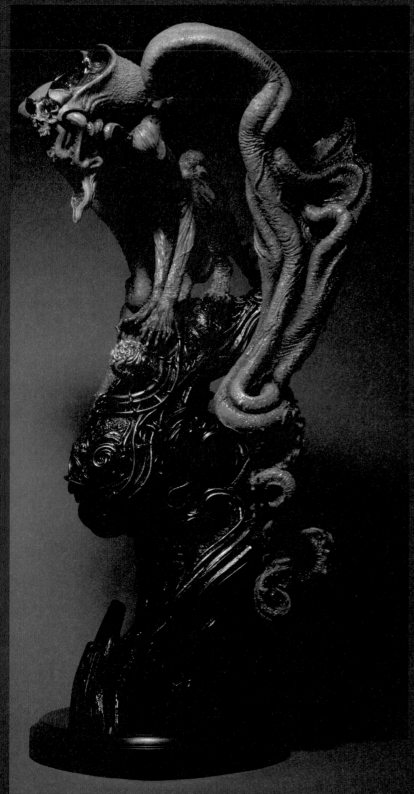
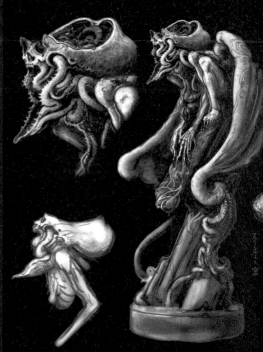
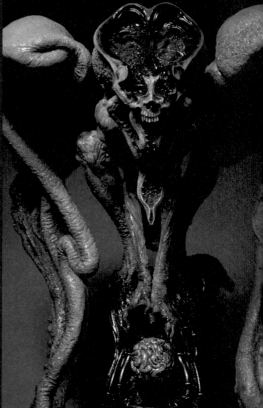

**材料（原型）：** 郡氏美國土、AB補土、鋁線、焊線、鉛線、樹脂翻模零件、
狐狸骨架、木材、瞬間接著劑、造型修復劑（Puraripea）等。
**（複製上色展示品）：** 樹脂、硝基系塗料、琺瑯漆、鋁線、鐵線等。

by 竹谷隆之

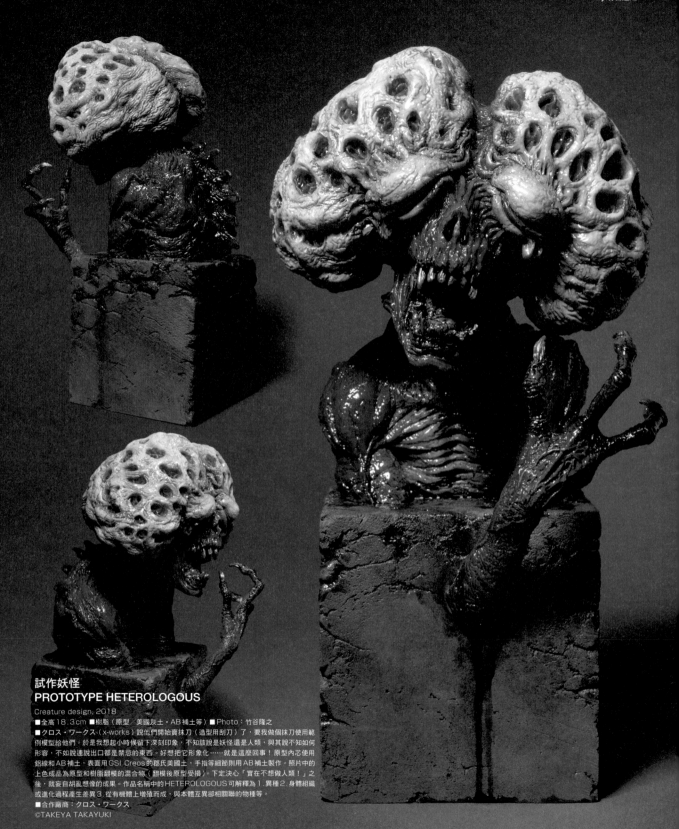

試作妖怪
**PROTOTYPE HETEROLOGOUS**
Creature design, 2018
■全高18.3cm ■樹脂（原型 美國灰土・AB補土等）■Photo：竹谷隆之
■クロス・ワークス（x-works）說他們開始賣抹刀（造型用刮刀）了。要我做個抹刀使用範
例模型給他們。於是我想起小時候留下深刻印象，不知該說是妖怪還是人類，與其說不知如何
形容，不如說連說出口都是禁忌的東西。好想把它形象化……就是這麼回事！原型內芯使用
鋁線和AB補土，表面用GSI Creos的郡氏美國土，手指等細節則用AB補土製作。照片中的
上色成品為原型和樹脂翻模的混合物（翻模後原型受損）。下定決心「實在不想做人類！」之
後，就妄自胡亂想像的成果。作品名稱中的HETEROLOGOUS可解釋為 1．異種 2．身體組織
或進化過程產生差異 3．從有機體上增殖而成，與本體互異卻相關聯的物種等。
■合作廠商：クロス・ワークス
©TAKEYA TAKAYUKI

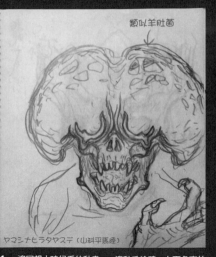

1. 一邊回想小時候看的動畫，一邊動手塗鴉。左下角寫的「ヤマシナヒラタヤスデ（山科平馬陸）」和圖畫無關。

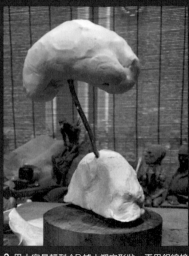

2. 用大容量輕型AB補土塑定形狀，再用鋁線接起來，做出粗略骨架。

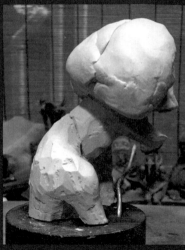

3. 接著補上其他部位，留心整體協調感做出雛型，要是覺得土加太多了，就削掉一些。

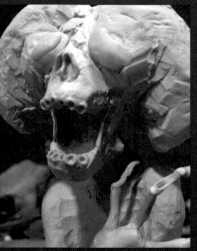

4. 手和牙齒等基座處，考量到強度問題，採用AB補土製作。最後還剩一點土，就拿來做眼睛。

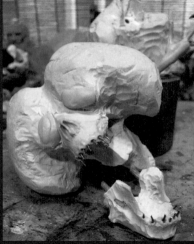

5. 在牙齒骨架中插入鐵線。牙齒之後再用AB補土製作，先用郡氏美國土做出整體形狀。

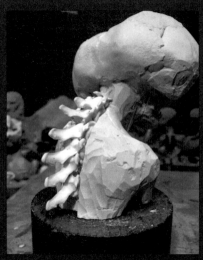

6. 脊椎則故技重施，用狐狸的背脊骨製作。

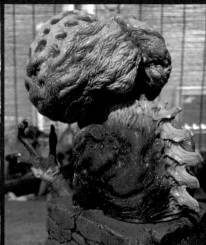

7. 美國灰土塑形過程有x-works在錄影，不小心就忘記照相……不好意思！原型上色完工後，想改變基座和手的位置，於是又多了些後續工作。同時把骨頭較薄而不適合拿來翻模的部分，用AB補土補強後，翻製成零件。

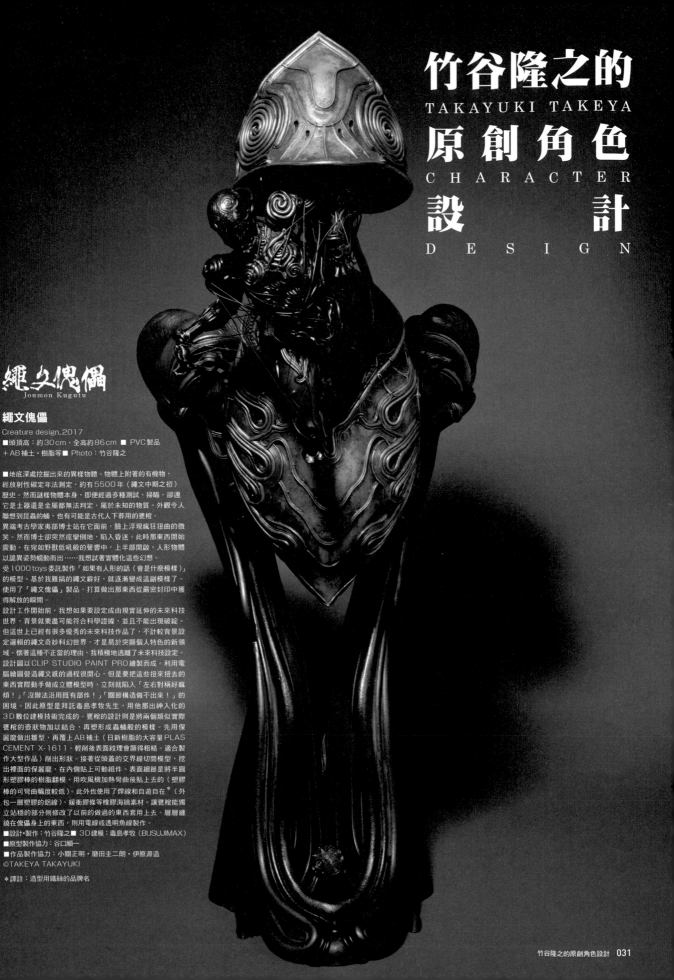

# 竹谷隆之的
## TAKAYUKI TAKEYA
# 原 創 角 色
## CHARACTER
# 設　　　計
## DESIGN

**繩文傀儡**
*Joumon Kugutu*

**繩文傀儡**

Creature design, 2017
■頭頂高：約30cm、全高約86cm ■ PVC製品
＋AB補土・樹脂等■ Photo：竹谷隆之

■地底深處挖掘出來的異樣物體。物體上附著的有機物，
經放射性碳定年法測定，約有5500年（繩文中期之初）
歷史。然而謎樣物體本身，即便經過多種測試、掃瞄，卻連
它是土器還是金屬都無法判定，屬於未知的物質。外觀令人
聯想到昆蟲的蛹，也有可能是古代人下葬用的甕棺。
異端考古學家夷部博士站在它面前，臉上浮現瘋狂扭曲的微
笑。然而博士卻突然痙攣倒地，陷入昏迷。此時那東西開始
震動，在宛如野獸低吼般的聲響中，上半部開啟，人形物體
以詭異姿勢蠕動而出⋯⋯我想試著實體化這些幻想。
受1000toys委託製作「如果有人形的話（會是什麼模樣）」
的模型。基於我難搞的繩文癖好，就逐漸變成這副模樣了。
使用了「繩文傀儡」製品，打算做出那東西從嚴密封印中獲
得解放的瞬間。
設計工作開始前，我想如果要設定成由現實延伸的未來科技
世界，背景就要盡可能符合科學證據，並且不能出現破綻。
但這世上已經有很多優秀的未來科技作品了，不計較背景設
定邏輯的繩文奇妙科幻世界，才是易於突顯個人特色的新領
域。懷著這種不正當的理由，我積極地逃離了未來科技設定。
設計圖以CLIP STUDIO PAINT PRO繪製而成。利用電
腦繪圖營造繩文感的過程很開心，但是要把這些扭來扭去的
東西實際動手做成立體模型時，立刻就陷入「左右對稱好麻
煩！」「沒辦法沿用既有部件！」「關節構造做不出來！」的
困境。因此原型是拜託毒島孝牧先生，用他那出神入化的
3D數位建模技術完成的。甕棺的設計則是將兩個甕棺類似實
際甕棺的壺狀物加以結合，再塑形成蟲蛹般的模樣。先用保
麗龍做出雛型，再覆上AB補土（日新樹脂的大容量PLAS
CEMENT X-1611。輕削後表面紋理會顯得粗糙。適合製
作大型作品）削出形狀。接著從頭蓋的交界線切開模型，挖
出裡面的保麗龍。在內側貴上可動組件。表面細節是將半圓
形塑膠棒的樹脂翻模，用吹風機加熱彎曲後貼上去的（塑膠
棒的可彎曲幅度較低）。此外也使用了焊線和自遊自在 *（外
包一層塑膠的鋁線）、緩衝膠條等橡膠海綿素材。讓甕棺能獨
立站穩的部分則修改了以前的做過的東西套用上去。層層纏
繞在傀儡身上的東西，則用電線或透明魚線製作。
■設計・製作：竹谷隆之■ 3D建模：毒島孝牧（BUSUJIMAX）
■原型製作協力：谷口順一
■作品製作協力：小關正明・磨田圭二朗・伊原源造
©TAKEYA TAKAYUKI

＊譯註：造型用鐵絲的品牌名

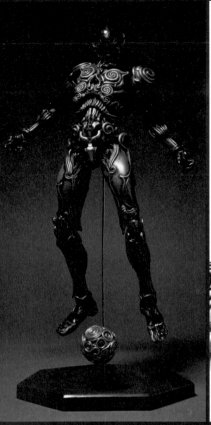

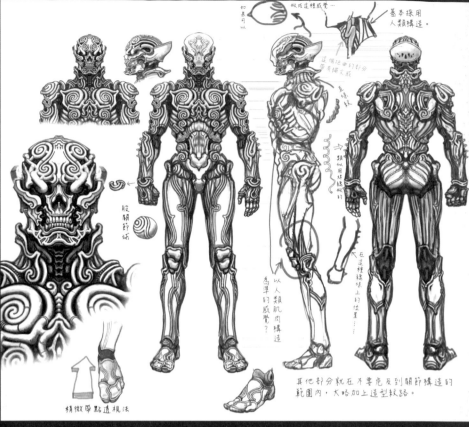

竹谷：「角色設計」分成很多種，例如單純的角色設計和以設計感為目標進行創作，無論哪一種都是為了表現作品理念而著手製作。而這些委託案件中，有些案子最初沒有給任何圖稿，僅條列寫出設定後就要開始設計，也有些案子希望把過去已經做好的角色設計，或大致完成的設計草案加以改造或重新創作，各種情況都有。實際上，應該先提出幾個草案給業主選擇，再展開設計工作，但是因為時間不夠，而無法提案的狀況也有……不，其實最理想的情況是全力畫出一張「你要的是這個吧！」的圖稿，「啪」地交出去（對方一定不是這麼想的），但是我還不到這個境界。我手上的委託案件，有從圖稿設計到實際做成立體模型都必須一手包辦的，也有根據業主提供的設計圖來製作模型的，還有的只需要負責畫設計圖。不管哪種案子，幾乎都要求從「角色實體化」（包含3DCG）的角度進行設計。因此在畫平面設計圖時，也要想著「當它實體化時，如何表現出模型魅力」來作畫。基本上是一份「業主有哪些需求＋之後該如何進行」的工作，因此先和業主取得良好溝通是最重要的！身為社交障礙者的我都這麼說了，所以這絕對是重點！

編輯部：變更原本設計的情況呢？

竹谷：改造的話，因為設計圖上一定有一個表現重點，抓到那個重點後，進一步思考「如果這是重點的話，那麼或許可以加強這部分？」強調該重點的特徵是基本做法。舉例而言，如果角色特徵是巨大壓迫感的話，那麼就試著用更具壓迫感的設計加以變形；如果要做超級大壞蛋的話，就要把眼神、皺紋、牙齒等部位，想辦法弄得更兇惡。因此重新設計與改造的關鍵字就是「更有那傢伙的感覺」。此外，偶爾會遇到沒有原設計圖的改造案件，既有角色×戰

國盔甲，或加上繩文土器之類的……「全員轉成女生吧！」這種案子也有，真的。我年輕的時候也曾經做過頭進行了不必要的改造，有的業主會說「OK」，當然也有的會說「你在搞什麼啊，不行！」大家也要小心喔。（笑）

編輯部：畫了設計圖後就一定會做成模型嗎？

竹谷：不一定耶。影像作品裡的怪人或遊戲的案子通常只做到交出設計圖為止。不過可能的話，做出立體雛型（過程模，maquette）可幫助提升設計精良度，但是說不用做的業主也很多。事實上，若做出立體雛型，對工廠來說，由於實體比設計圖容易想像，做起來比較方便。但是一切都是時間跟預算的……啊，說了不該說的話！

編輯部：請教你常用的雛型製作方式。

竹谷：左右對稱的設計就把黏土貼在打磨成鏡面的不鏽鋼板上。首先只做左半部（右撇子從左側開始比較好做），當業主提出「這邊可以再怎樣怎樣」的要求時，就可以直接邊塑形邊修改。這麼一來，就算要修改設計也只要做一半就好。但遇到左右不對稱的設計或扭轉度較高的姿勢時，就必須做出完整雛型。近年來也有把左半部雛型拿去3D掃描，翻轉出右半部後兩邊拼起來再輸出的做法。「啊，你剛開始學3D建模，要用ZBrush做喔！」也有人這麼對我說……不過目前挫折中……

編輯部：設計模型時通常會思考哪些事呢？

竹谷：只有「如果這個東西真實存在的話」這件事喔。不過，與其說存在於現實世界，不如說「能讓這傢伙真實存在的世界就在那裡」吧。反正都是目標，不如就想辦法做出「在現實生活中不可能存在的現實感」。

這樣說似乎很矛盾……不過，說到矛盾，作品中「包含相反要素」不知為何讓人覺得很有魅力。「雖然噁心但很美」

或「很恐怖但有魅力」、「令人嫌惡卻可愛的」、「堅強而纖細」、「繩文時代的高科技感」等等。想做出這種包含了雙面、多面性要素的設計。觀察生物或自然現象時，並不是只覺得噁心或恐怖，同時也能體會到它的美麗與可愛。比方說，做恐怖設計時，我會一邊思考該如何賦予死亡的香氣、深度、生理厭惡感具體形象，一邊心想「要是作品能展現出某種美感的話就太好了」……理論上啦，理論上。

設計電視劇的怪人系*角色時，會被要求不要搞得太複雜，要設計成讓人能夠一眼掌握角色特徵的外型。但我總是不知不覺加入多餘的線條，變成不複雜就不像樣的角色了……曾經被提醒過，這是要給小孩子看的，不要做得太恐怖（笑）。要是設計得太複雜，負責把設計圖製成立體模型的人也會感到困惑。因此，設計時一定要做到既能讓人掌握角色特徵，角色本身也具有強烈的真實感。這也算是「作品中同時包含多種要素」吧。我會努力進步的。

基本上滿喜歡怪物或生物類的東西，也喜歡設計機械。然而對我來說，比起毫無瑕疵的模樣，隨著時間變化而產生的人類使用感更有魅力。這個世界的法則就是生命活動雖然旺盛，但人類製作的東西會逐漸壞掉。金屬放久後就會鏽蝕，生物也很快就會化為枯骨消失。自己雖然站在生物、人類的立場製作物品，但卻不可自拔地覺得「萬物歸無」的法則很有魅力。而且大自然並沒有想著「來設計吧」，只是單純遵照法則運行而已。就像東西會由上往下掉、生鏽、腐敗、生物出生後便邁向死亡，雖然這些都只是必然發生的事情……但我卻覺得這十分美麗。可以的話，真想要理解萬物賦形的法則啊。是說超級跑車要是有生鏽感的話會更帥吧。（笑）

**編輯部：** 該如何在角色設計工作中展現自我個性？

**竹谷：** 思考自己可以用什麼東西（或者說生命經驗）來進行創作時，先想想自己和他人之間有哪些地方相同，又在哪些地方產生差異，可以抽取哪些部分來創作。全球知名人物中，企畫性地思考「現在世上缺少這個東西」的人應該也不在少數吧……我認為每個人的經驗與想法都是不一樣的。因此，若能夠盡量對自己誠實，按照計畫提升自我精度與純度的話，大概就能做出跟別人不一樣的東西了……是不是有點天真啊……

**編輯部：** 要磨練出設計品味的話，最重要的事情是什麼？

**竹谷：** 總之先動手做（笑）。雖然是老生常談，但還是要多看多聽多體驗各種事物（然而並非多就是好），抱持著興趣去思考。我現在是說給自己聽！內向的我最喜歡觀察了！觀察中去思考為什麼這個東西會是這種形狀、這種顏色，接著就會領悟：「啊啊！因為要這樣所以才會生成這種形狀啊！」（並開始想要動手做），設計便由此而生，因此我覺得觀察很有意義。

**編輯部：** 未來有什麼想做的角色嗎？

**竹谷：** 要是有時間的話，想要製作沒有受任何人委託的原創作品。然而，從以前到現在，一直嚷著要做原創作品，說著說著就開始覺得自己已經完成一半，最後卻一事無成的情況再三發生，說也說不完（笑）。嘴上一直說著要做帥氣科幻垃圾車，腦中浮現出成品畫面就滿足了……於是至今都沒有做出來。要是有人委託的話就做！

改造部分，雖然沒有接到委託，不過想畫畫看《異人》（マーズ）原作版的機器人。「什麼嘛，你挺閒的」拜託不要這麼說。

*譯註：真人高度並保持人類屬性，如人形、直立行走和語言能力的生物。如人造人、改造人、人形怪物、外星生命體等都算是怪人系。

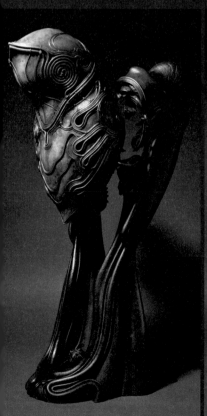
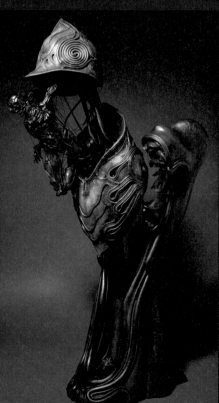
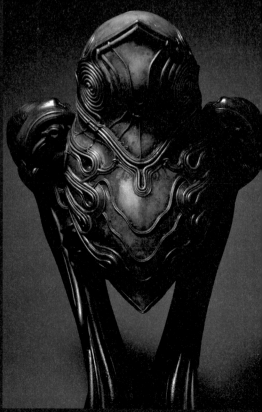

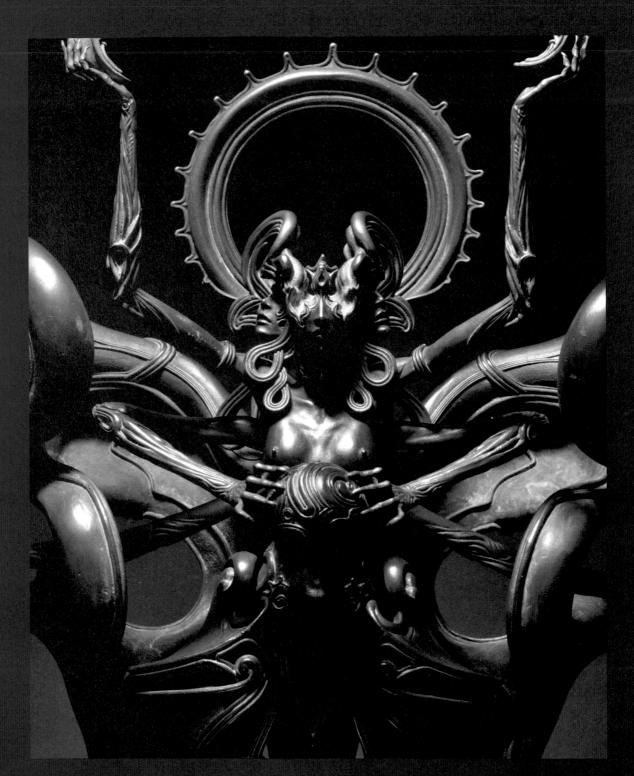

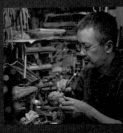

**竹谷隆之**
雕塑家。1963年12月10日生，北海道人。阿佐谷美術專門學校畢業。從事影像、遊戲、玩具相關角色設計、改裝、模型製作工作。近期負責《正宗哥吉拉》的角色設計。主要著作有《漁師の角度・完全 補改訂版》（講談社）、《竹谷隆之精密デザイン画集 造形のためのデザインとアレンジ》（Graphic社）、《リボタケ本》（二見書房）、《ROIDMUDE竹谷隆之 仮面ライダードライブ デザインワークス》（Hobby Japan社）等。

**深受影響（喜歡）的電影、漫畫、動畫：**
電影：《超人力霸王》《哥吉拉》《假面騎士》《星際大爭》《宇宙戰艦大和》《猛龍特警隊》《星際爭霸戰》《銀翼殺手》《異形》《風之谷》《失衡生活》等。
漫畫、插畫、設計：手塚治虫、石之森章太郎、永井豪、松本零士、藤子不二雄、成田亨、H・R・吉格爾、高荷義之、宮崎駿、小林誠、横山宏、大友克洋、雨宮慶太、桂正和、鬼頭榮作、寺田克也、韮沢靖……三天三夜也列不完！

**1天平均工作時間：** 10～12小時
＊譯註：REVOLTECH TAKEYA的略稱。本書主要是竹谷隆之與日本海洋堂玩具公司攜手打造的神佛塑像集。

## マクタカムイ（MAKUTAKAMUI）

Statue design, 2016
■65cm
■青銅（原型／郡氏美國土・AB補土・樹脂等）
■感受到金屬，尤其是銅的質感與隨時間改變而生鏽的魅力，開始想要做青銅立像時，獲得了製作「マクタカムイ（MAKUTAKAMUI）」的機會。MAKUTAKAMUI是愛奴語中「古代神祇」的意思。直譯的話就是「後方之神」。想製作既會賜予人類豐收，同時也會威脅人類生存的古代自然神→沒辦法溝通的可怕傢伙→眼窩以上沒有東西的多面體→許多隻似乎會跑出什麼東西的手上拿著專司破壞的武器→阿修羅形→阿修羅在佛教或印度教被視為戰神，但在過去曾經是善神。要做的話，乾脆以同時具有戰鬥與和平要素的「創造與破壞女神」設計為基礎重新改造→再取個和古代繩文有關的愛奴語名字……沒辦法否認這就是我擅自妄為的硬做。簡單來說，我只是想做「擁有自然神性格的繩文風阿修羅像」而已。
■企畫：岡部淳也／株式会社ブラスト
■原型製作協力：小關正明
©TAKEYA TAKAYUKI

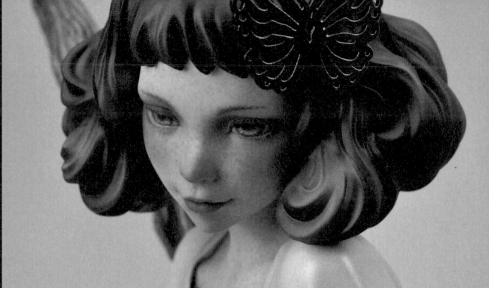

# Yoshiki
# Fujimoto
藤本圭紀

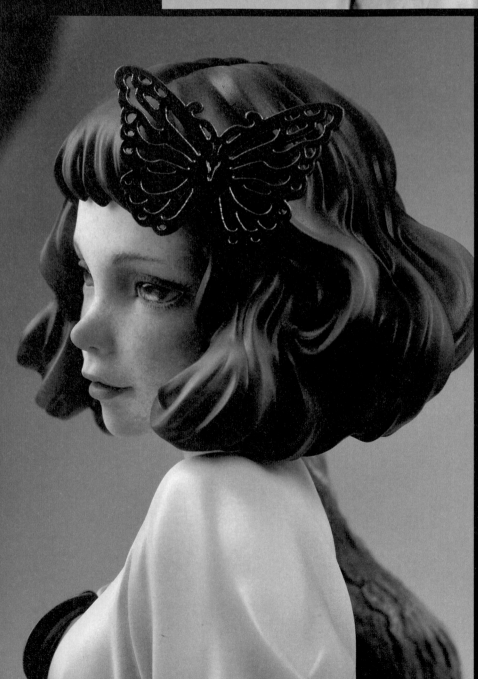

**The Garden**
Original Sculpture, 2018
■全高約20.5cm
■ZBrush・Sculpt（以Form2
輸出）
■Photo：小松陽祐
■原本只是想做蝴蝶髮飾，因此打
算做個簡單的半身像就好。回過神
來已經加了一堆東西進去。花草樹
木雕然是我很喜歡的主題。但如何
用GK模型的規格來呈現（容易組
裝、零件數量有限制），總是令人
煩惱不已。

**藤本圭紀**
大阪藝術大學雕塑系畢業後，
就職於M.I.C股份有限公司。
負責製作商業原型，同時於
2012年開始原創模型製作。
2017年起成為自由工作者。

**深受影響（喜歡）的電影、
漫畫、動畫：**
《真善美》《歡樂滿人間》《白
雪公主》《摩登時代》《長襪
皮皮（69年版・88年版）》
《史奴比（東北新社出版）》
《異形》《大白鯊》、東寶・圓
谷特攝作品。

**1天平均工作時間：**
8～10小時

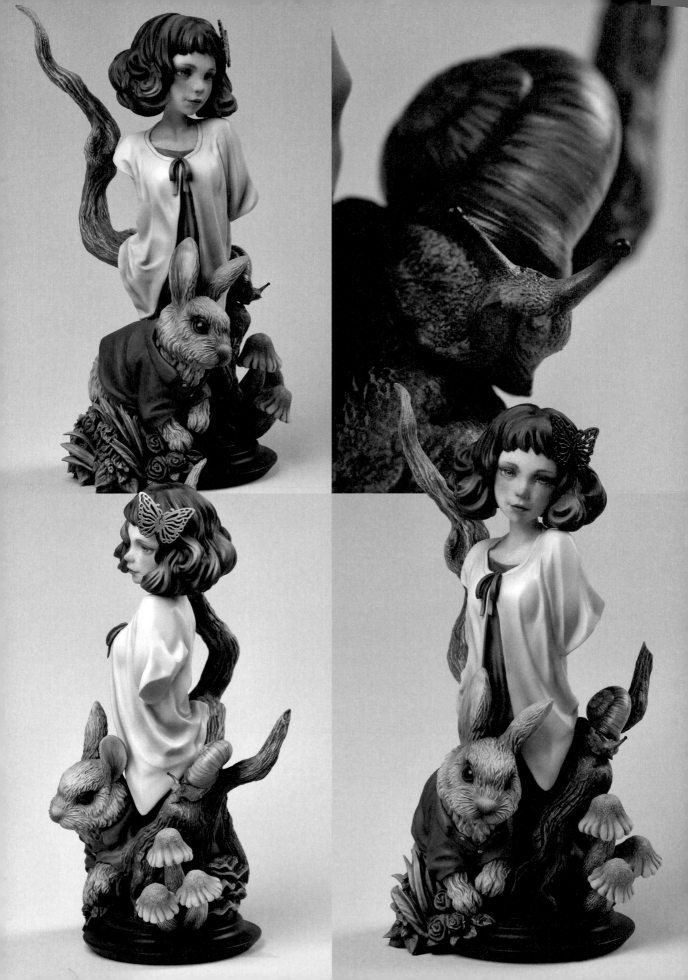

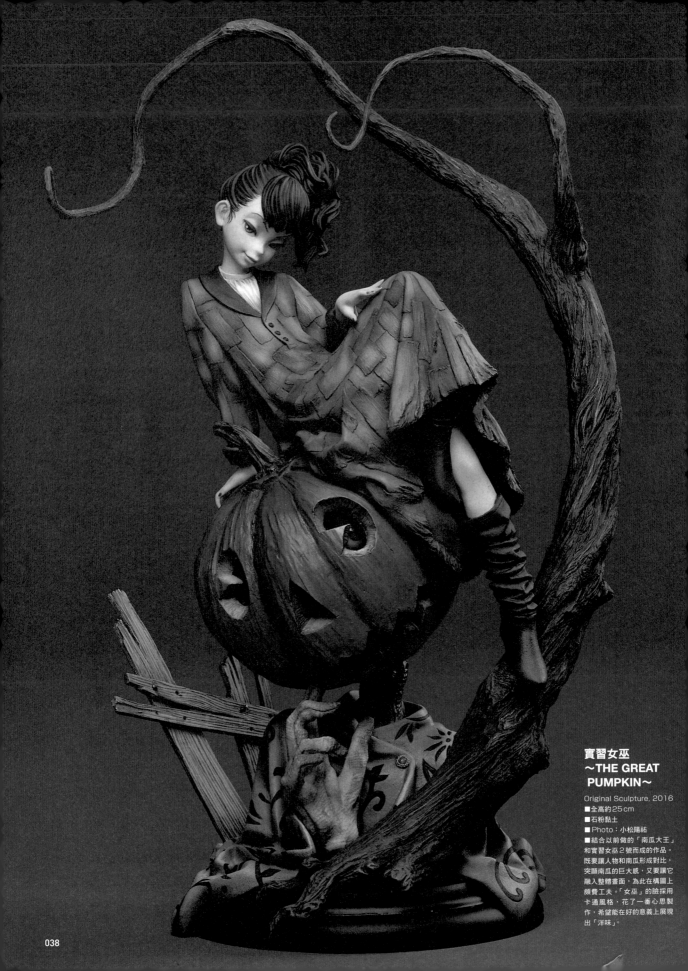

### 實習女巫 ～THE GREAT PUMPKIN～

Original Sculpture, 2016
■全高約25cm
■石粉黏土
■Photo：小松陽祐
■結合以前做的「南瓜大王」和實習女巫2號而成的作品。既要讓人物和南瓜形成對比，突顯南瓜的巨大感，又要讓它融入整體畫面，為此在構圖上顏費工夫。「女巫」的臉採用卡通風格，花了一番心思製作，希望能在好的意義上展現出「洋味」。

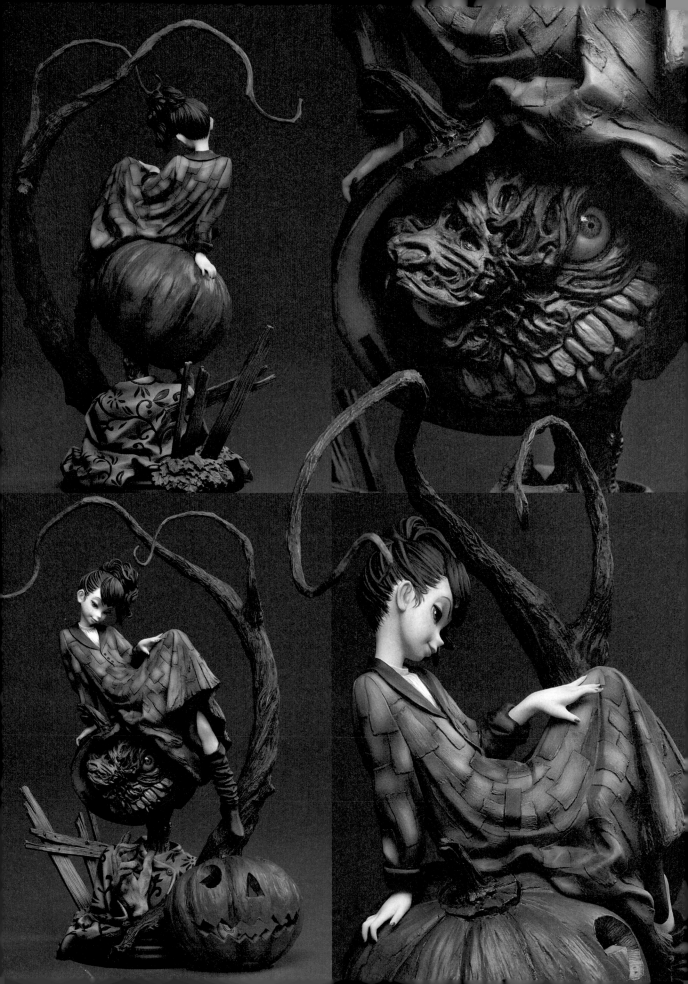

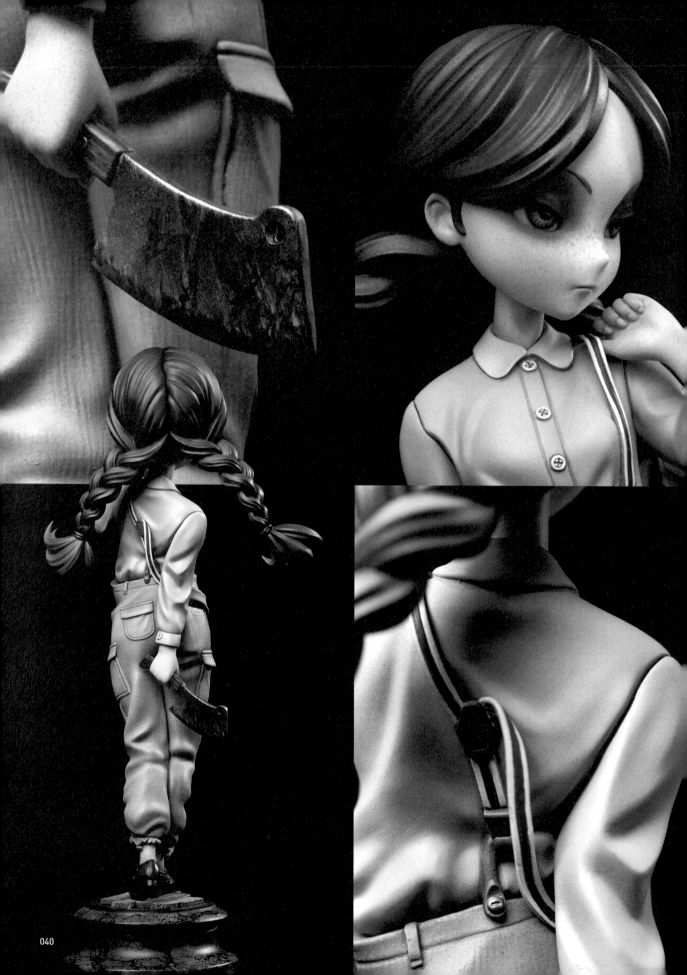

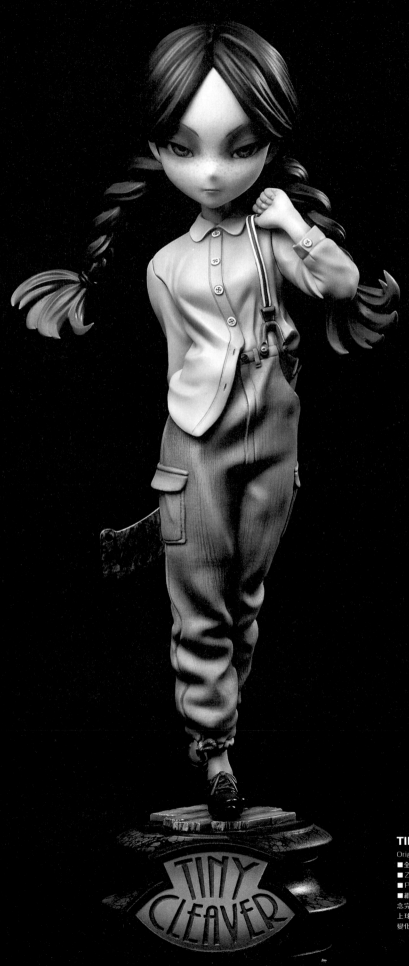

**TINY CLEAVER**
Original Sculpture. 2018
■全高約19.5cm
■ZBrush・Sculpt（以Form2輸出）
■Photo：小松陽祐
■繼「小新娘」之後，沿用變形系列概念完成的作品。此作也在脖子和頭部裝上球形關節，希望能夠增加簡單的表情變化。

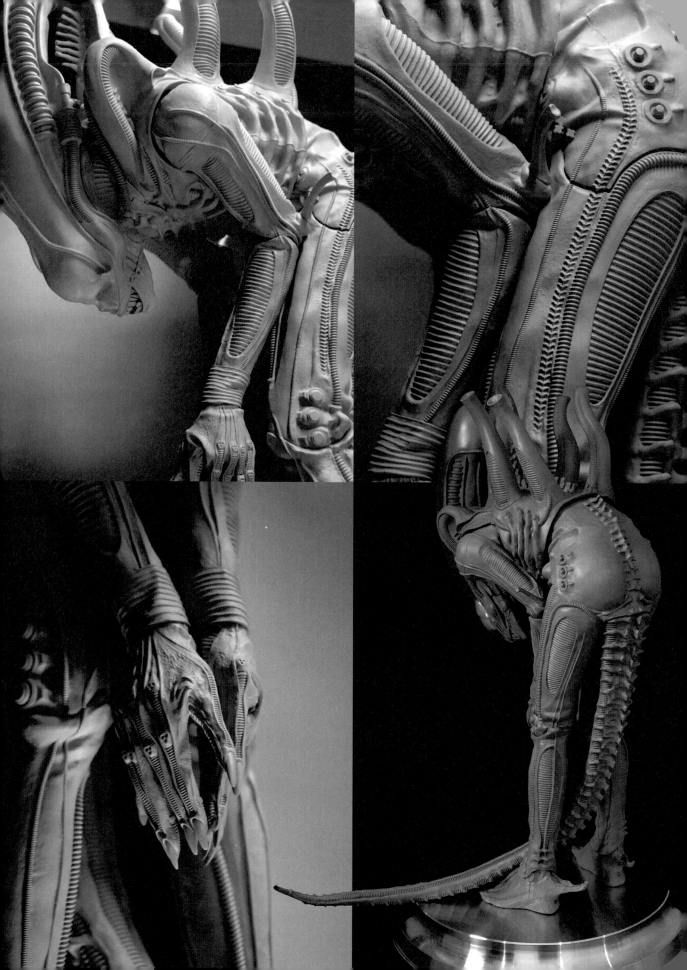

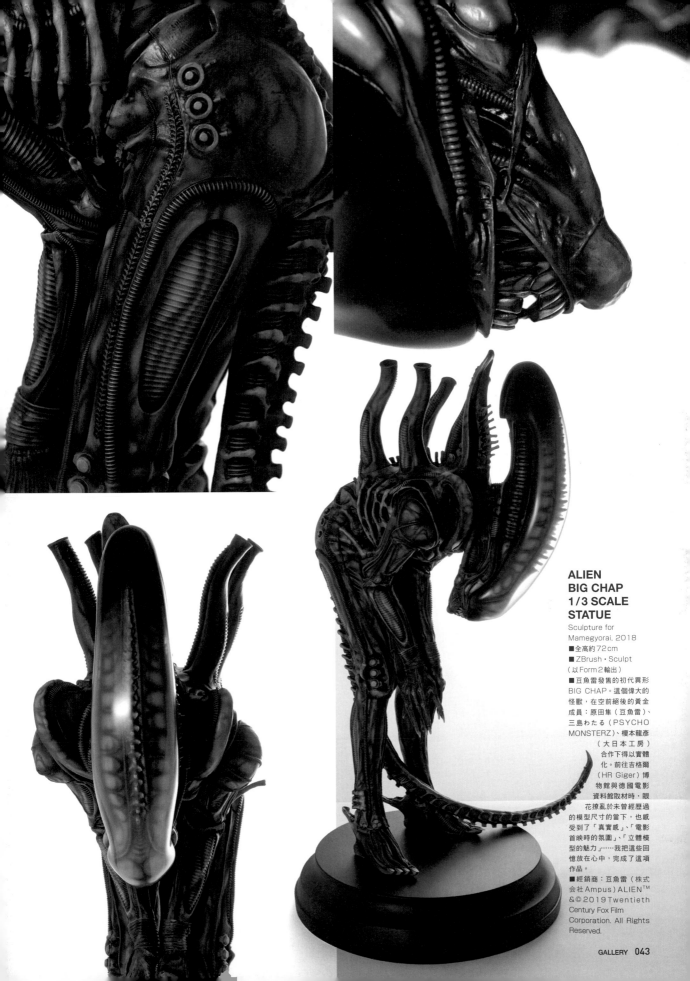

## ALIEN
## BIG CHAP
## 1/3 SCALE
## STATUE

Sculpture for
Mamegyorai, 2018

■全高約72cm

■ZBrush・Sculpt
（以Form 2輸出）

■豆魚雷發售的初代異形
BIG CHAP。這個偉大的
怪獸，在空前絕後的黃金
成員：原田隼（豆魚雷）、
三島わたる（PSYCHO
MONSTERZ）、榎本龍彥
（大日本工房）
合作下得以實體
化。前往吉格爾
（HR Giger）博
物館與德國電影
資料館取材時，眼
花撩亂於未曾經歷過
的模型尺寸的當下，也感
受到了「真實感」、「電影
首映時的氛圍」、「立體模
型的魅力」……我把這些回
憶放在心中，完成了這項
作品。

■經銷商：豆魚雷（株式
会社Ampus）ALIEN™
&©2019 Twentieth
Century Fox Film
Corporation. All Rights
Reserved.

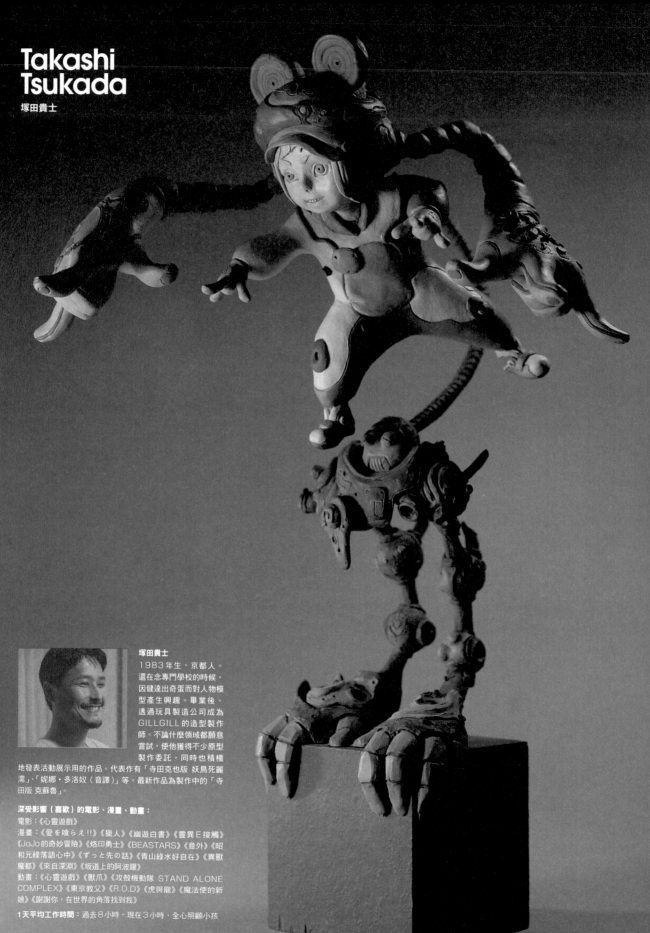

# Takashi Tsukada

塚田貴士

**塚田貴士**

1983年生，京都人。還在念專門學校的時候，因健達出奇蛋而對人物模型產生興趣。畢業後，透過玩具製造公司成為 GILLGILL 的造型製作師。不論什麼領域都願意嘗試，使他獲得不少原型製作委託，同時也積極地發表活動展示用的作品。代表作有「寺田克也版 妖鳥死麗濡」、「妮娜・多洛奴（音譯）」等。最新作品為製作中的「寺田版 克蘇魯」。

**深受影響（喜歡）的電影、漫畫、動畫：**
電影：《心靈遊戲》
漫畫：《愛を喰らえ!!》《獵人》《幽遊白書》《靈異 E 接觸》《JoJo的奇妙冒險》《烙印勇士》《BEASTARS》《意外》《昭和元祿落語心中》《ずっと先の話》《青山綠水好自在》《異獸魔都》《來自深淵》《坂道上的阿波羅》
動畫：《心靈遊戲》《獸爪》《攻殼機動隊 STAND ALONE COMPLEX》《東京教父》《R.O.D》《虎與龍》《魔法使的新娘》《謝謝你，在世界的角落找到我》
**1天平均工作時間：**過去8小時。現在3小時，全心照顧小孩

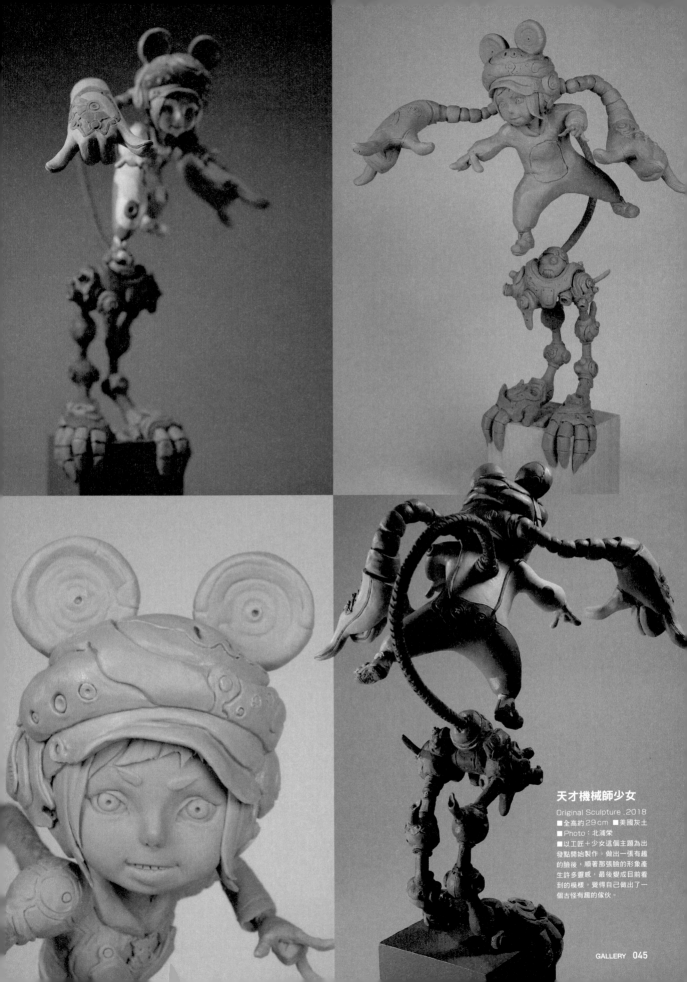

**天才機械師少女**

Original Sculpture , 2018
■全高約29cm ■美國灰土
■Photo：北浦栄
■以工匠＋少女這個主題為出發點開始製作。做出一張有趣的臉後，順著那張臉的形象產生許多靈感，最後變成目前看到的模樣。覺得自己做出了一個古怪有趣的傢伙。

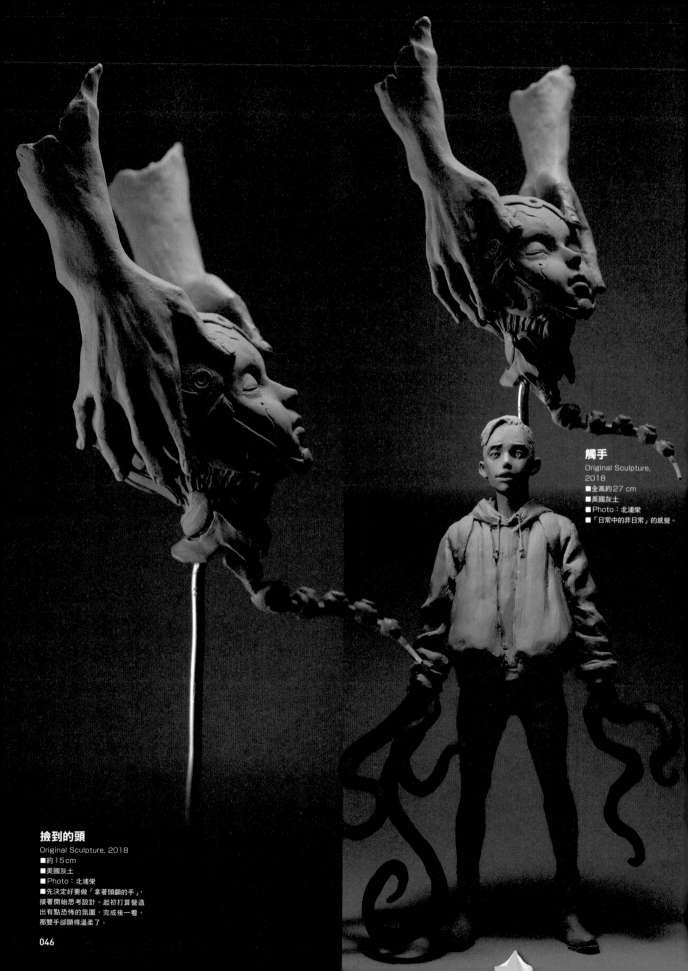

觸手
Original Sculpture,
2018
■全高約27 cm
■美國灰土
■Photo：北浦栄
■「日常中的非日常」的感覺。

撿到的頭
Original Sculpture, 2018
■約15cm
■美國灰土
■Photo：北浦栄
■先決定好要做「拿著頭顱的手」，
接著開始思考設計。起初打算營造
出有點恐怖的氛圍，完成後一看，
那雙手卻顯得溫柔了。

046

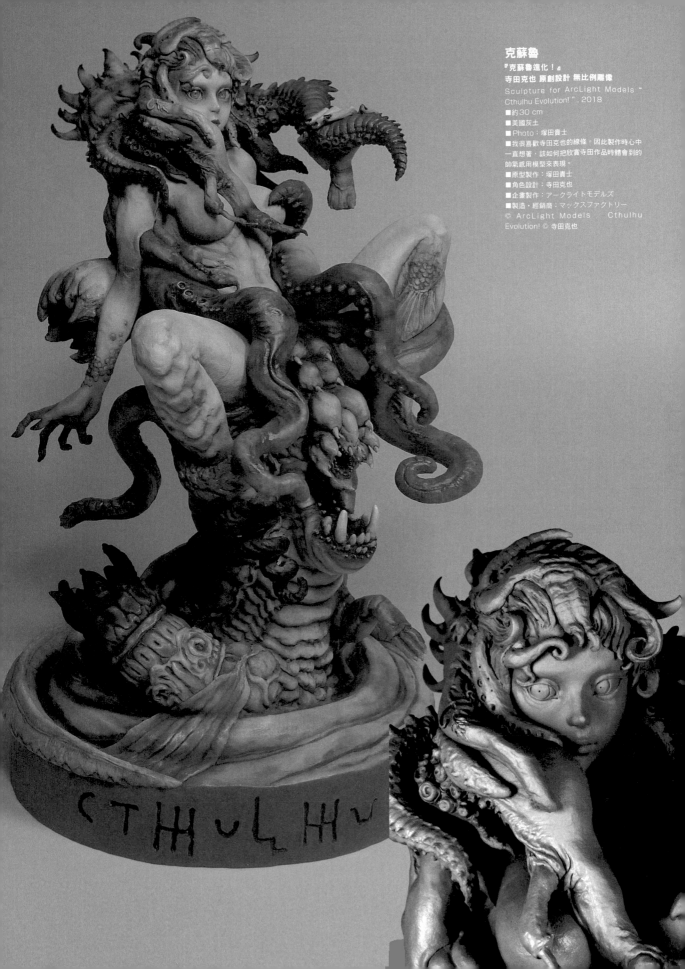

克蘇魯

『克蘇魯進化！』
寺田克也 原創設計 無比例雕像
Sculpture for ArcLight Models "
Cthulhu Evolution! ", 2018

■約30 cm
■美國灰土
■Photo：塚田貴士
■我很喜歡寺田克也的線條。因此製作時心中
一直想著，該如何把欣賞寺田作品時體會到的
帥氣感用模型來表現。
■原型製作：塚田貴士
■角色設計：寺田克也
■企畫製作：アークライトモデルズ
■製造‧經銷商：マックスファクトリー
© ArcLight Models　Cthulhu
Evolution! © 寺田克也

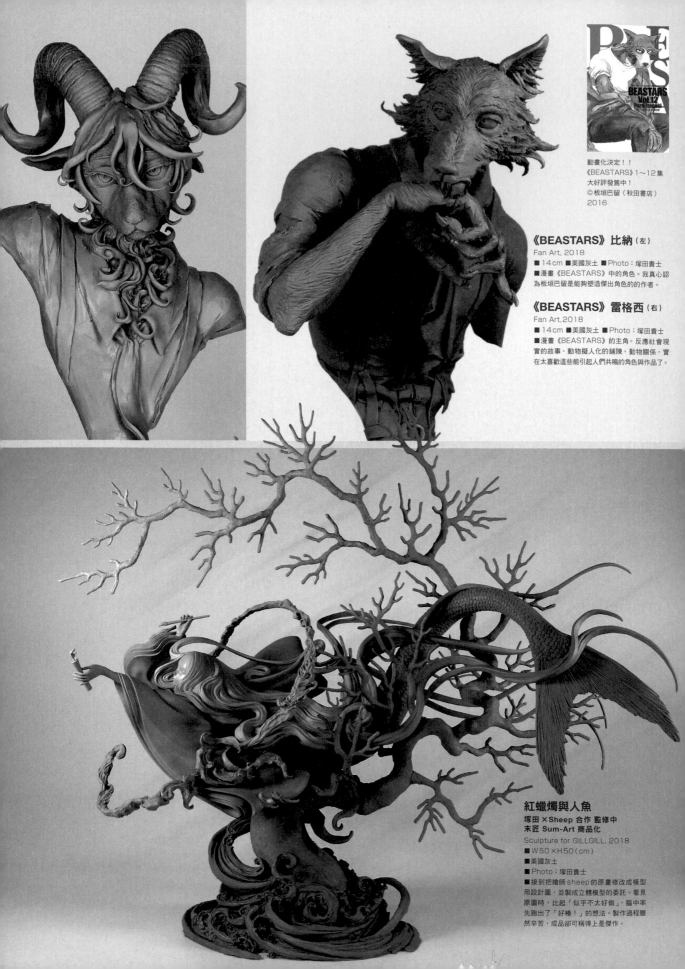

《BEASTARS》比納（左）
Fan Art, 2018
■ 14cm ■美國灰土 ■Photo：塚田貴士
■漫畫《BEASTARS》中的角色。我真心認為板垣巴留是能夠塑造傑出角色的的作者。

《BEASTARS》雷格西（右）
Fan Art, 2018
■ 14cm ■美國灰土 ■Photo：塚田貴士
■漫畫《BEASTARS》的主角。反應社會現實的故事、動物擬人化的鋪陳、動物關係，實在太喜歡這些能引起人們共鳴的角色與作品了。

動畫化決定！！
《BEASTARS》1～12集
大好評發售中！
©板垣巴留（秋田書店）
2016

紅蠟燭與人魚
塚田×Sheep 合作 監修中
末匠 Sum-Art 商品化
Sculpture for GILLGILL, 2018
■W50×H50（cm）
■美國灰土
■Photo：塚田貴士
■接到把繪師 sheep 的原畫修改成模型用設計圖，並製成立體模型的委託。看見原畫時，比起「似乎不太好做」，腦中率先跑出了「好棒！」的想法。製作過程雖然辛苦，成品卻可稱得上是傑作。

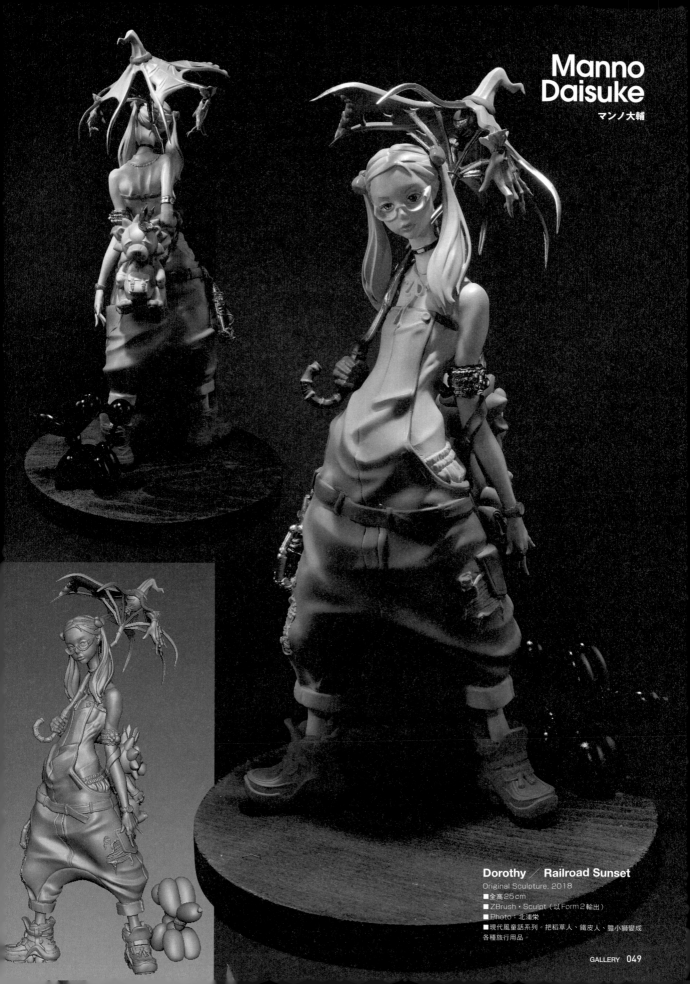

# Manno Daisuke

マンノ大輔

**Dorothy／Railroad Sunset**
Original Sculpture, 2018
■全高25cm
■ZBrush・Sculpt（以Form 2輸出）
■Photo：北浦栄
■現代風童話系列。把稲草人、鐵皮人、膽小獅變成
各種旅行用品。

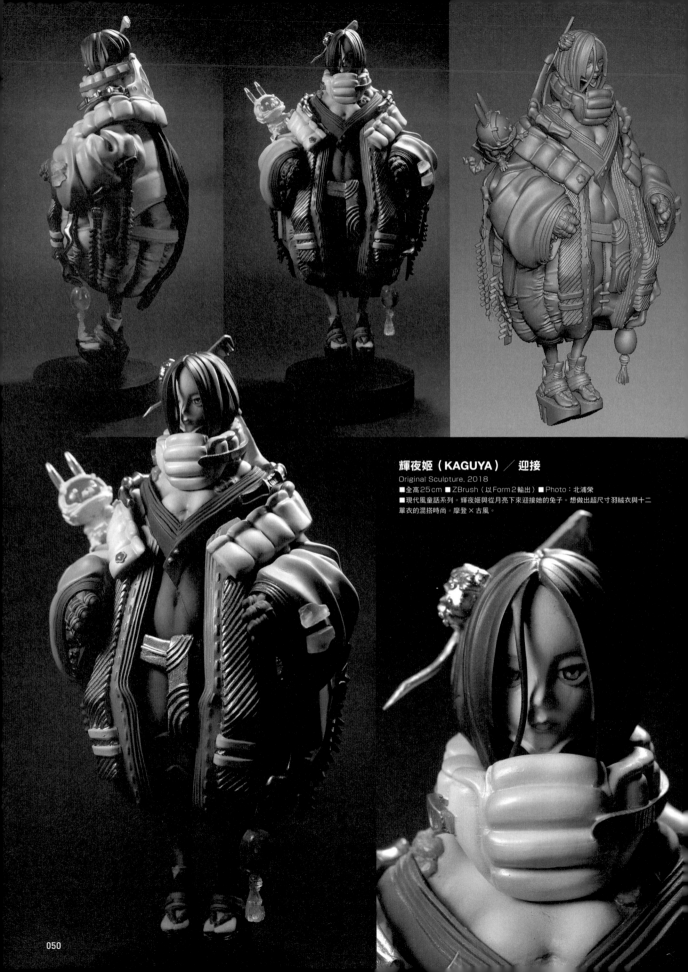

### 輝夜姫（KAGUYA）／迎接

Original Sculpture, 2018
■全高25cm ■ZBrush（以Form 2輸出）■Photo：北浦栄
■現代風童話系列。輝夜姫與從月亮下來迎接她的兔子。想做出超尺寸羽絨衣與十二單衣的混搭時尚。摩登×古風。

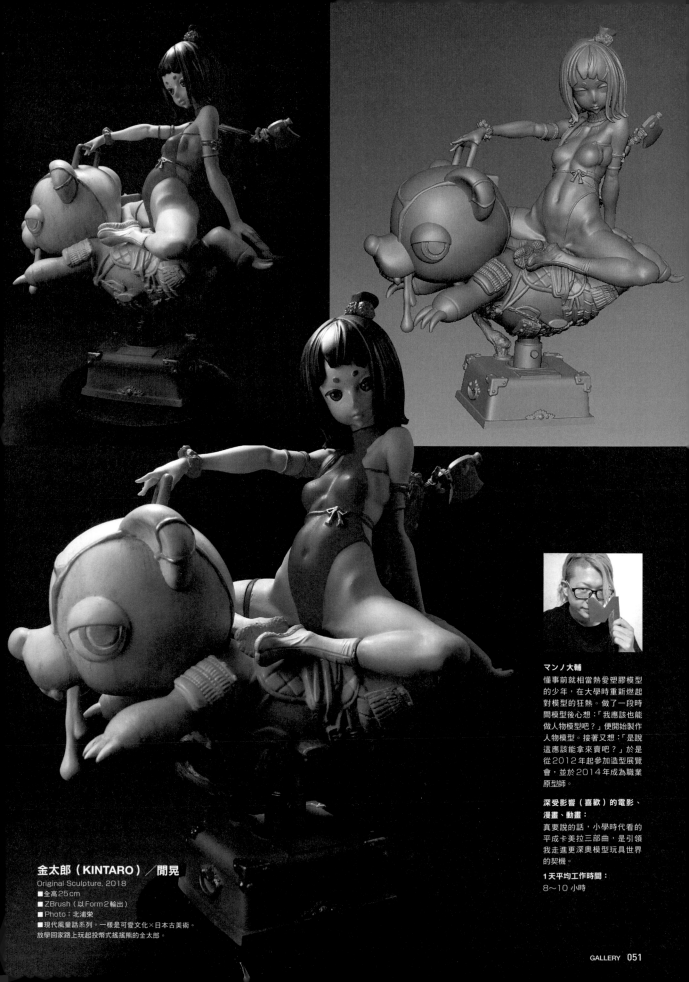

金太郎（KINTARO）／間晃
Original Sculpture, 2018
■全高25cm
■ZBrush（以Form2輸出）
■Photo：北浦栄
■現代風童話系列。一樣是可愛文化×日本古美術。
放學回家路上玩起投幣式搖搖熊的金太郎。

マンノ大輔
懂事前就相當熱愛塑膠模型
的少年，在大學時重新燃起
對模型的狂熱。做了一段時
間模型後心想：「我應該也能
做人物模型型吧？」便開始製作
人物模型。接著又想：「是說
這應該能拿來賣吧？」於是
從2012年起參加造型展覽
會，並於2014年成為職業
原型師。

深受影響（喜歡）的電影、
漫畫、動畫：
真要說的話，小學時代看的
平成卡美拉三部曲，是引領
我走進更深奧模型玩具世界
的契機。

1天平均工作時間：
8～10小時

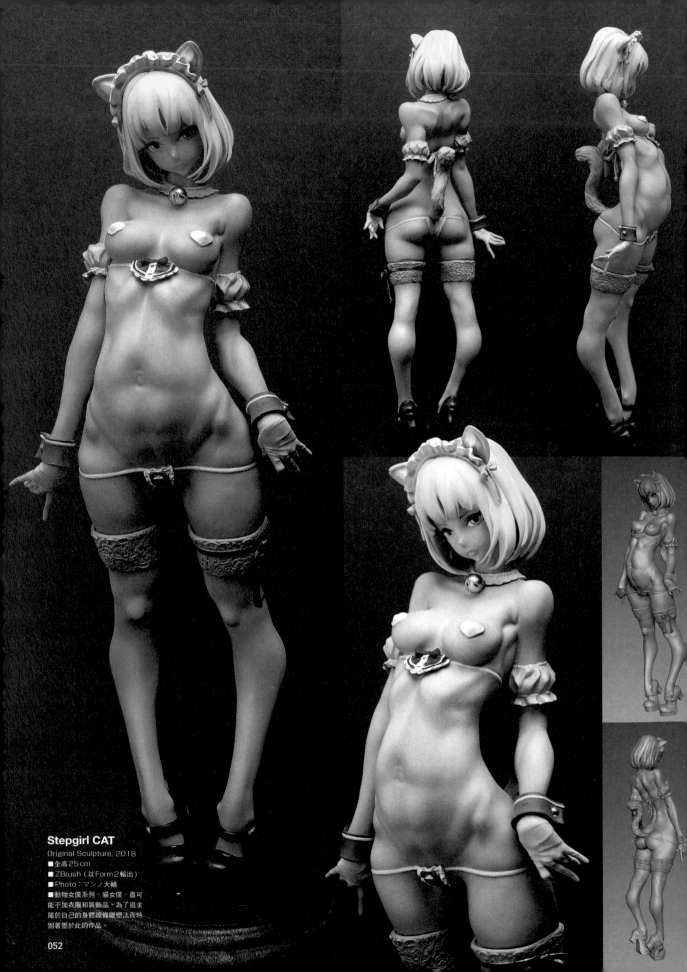

**Stepgirl CAT**

Original Sculpture, 2018
■全高25cm
■ZBrush（以Form2輸出）
■Photo：マンノ大輔
■動物女僕系列。貓女僕。盡可
能不加衣服和裝飾品，為了追求
屬於自己的身體線條雕塑法而特
別著墨於此的作品。

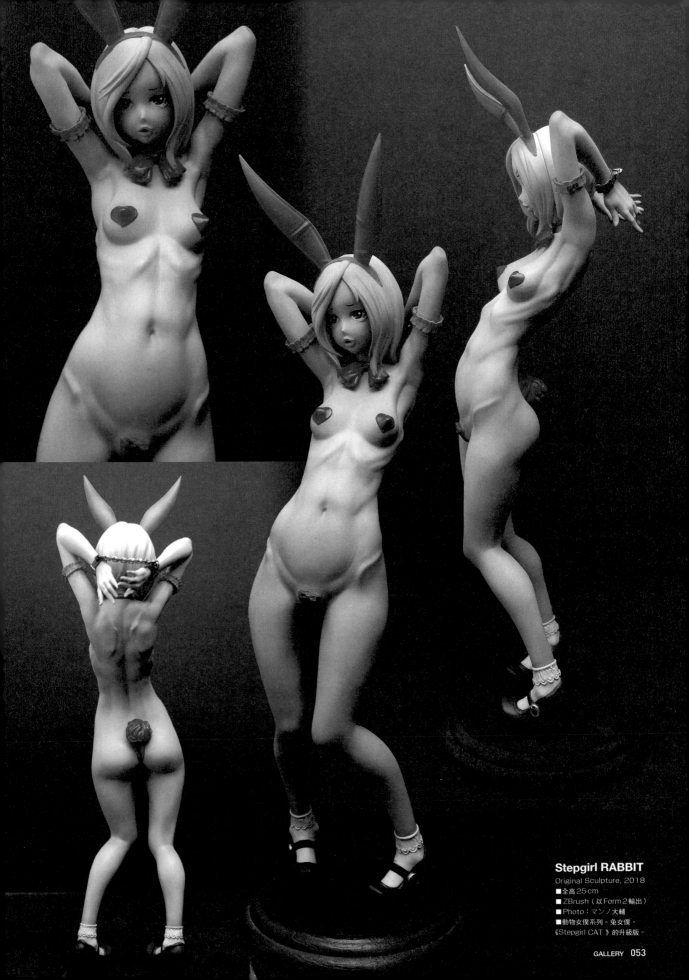

**Stepgirl RABBIT**
Original Sculpture, 2018
■全高25cm
■ZBrush（以Form２輸出）
■Photo：マンノ大輔
■動物女僕系列。兔女僕。
《Stepgirl CAT》的升級版。

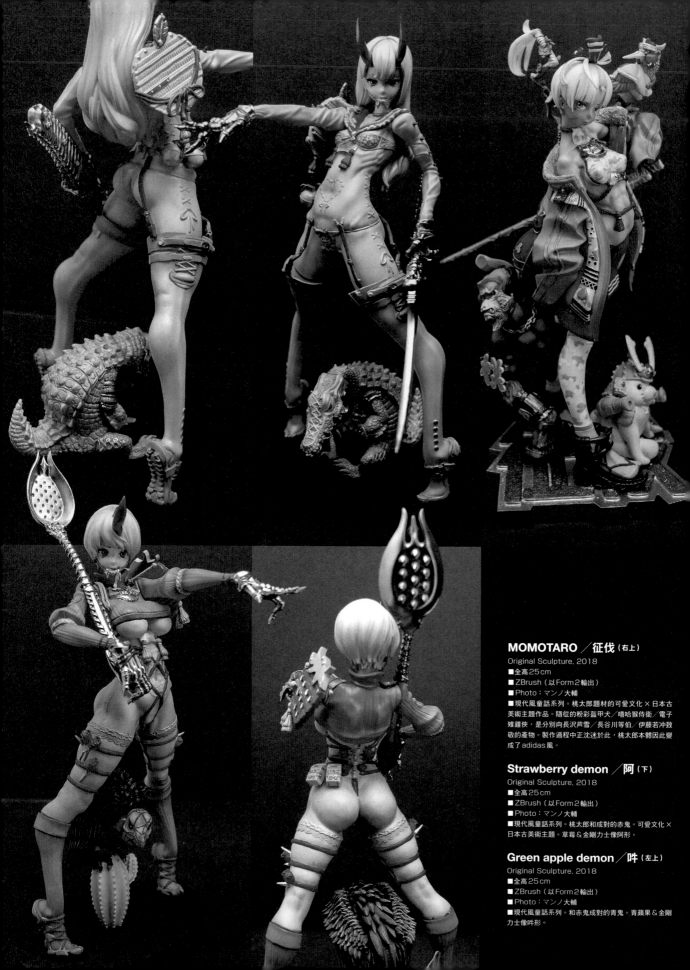

**MOMOTARO ／征伐（右上）**
Original Sculpture, 2018
■全高25cm
■ZBrush（以Form 2輸出）
■Photo：マンノ大輔
■現代風童話系列。桃太郎題材的可愛文化×日本古美術主題作品。隨從的粉彩盔甲犬／嘻哈猴侍衛／電子雛雞俠，是分別向長沢芦雪／長谷川等伯／伊藤若冲致敬的產物。製作過程中正沈迷於此，桃太郎本體因此變成了 adidas 風。

**Strawberry demon ／阿（下）**
Original Sculpture, 2018
■全高25cm
■ZBrush（以Form 2輸出）
■Photo：マンノ大輔
■現代風童話系列。桃太郎和成對的赤鬼。可愛文化×日本古美術主題。草莓＆金剛力士像阿形。

**Green apple demon ／吽（左上）**
Original Sculpture, 2018
■全高25cm
■ZBrush（以Form 2輸出）
■Photo：マンノ大輔
■現代風童話系列。和赤鬼成對的青鬼。青蘋果＆金剛力士像吽形。

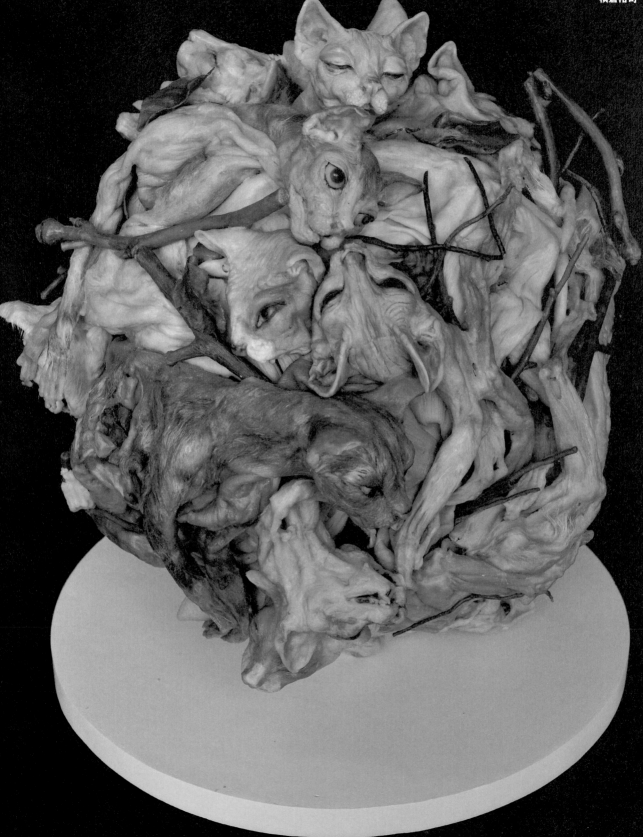

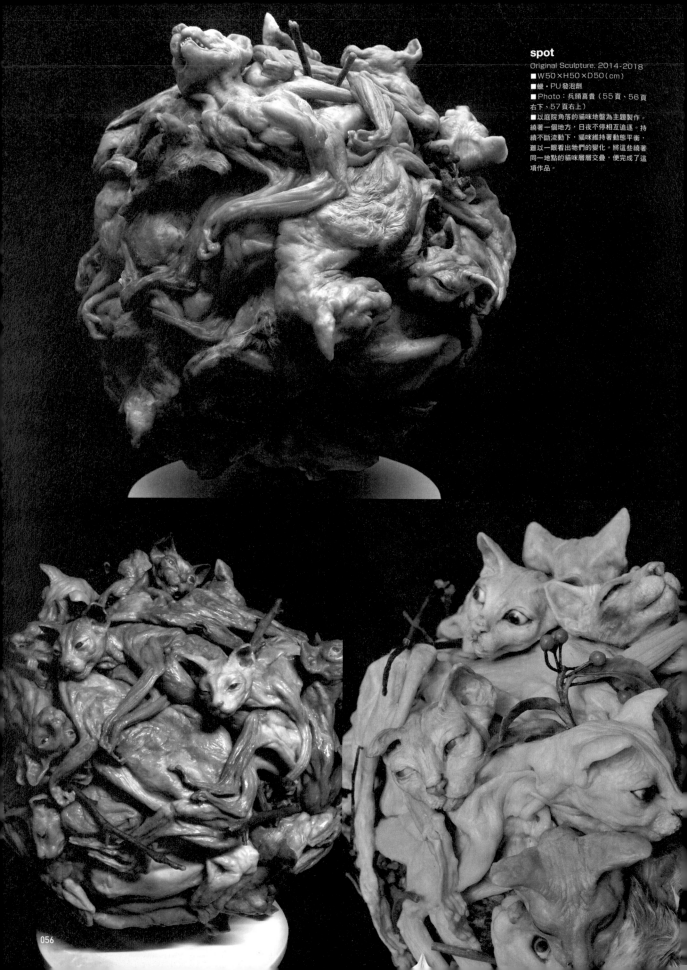

**spot**
Original Sculpture. 2014-2018
■W50×H50×D50（cm）
■蠟・PU發泡劑
■Photo：兵頭喜貴（55頁、56頁右下、57頁右上）
■以庭院角落的貓咪地盤為主題製作。繞著一個地方，日夜不停相互追逐。持續不斷流動下，貓咪維持著動態平衡，難以一眼看出牠們的變化。將這些繞著同一地點的貓咪層層交疊，便完成了這項作品。

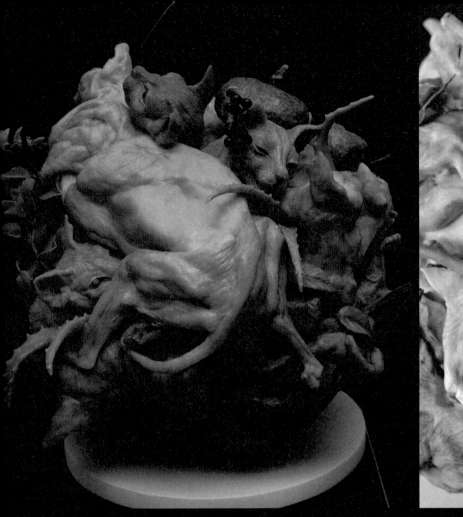

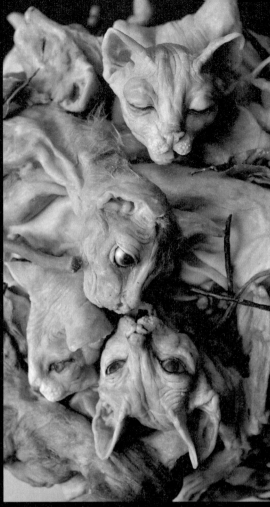

**橫倉裕司**
2007 年獲得多摩美術大學美
術研究所碩士學位，主修雕刻。
2015 年獲得「第三屆香草畫廊
獎」大獎。2015 年開設「描繪
輪廓」個展（香草畫廊）。2016
年參加第 13 屆大分亞洲雕刻
展（朝倉文夫紀念文化會館）、
2017 年於「神奈川縣美術展」
美術獎中獲得學會紀念獎。

**深受影響（喜歡）的電影、
漫畫、動畫：**
電影：《穆荷蘭大道》
動畫：《木偶奇遇記》（迪士尼）

**1 天平均工作時間：**6.5 小時

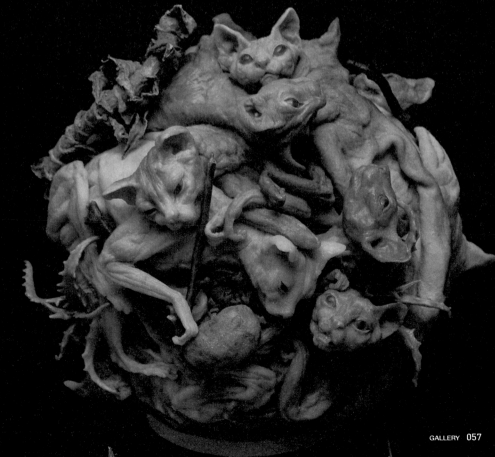

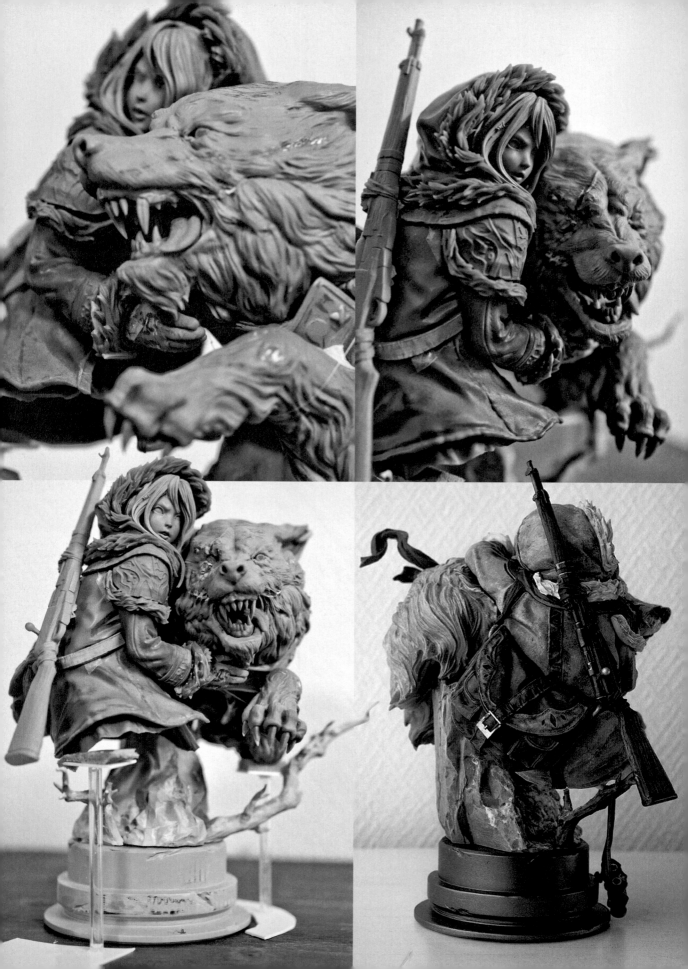

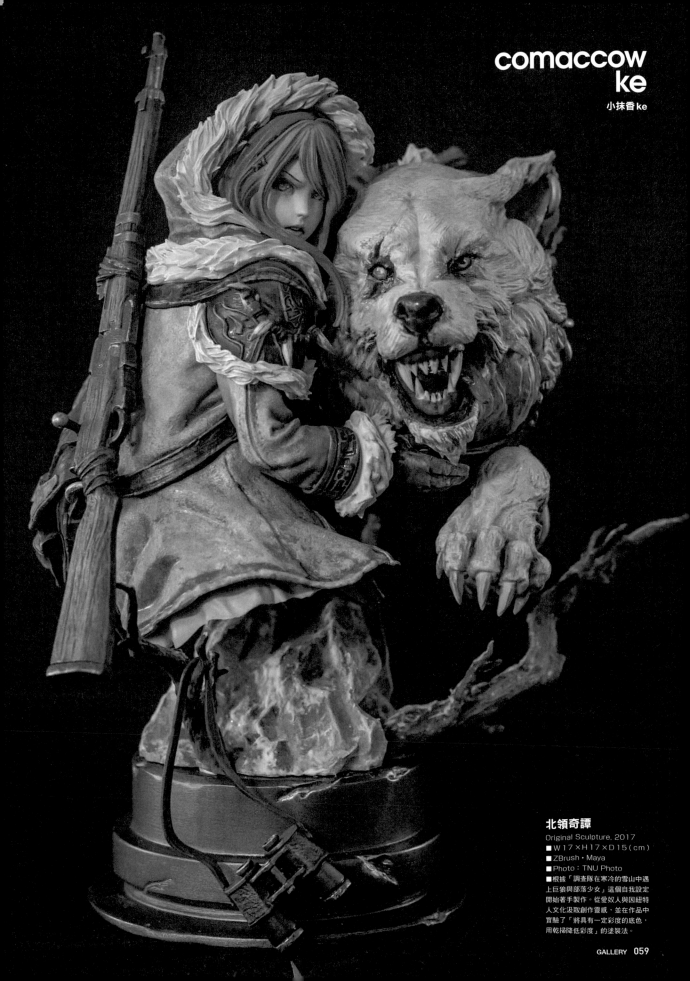

北嶺奇譚
Original Sculpture, 2017
■ W17×H17×D15（cm）
■ ZBrush・Maya
■ Photo：TNU Photo
■根據「調查隊在寒冷的雪山中遇
上巨狼與部落少女」這個自我設定
開始著手製作。從愛奴人與因紐特
人文化汲取創作靈感，並在作品中
實驗了「將具有一定彩度的底色，
用乾掃降低彩度」的塗裝法。

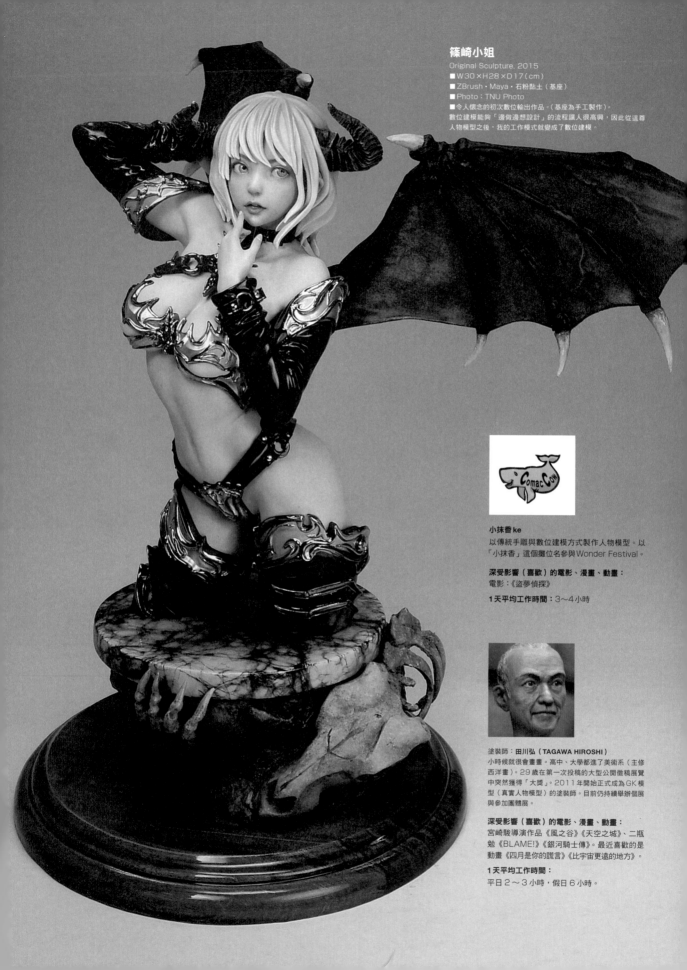

篠崎小姐
Original Sculpture, 2015
■W30×H28×D17（cm）
■ZBrush・Maya・石粉黏土（基座）
■Photo：TNU Photo
■令人懷念的初次數位輸出作品。（基座為手工製作）。
數位建模能夠「邊做邊想設計」的流程讓人很高興，因此從這尊
人物模型之後，我的工作模式就變成了數位建模。

小抹香 ke
以傳統手雕與數位建模方式製作人物模型。以
「小抹香」這個攤位名參與 Wonder Festival。

**深受影響（喜歡）的電影、漫畫、動畫：**
電影：《盜夢偵探》
**1天平均工作時間：**3～4小時

塗裝師：田川弘（TAGAWA HIROSHI）
小時候就很會畫畫。高中、大學都進了美術系（主修
西洋畫）。29歲在第一次投稿的大型公開徵稿展覽
中突然獲得「大獎」。2011年開始正式成為GK模
型（真實人物模型）的塗裝師。目前仍持續舉辦個展
與參加團體展。

**深受影響（喜歡）的電影、漫畫、動畫：**
宮崎駿導演作品《風之谷》《天空之城》、二瓶
勉《BLAME!》《銀河騎士傳》。最近喜歡的是
動畫《四月是你的謊言》《比宇宙更遠的地方》。

**1天平均工作時間：**
平日2～3小時，假日6小時。

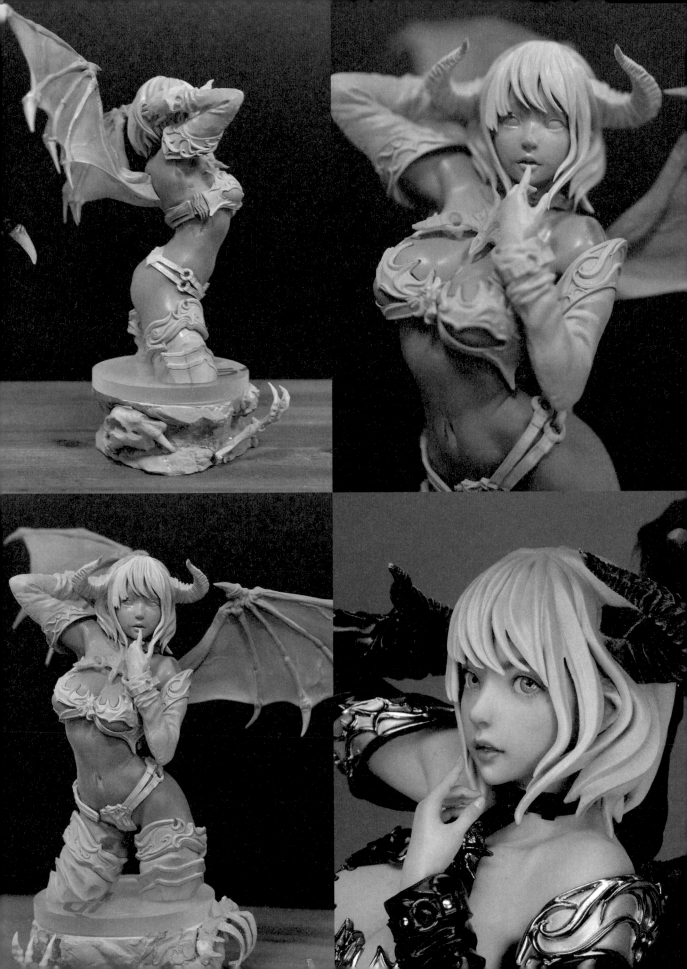

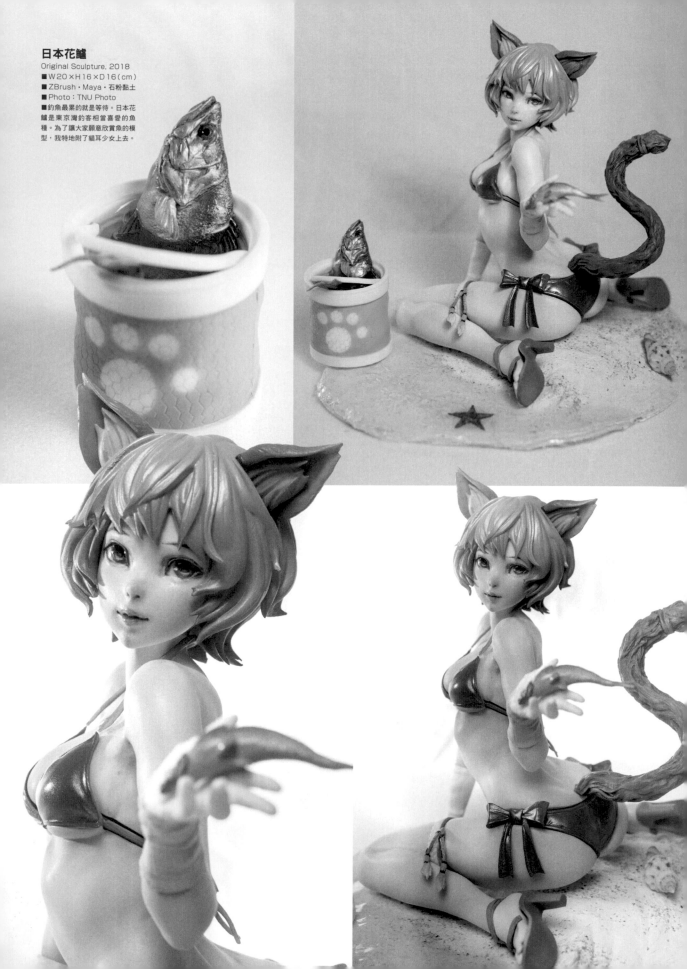

日本花鱸
Original Sculpture, 2018
■W20×H16×D16（cm）
■ZBrush・Maya・石粉黏土
■Photo：TNU Photo
■釣魚最累的就是等待。日本花
鱸是東京灣釣客相當喜愛的魚
種。為了讓大家願意欣賞魚的模
型，我特地附了貓耳少女上去。

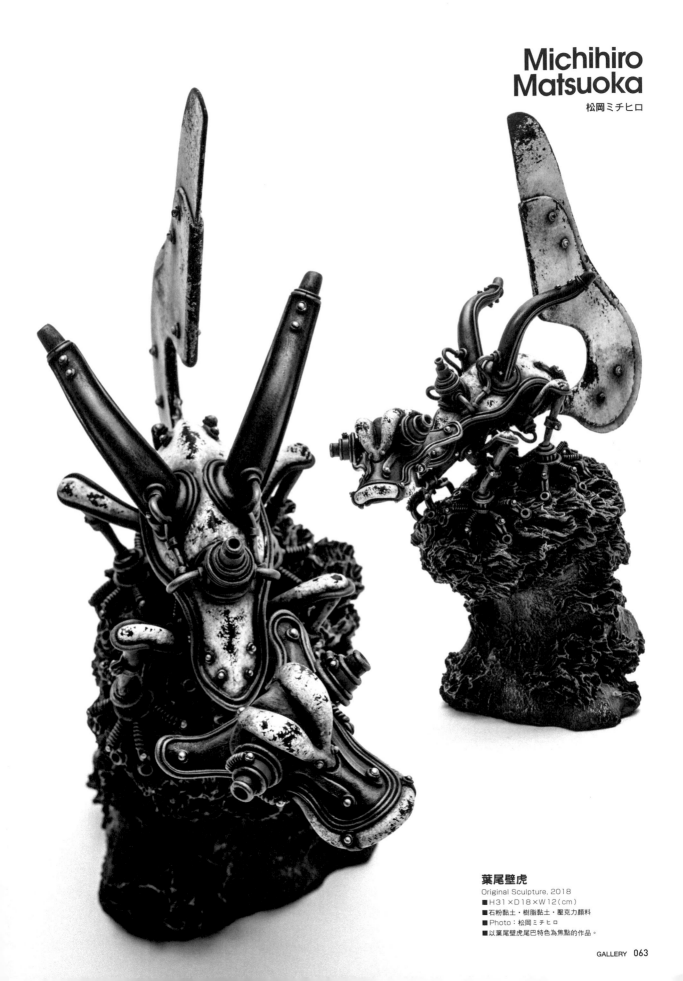

**葉尾壁虎**
Original Sculpture, 2018
■H31×D18×W12(cm)
■石粉黏土・樹脂黏土・壓克力顏料
■Photo：松岡ミチヒロ
■以葉尾壁虎尾巴特色為焦點的作品。

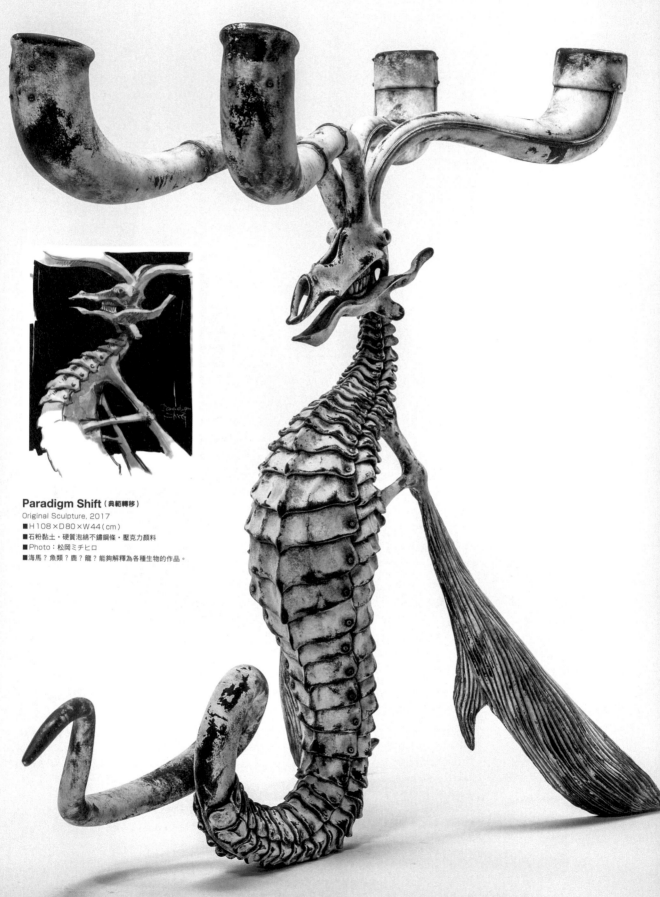

**Paradigm Shift**（典範轉移）

Original Sculpture, 2017
■H108×D80×W44（cm）
■石粉黏土・硬質泡綿不鏽鋼條・壓克力顏料
■Photo：松岡ミチヒロ
■海馬？魚類？鹿？龍？能夠解釋為各種生物的作品。

### 松岡ミチヒロ

愛知縣人。懂事起就對風化老舊的器物與自然物感興趣，將當下的感受與刺激化為靈感進行創作。多數作品風格奇異，利用物體藝術（object）技法，融合動物與器物製成浮游物體，雖非現實之物，卻使人產生「真實存在」的錯覺。作品多用石粉黏土製作，再以壓克力顏料著色。除了國內個展、活動外，也參與美國‧聖地牙哥／紐約／哥倫布、德國‧科隆、比利時‧哈瑟爾特、中國‧北京、上海等海外團體展。2018年10月在北京山水美術館舉辦展覽會（Manasmodel主辦）。

**深受影響（喜歡）的電影、漫畫、動畫：**
電影：《犬之島》《超級狐狸先生》《歡迎來到布達佩斯大飯店》《入侵腦細胞》《樂來越愛你》
漫畫：《怪博士與機器娃娃》《乒乓》《海獸之子》
動畫：《鐵巨人》《佳麗村三姊妹》《魔術師》

**1天平均工作時間：**8小時左右

### COCOON（繭）

Original Sculpture, 2018
■H103×D45×W30（cm）
■石粉黏土‧硬質泡綿‧不鏽鋼條‧壓克力顏料
■Photo：松岡ミチヒロ
■以小眾為主題的作品。

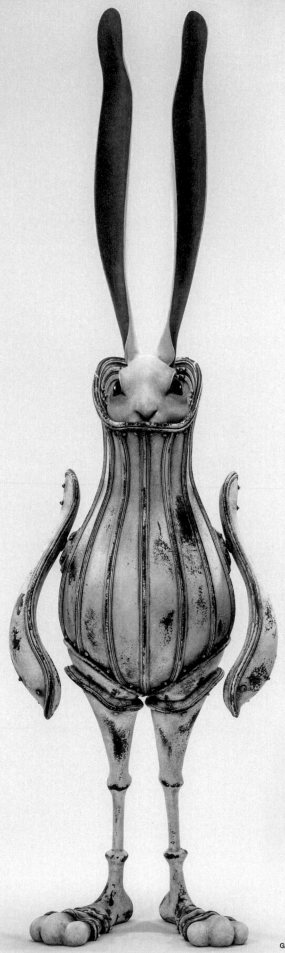

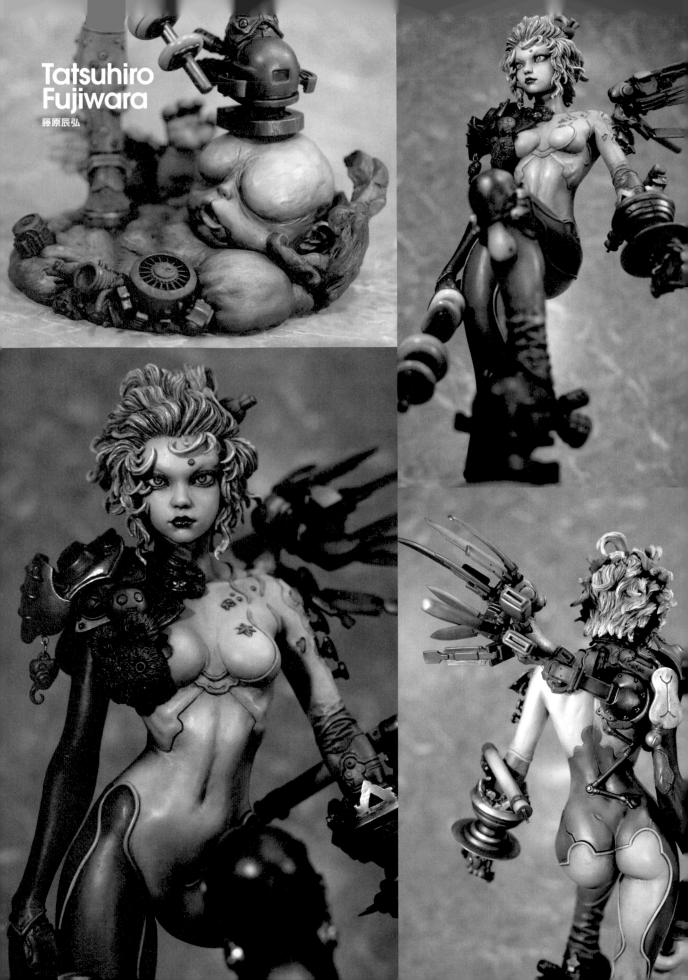

Tatsuhiro
Fujiwara
藤原辰弘

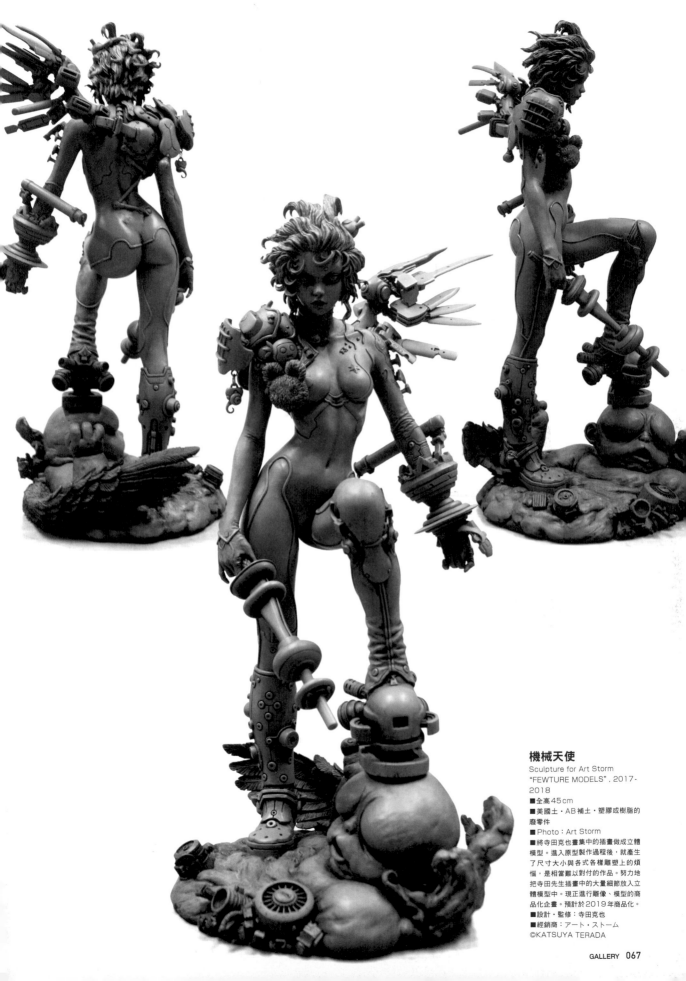

**機械天使**
Sculpture for Art Storm
"FEWTURE MODELS". 2017-2018
■ 全高45cm
■ 美國土・AB補土・塑膠或樹脂的廢零件
■ Photo：Art Storm
■ 將寺田克也畫集中的插畫做成立體模型。進入原型製作過程後，就產生了尺寸大小與各式各樣雕塑上的煩惱，是相當難以對付的作品。努力地把寺田先生插畫中的大量細節放入立體模型中。現正進行雕像、模型的商品化企畫。預計於2019年商品化。
■ 設計・監修：寺田克也
■ 經銷商：アート・ストーム
©KATSUYA TERADA

Design by Takayuki Takeya

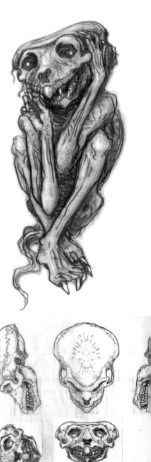

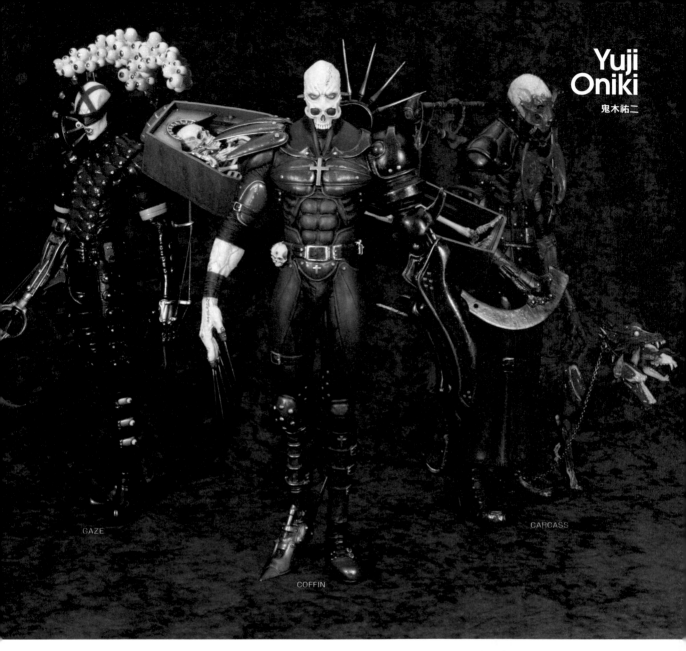

GAZE

COFFIN

CARCASS

# Yuji
# Oniki

鬼木祐二

## PUNISHMENTER SODO

FEWTURE MODELS 韮沢靖漫畫系列
Sculpture for Art Storm " FEWTURE MODELS " , 2016 年
■GAZE：全高約36cm、COFFIN：全高約34.5cm、CARCASS：全高約33cm
■美國土、螺絲等
■Photo：Art Storm
■以悼念2016年過世的韮沢靖先生的心情，動手改造了舊作原型而成的作品。
■設計：韮沢靖
■經銷商：アート・ストーム
©YASUSHI NIRASAWA

**鬼木祐二**
原型師。

Illustration by Yasushi Nirasawa

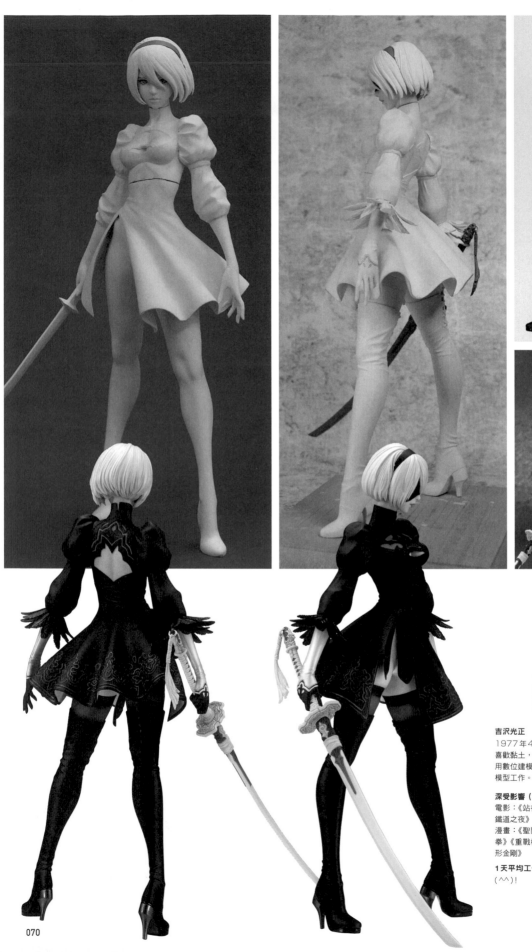

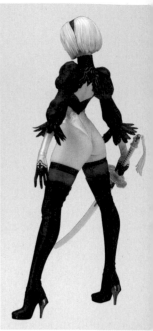

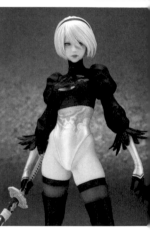

吉沢光正
1977年4月27日生。金牛座。雖然很喜歡黏土，但近期改用數位建模。未來想用數位建模挑戰現階段無法以手工完成的模型工作。

**深受影響（喜歡）的電影、漫畫、動畫：**
電影：《站在我這邊》《千鈞一髮》《銀河鐵道之夜》
漫畫：《聖鬥士星矢》《金肉人》《北斗神拳》《重戰機L-Gaim》《五星物語》《變形金剛》

**1天平均工作時間：**最近大約是6小時！(^^)！

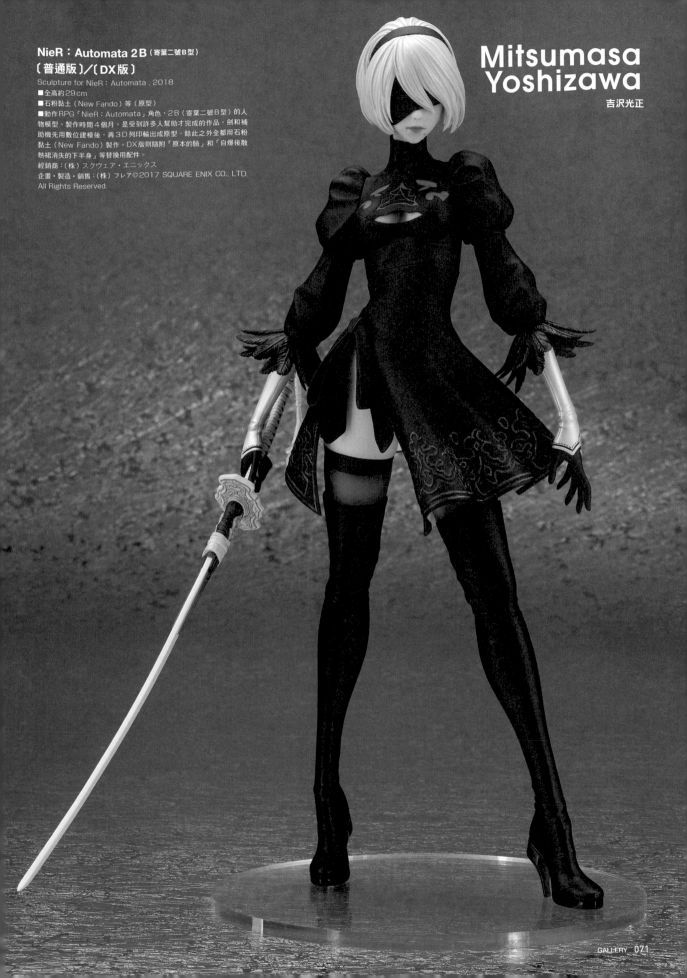

# Mitsumasa Yoshizawa

吉沢光正

**NieR：Automata 2B**（寄葉二號B型）
〔普通版〕／〔DX版〕

Sculpture for NieR：Automata . 2018

■全高約29cm
■石粉黏土（New Fando）等（原型）
■動作RPG「NieR：Automata」角色，2B（寄葉二號B型）的人物模型。製作時間4個月，是受到許多人幫助才完成的作品。劍和補助機先用數位建模後，再3D列印輸出成原型。除此之外全都用石粉黏土（New Fando）製作。DX版則隨附「原本的臉」和「自爆後散熱裙消失的下半身」等替換用配件。
經銷商：（株）スクウェア・エニックス
企畫・製造・銷售：（株）フレア©2017 SQUARE ENIX CO., LTD.
All Rights Reserved.

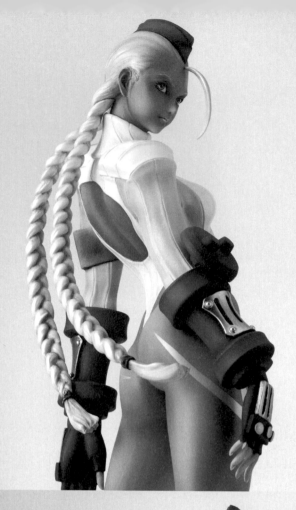
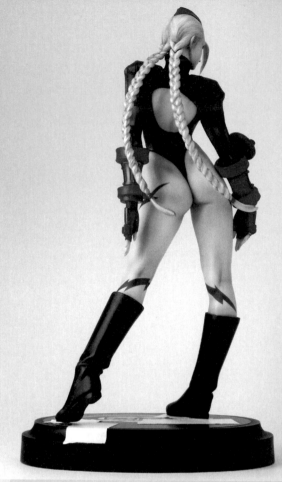

## WSC+嘉米
【純正白】
【魅力黑】
## from《街頭霸王 ZERO 3》
Sculpture for WSC, 2004

■全高約26cm
■石粉黏土（New Fando）等（原型）
■製作時間3個月。花了很多心思在上面的
角色，做好後又重新修改，反覆調整了三次
才完工。剛開始讓嘉米站正面，最後定案為
回頭姿勢。是我一直想找時間做的角色。（照
片是將2004年Wonderful Show Case
＃023的選拔作品，做成其他成品型態後，
於2006年在一般通路販售的商品。1/6
比例的已塗裝完成品。目前已停止販售。
■上色：矢竹剛教

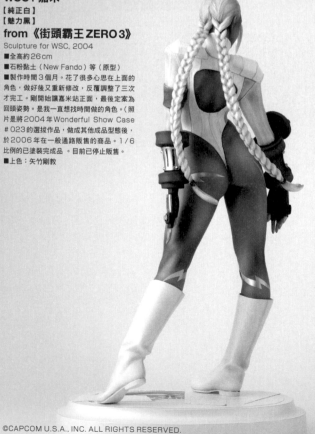
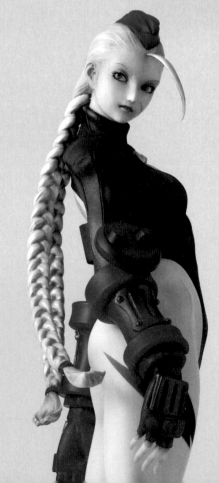

©CAPCOM U.S.A., INC. ALL RIGHTS RESERVED.

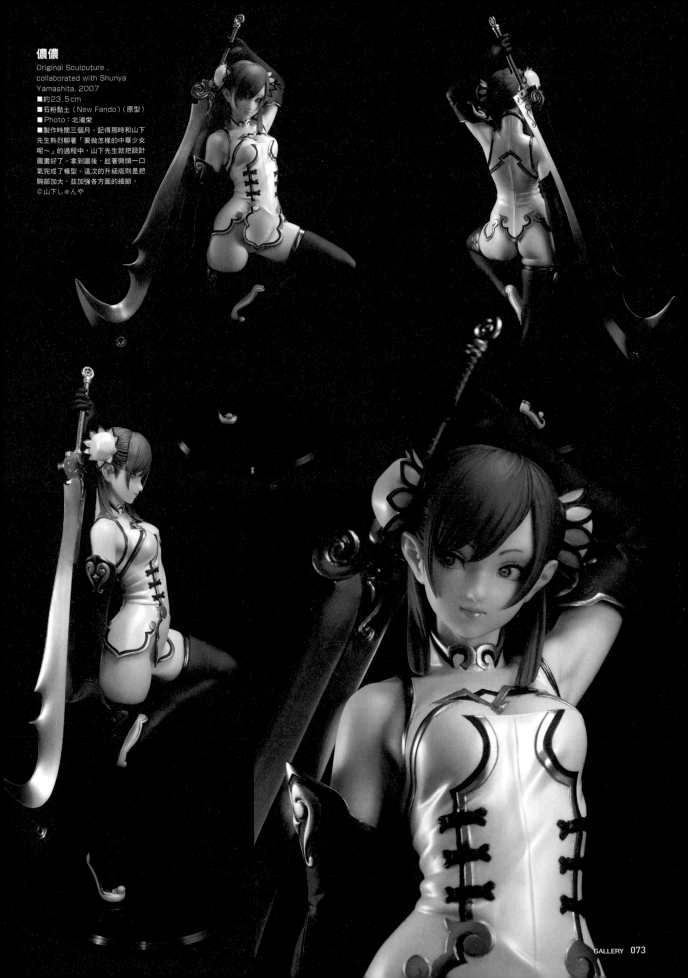

儂儂

Original Sculputure .
collaborated with Shunya
Yamashita. 2007
■約23.5cm
■石粉黏土（New Fando）（原型）
■Photo：北浦栄
■製作時間三個月。記得那時和山下
先生熱烈聊著「要做怎樣的中華少女
呢～」的過程中，山下先生就把設計
圖書好了。拿到圖後，趁著興頭一口
氣完成了模型。這次的升級版則是把
胸部加大，並加強各方面的細節。
©山下しゅんや

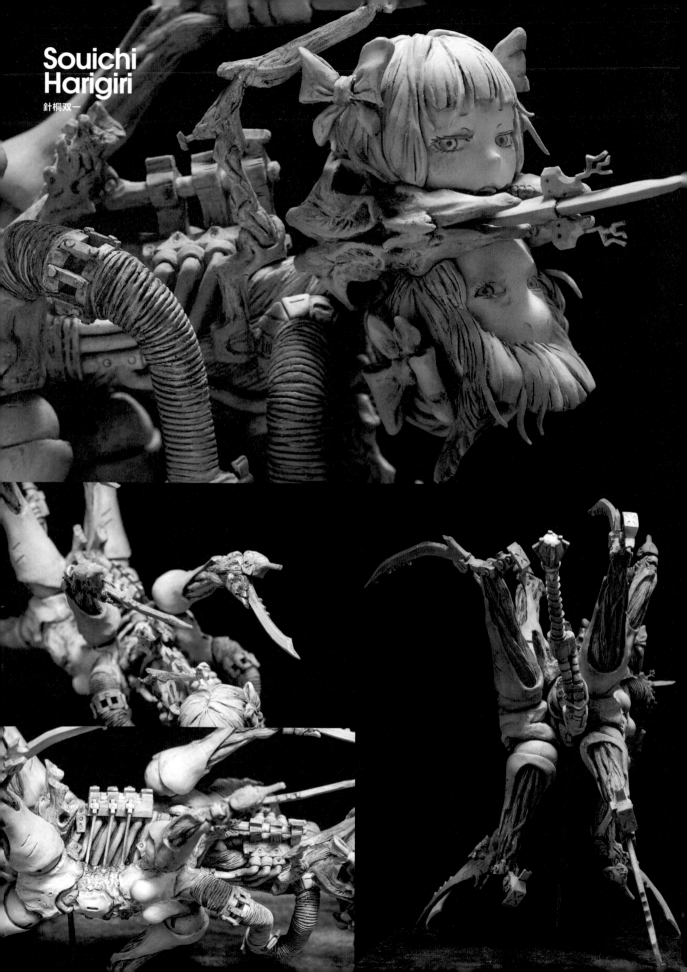

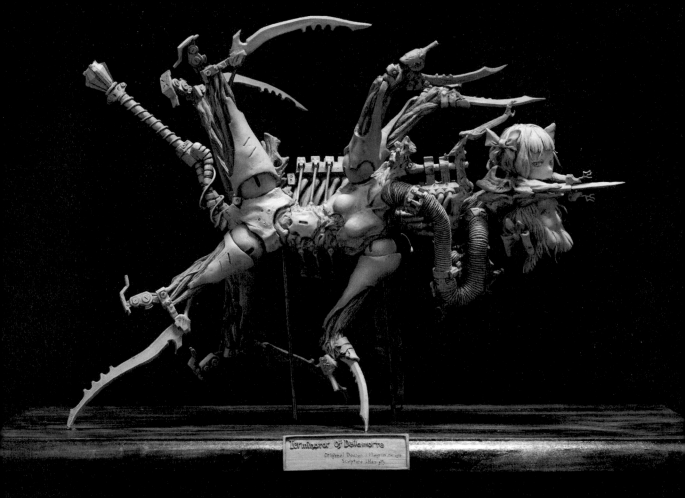

## 死神終結者（Terminator Of

**Della morte）**

Fan Art . collaborated with
Megrim Haruyo. 2015-2018
■W22×D10×H16（cm）
■美國土、AB補土、塑膠板
■Photo：さちひら
■根據插畫家メグリム・ハルヨ「人體改造」系列作品中，其中一幅插畫做成的模型。最近有許多結合少女與機械的模型作品，然而當少女屍體與機械直接融合時，肉身與器物間的衝突感該如何用模型來表現，是相當有趣的課題。此外，「死神終結者」中有逆向的頭部、剝離的肌肉纖維組織、用鉚釘打造成的皮膚等各種我目前為止尚未製作過的元素。因此整個過程中，我從頭到尾都是用相當新鮮的心情在製作這項作品。

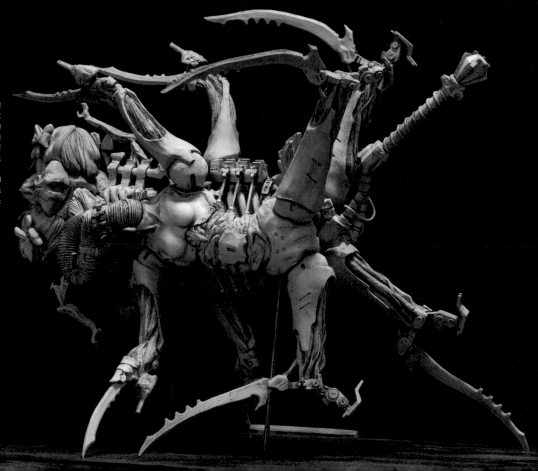

# Megrim
# Haruyo
メグリム・ハルヨ

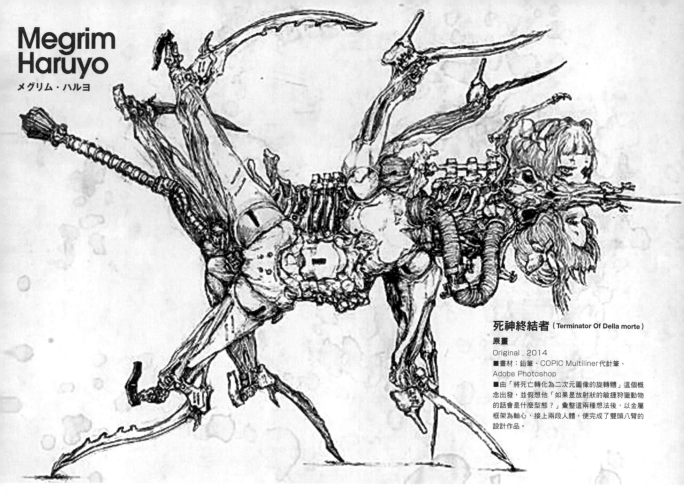

**死神終結者**（Terminator Of Della morte）
**原畫**
Original，2014
■畫材：鉛筆、COPIC Multiliner 代針筆、
Adobe Photoshop
■由「將死亡轉化為二次元圖像的旋轉體」這個概
念出發，並假想他「如果是放射狀的敏捷狩獵動物
的話會是什麼型態？」彙整這兩種想法後，以金屬
框架為軸心，接上兩段人體，便完成了雙頭八臂的
設計作品。

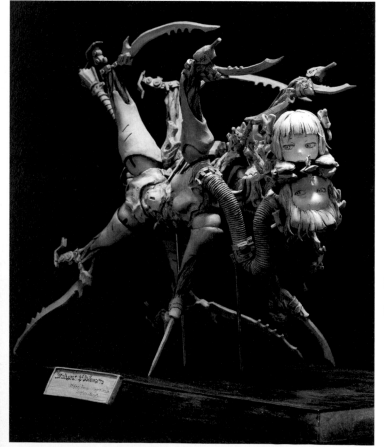

**針桐双一**
利用工程師餘暇時間不斷製作造型。最近
終於成為專職造型師。不論哪種類別都能
製作出有魅力的作品。目前主要使用美國
土與 AB 補土創作，屬於每次都會把個別作
品需要的技術練到精通的類型。

**深受影響（喜歡）的電影、漫畫、動畫：**
荒木飛呂彥、板垣惠介、貳瓶勉、山口貴
由。我喜歡對人體型態表現有特別堅持的
作家。

**1 天平均工作時間：**8 小時左右

**メグリム・ハルヨ**
住在秋田縣的人體改造工程師（自稱）。以
COMITIA 原創同人誌販售會為中心小規模
活動中。追求著異形的美麗、可愛與帥氣。

**深受影響（喜歡）的電影、漫畫、動畫：**
電影：《魔誡墳場》《潛行者》
遊戲：《沉默之丘 2》
漫畫：《ABARA》《五星物語》

**1 天平均工作時間：**1～2 小時

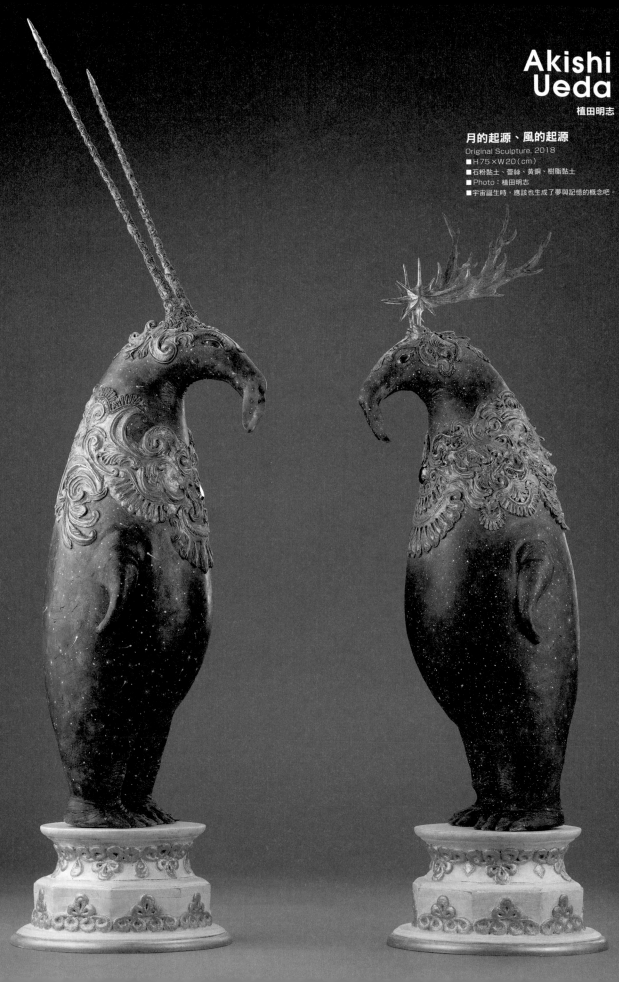

# Akishi Ueda

植田明志

**月的起源、風的起源**
Original Sculpture, 2018
■ H75×W20（cm）
■ 石粉黏土、蕾絲、黃銅、樹脂黏土
■ Photo：植田明志
■ 宇宙誕生時，應該也生成了夢與記憶的概念吧。

**沉浸於夜色之街**
Original Sculpture, 2018
■H55×W80（cm）
■石粉黏土、蕾絲、樹脂黏土
■Photo：植田明志
■被夜色籠罩的街景。

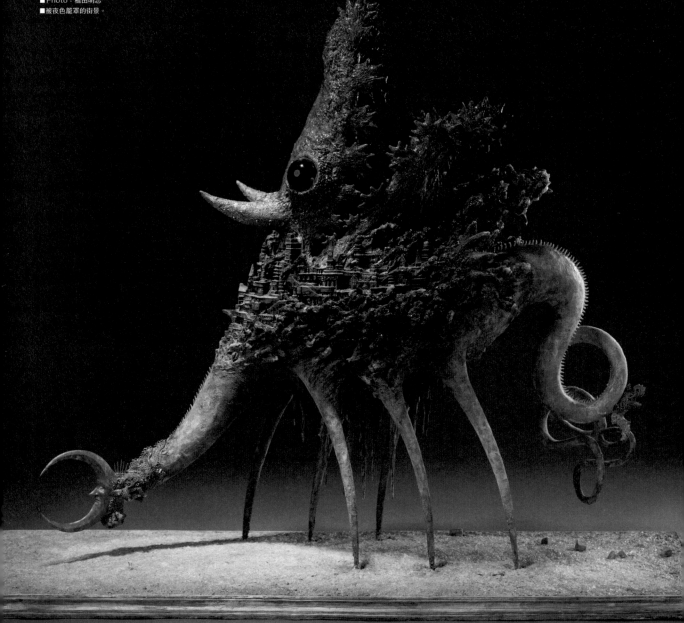

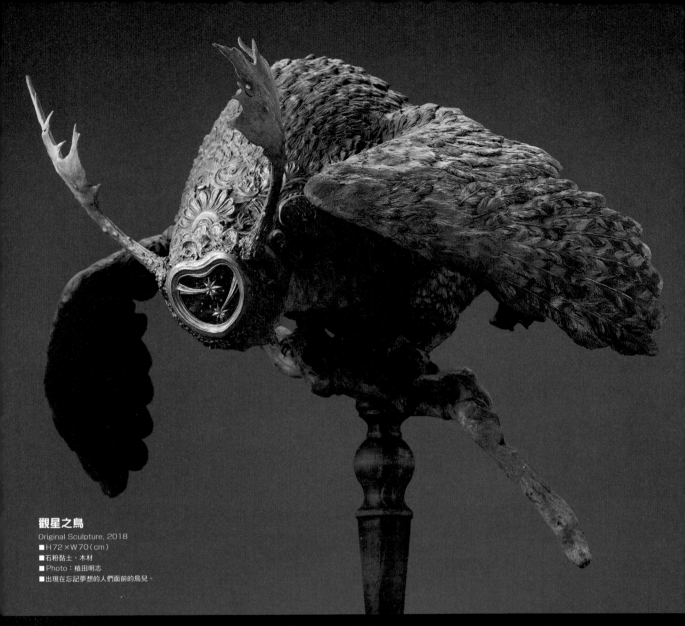

**觀星之鳥**
Original Sculpture, 2018
■ H72×W70（cm）
■ 石粉黏土、木材
■ Photo：植田明志
■ 出現在忘記夢想的人們面前的鳥兒。

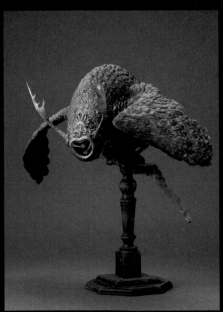

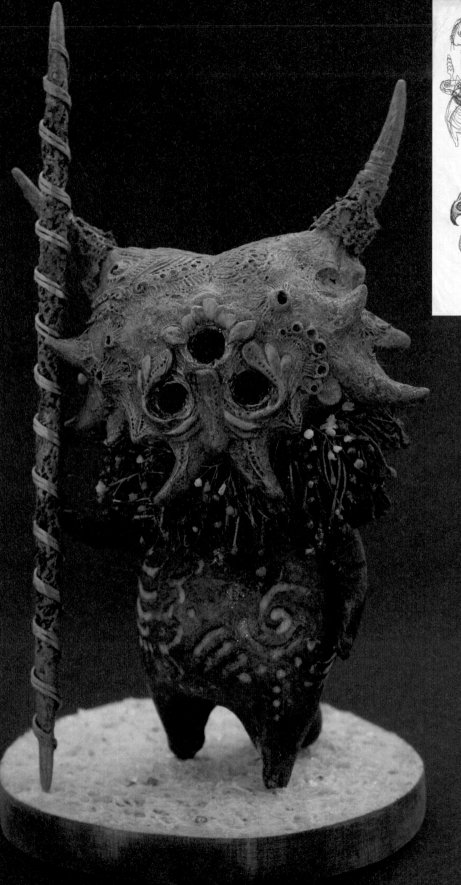

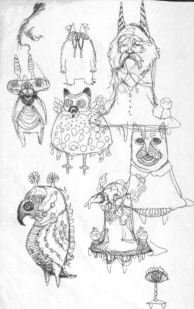

**宇宙原住民**（**Space Native**）
Original Sculpture, 2017
■ H11×W6（cm）
■ 石粉黏土、塑膠花蕊、黃銅
■ Photo：植田明志
■ 住在宇宙中的原住民Space Native的小孩。

植田明志
三重縣出身。大學畢業後獨
立創作。以情景與記憶為主
題，創作出帶有莫名懷舊世
界觀的作品。2018年與精
品店「Sipka」合作發行作品
集《風之軌跡》。2018年以
邀請作家身分參與「Wonder
Festival 2018 上海」，和
中國人物模型廠商 Manas
model 攜手活躍於中國市場。

**深受影響（喜歡）的電影、**
**漫畫、動畫：**
電影：《神隱少女》

**1天平均工作時間：**7小時

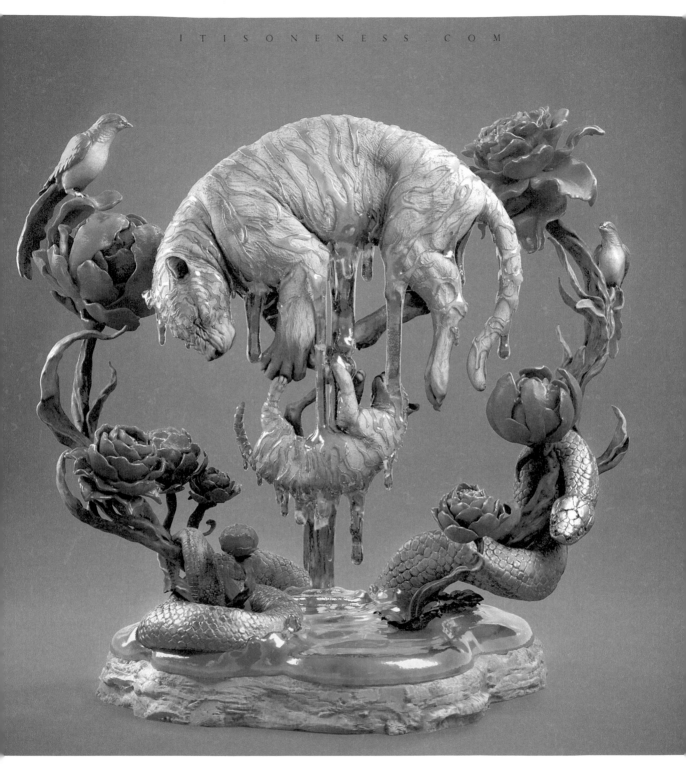

**溶化的愛**（英文標題 Melt）
Original Sculpture, 2017
■ ZBrush、Houdini
■利用老虎、水和植物等，表現出親情與由親情而生的多種可能性。
預定於 Manasmodel 販售。

# Yuuki Morita

森田悠揮

ITISONENESS.COM

### 花蛇（英文標題 Flower Python）

Original Sculpture, 2018
■身體部分 橫30cm ■Houdini
■蛇在西元前就被視為神聖生物，將蛇流露出來的神祕感以花來表現。
2019年預定於個人藝術品牌（itisoneness.com）販售。

### 鹿（右頁右上）

Original Sculpture, 2018
■ZBrush・Houdini
■同時表現出鹿輕盈跳躍與水花四濺的模樣。

### Thinking Man（右頁左上）

Original Sculpture, 2016
■Photo：森田悠揮
■全高49cm ■ZBrush
■表現出如自然界般與時流轉的思考流動性與多樣性。因個體間有色差，屬於數量限定商品。現正於個人藝術品牌（itisoneness.com）接受預約。

### 躍動（英文標題 Throb）（右頁右下）

Original Sculpture, 2018
■全高34cm ■ZBrush
■表現出冬去春來，生命開始躍動的模樣。2019年預定於個人藝術品牌（itisoneness.com）販售。

**森田悠揮**

數位藝術家／雕塑家。1991年生，名古屋市人。畢業於立教大學。目前除了以創作者身分，在個人品牌、Manasmodel販售、展示立體型模型作品外，更參與國內外電影、廣告、遊戲等原創設計與角色CG素材製作等工作。個人作品正於itisoneness.com開始預約、販售。

**深受影響（喜歡）的電影、漫畫、動畫：**
《Fantasia》《The Connected Universe》
電視劇：《絕命毒師》

**1天平均工作時間：**
工作時間很不固定，有時候一整天都沒做事，有時候一整天都在工作。

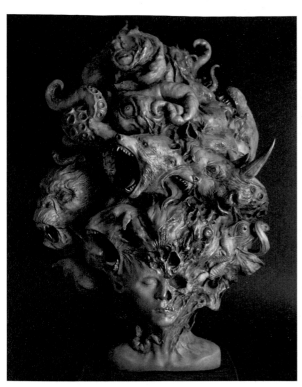
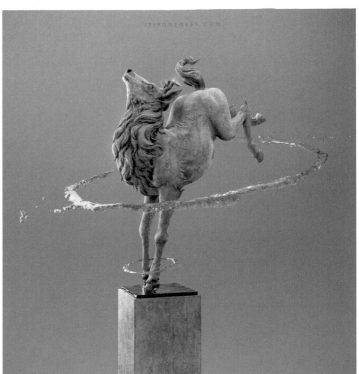
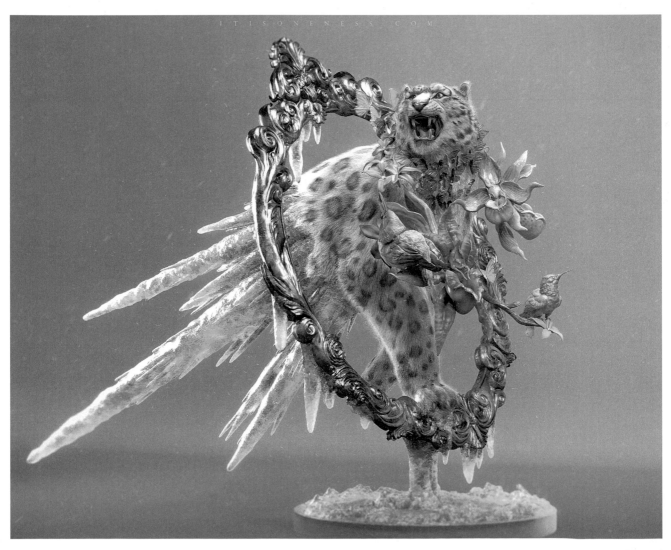

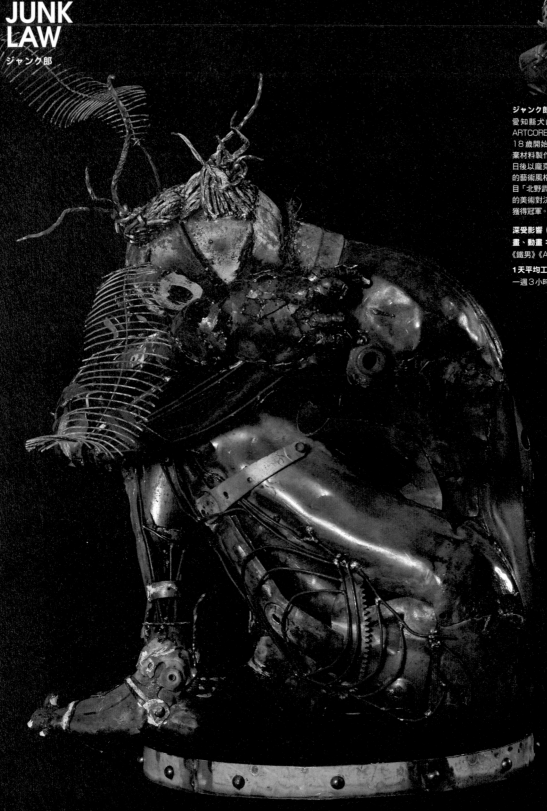

# JUNK
# LAW

ジャンク郎

**ジャンク郎**
愛知縣犬山市出身。任職於
ARTCORE LABEL JAPAN。
18歲開始用鎮上小工廠的廢
棄材料製作垃圾藝術，確立了
日後以龐克、哈扣為表現題材
的藝術風格。曾7度於電視節
目「北野武的大家都是畢卡索」
的美術對決單元登場，並6度
獲得冠軍。

深受影響（喜歡）的電影、漫
畫、動畫：
《鐵男》《AKIRA》

**1天平均工作時間：**
一週3小時左右。

**Falena**
Original Sculpture, 2018
■ W40×D70×H70（cm）
■ 鐵屑
■ Photo：Eiichi Takayama
■ 無法選擇的生存方式。

變色龍（最左側）／導航少女（中央左側）／
監視少女（中央右側）／導航少女（最右側）／
法國蝸牛木村（右後方）／監視少女（左後方）

# IKEGAMI
イケガミ

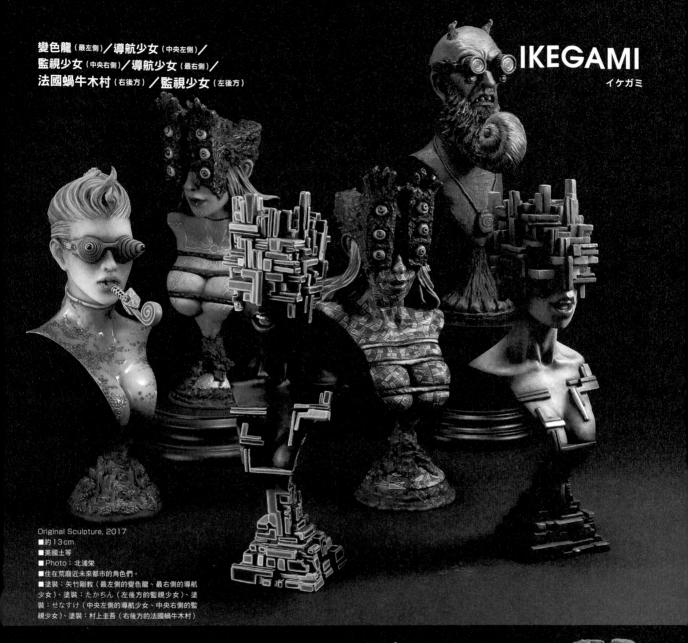

Original Sculpture, 2017
■約13cm
■美國土等
■Photo：北浦榮
■住在荒廢近未來都市的角色們。
■塗裝：矢竹剛教（最左側的變色龍、最右側的導航
少女）、塗裝：たかちん（左後方的監視少女）、塗
裝：せなすけ（中央左側的導航少女、中央右側的監
視少女）、塗裝：村上圭吾（右後方的法國蝸牛木村）

情報販子・鵜之助（左）
雷霆眼（中央）
心碎女子（右）

Original Sculpture, 2018
■約13cm
■美國土等
■Photo：北浦榮
■以荒廢近未來都市為背景，想像
都市居民的世界，做出了角色造型。

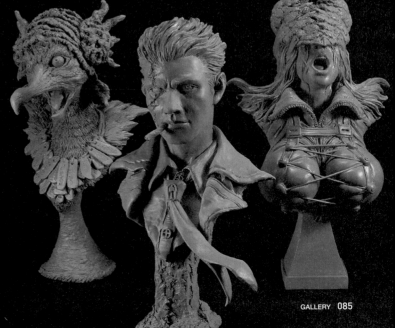

**イケガミ**
1978年生。大阪藝術大學畢業後，就職於Deep Case股份
有限公司。負責製作商業原型、企畫原型、創作原型。

**深受影響（喜歡）的電影、漫畫、動畫：**
雷・哈利豪森作品、環球怪物系列作品、吉勒摩・戴托羅作品、史蒂芬
・史匹柏作品。

**1天平均工作時間：**平均8小時

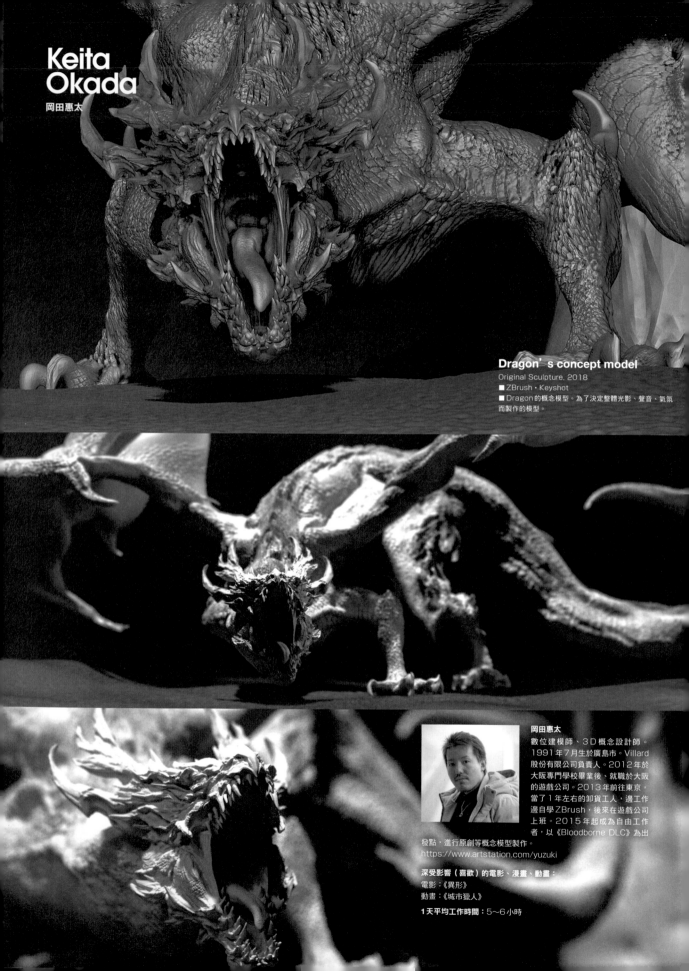

# Keita
# Okada

岡田惠太

**Dragon's concept model**
Original Sculpture, 2018
■ ZBrush・Keyshot
■ Dragon 的概念模型。為了決定整體光影、聲音、氣氛
而製作的模型。

岡田惠太
數位建模師、3D概念設計師。
1991年7月生於廣島市。Villard
股份有限公司負責人。2012年於
大阪專門學校畢業後、就職於大阪
的遊戲公司。2013年前往東京，
當了1年左右的卸貨工人，邊工作
邊自學ZBrush，後來在遊戲公司
上班。2015年起成為自由工作
者，以《Bloodborne DLC》為出
發點，進行原創等概念模型製作。
https://www.artstation.com/yuzuki

深受影響（喜歡）的電影、漫畫、動畫：
電影：《異形》
動畫：《城市獵人》

**1天平均工作時間：**5～6小時

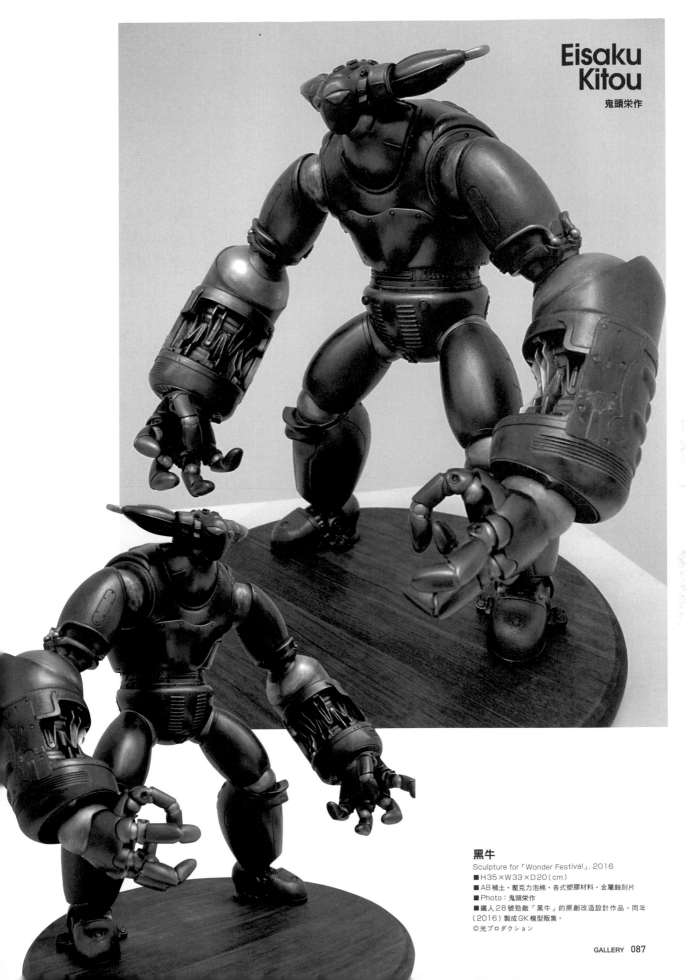

黒牛
Sculpture for「Wonder Festival」. 2016
■ H35×W33×D20 (cm)
■ AB補土・壓克力泡棉・各式塑膠材料・金屬蝕刻片
■ Photo：鬼頭栄作
■ 鐵人28號勁敵「黑牛」的原創改造設計作品。同年
（2016）製成GK模型販售。
©光プロダクション

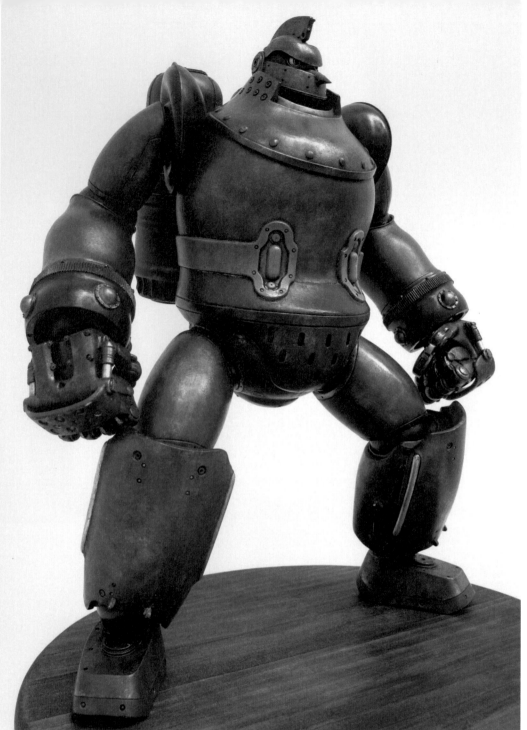

鐵人28號
Sculpture for「Wonder Festival」，2014
■H35×W30×D16（cm）
■AB補土・壓克力泡棉・
各式塑膠材料・金屬蝕刻片
■Photo：鬼頭榮作
■「鐵人28號」的原創改造設
計作品。同年（2014）製成
GK模型販售。正預計販售加大
尺寸的已塗裝完成品。
©光プロダクション

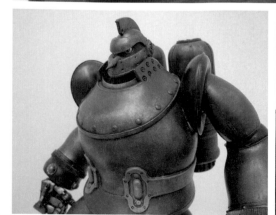

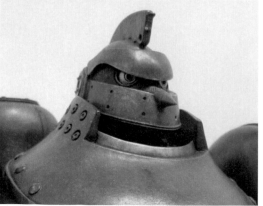

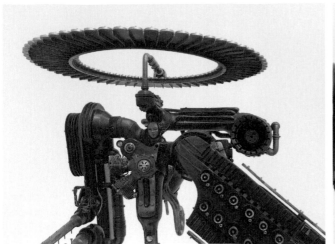
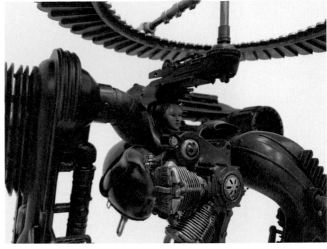

**St.DASHIEL**（聖‧達希爾）
**異形天使系列**
Original Sculpture, 2001
■H50×W26×D26（cm）
■AB補土‧各式塑膠材料‧金屬蝕刻片
■Photo：鬼頭栄作
■當成生涯代表作般製成的系列作品。

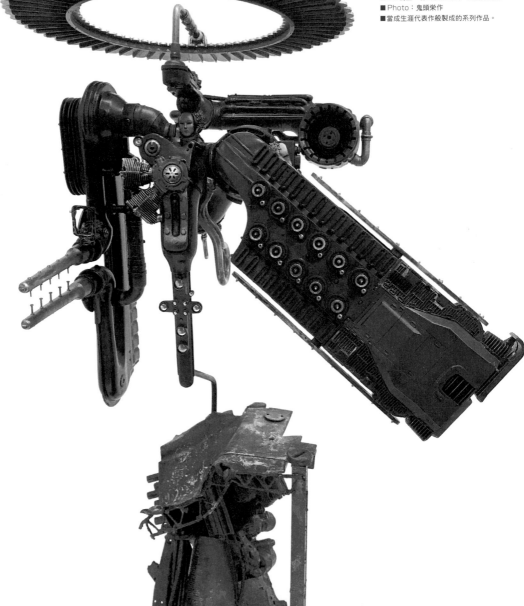

**鬼頭栄作**
1969年生。1990年成為
自由造型作家。負責雨宮慶
太導演、押井守導演的電影
道具、機器人與機械雕型和
設計製作。此外也從事人物
模型商品原型製作以及專輯
封面用物件、遊戲軟體角色
設計與立體模型製作、雜誌
封面用立體插畫等多項製作。

**深受影響（喜歡）的電影、**
**漫畫、動畫：**
蘇聯異色科幻電影《傻呼嚕
大鬧金嗑嗑》

**1天平均工作時間：**最長的時
候曾經一天工作14個小時
左右。不過沒有在工作時也
並非完全停工。就算不動手
做，腦中某處還是不斷冒出
形象和靈感，日常生活中無
時無刻都與雕塑、造型呈現
為伍。

裸蛇 1/6比例 PVC 塑像

潛龍諜影 V：原爆點
Sculpture for " METAL GEAR SOLID V GROUND ZEROES ".原型製作：2014

■全高約32cm
■美國灰土FIRM・AB補土・樹脂
■Gecco販售的裸蛇模型。我負責製作武器以外的原型。監修過程很令人緊張。
■原型製作：山岡真弥
■數位造型：赤尾雅紀
■塗裝製作：-accent-／明山勝重
■企畫・製作・銷售：Gecco
©Konami Digital Entertainment

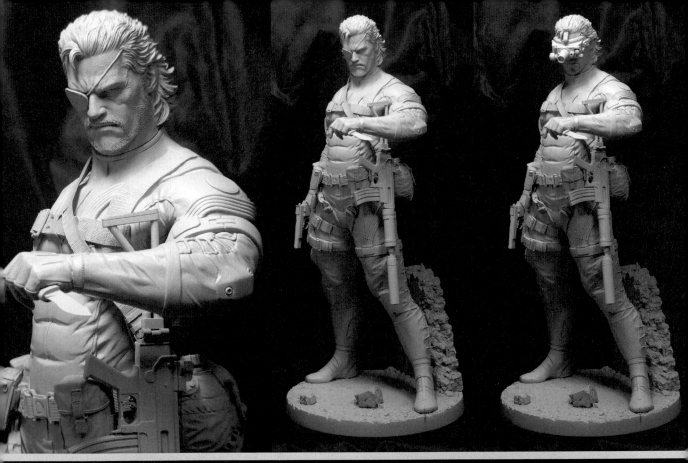

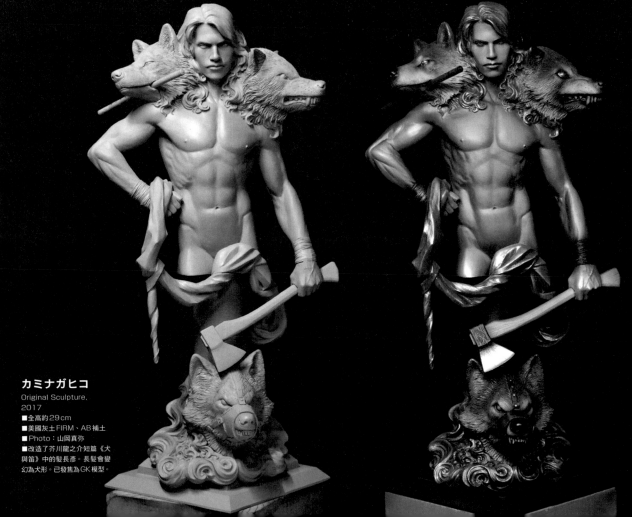

**カミナガヒコ**
Original Sculpture,
2017
■全高約29cm
■美國灰土FIRM、AB補土
■Photo：山岡真弥
■改造了芥川龍之介短篇《犬與笛》中的髮長彥。長髮會變幻為犬形。已發售為GK模型。

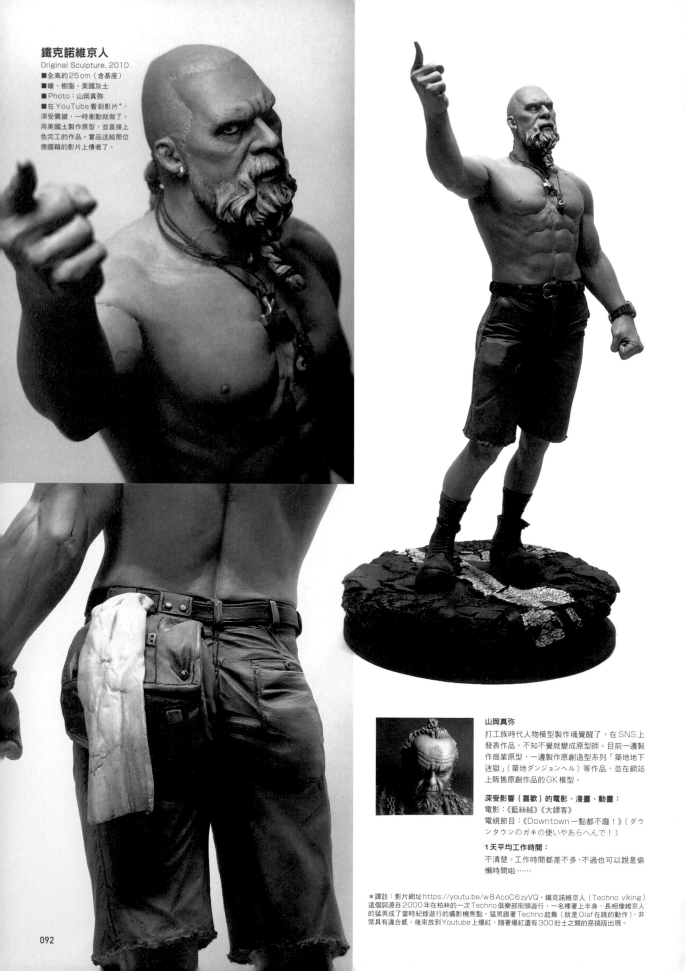

**鐵克諾維京人**
Original Sculpture, 2010
■全高約25cm（含基座）
■蠟、樹脂、美國灰土
■Photo：山岡真弥
■在YouTube看到影片＊，深受震撼，一時衝動就做了。用美國土製作原型，並直接上色完工的作品。實品送給那位德國籍的影片上傳者了。

**山岡真弥**
打工族時代人物模型製作魂覺醒了，在SNS上發表作品，不知不覺就變成原型師。目前一邊製作商業原型，一邊製作原創造型系列「築地地下迷獄」（築地ダンジョンヘル）等作品，並在網站上販售原創作品的GK模型。

**深受影響（喜歡）的電影、漫畫、動畫：**
電影：《藍絲絨》《大鏢客》
電視節目：《Downtown一點都不廢！》（ダウンタウンのガキの使いやあらへんで！）

**1天平均工作時間：**
不清楚。工作時間都差不多，不過也可以說是偷懶時間啦……

＊譯註：影片網址 https://youtu.be/w8AcoC6zyVQ。鐵克諾維京人（Techno viking）這個詞源自2000年在柏林的一次Techno俱樂部街頭遊行，一名裸著上半身、長相像維京人的猛男成了當時紀錄遊行的攝影機焦點。猛男跟著Techno起舞（就是Olaf在跳的動作），非常具有違合感，後來放到Youtube上爆紅，隨著爆紅還有300壯士之類的惡搞版出現。

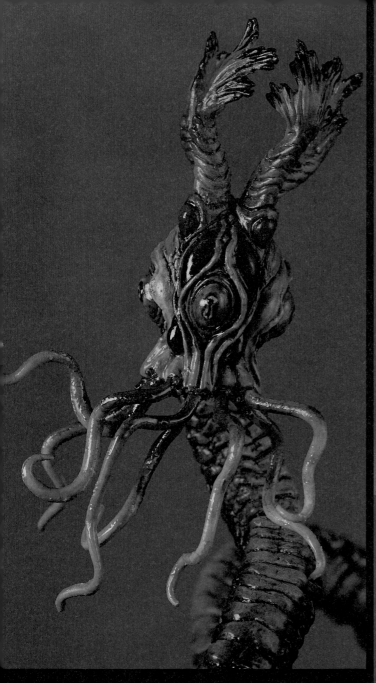

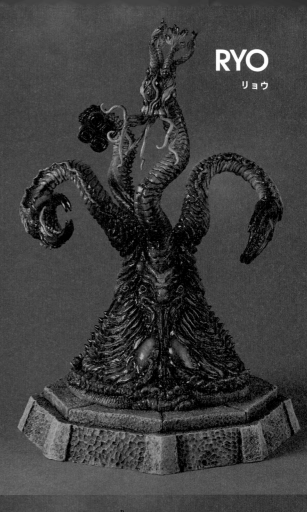

RYO
リョウ

## 克蘇魯神話 伊斯之偉大種族

**無比例雕像 樹脂翻模**
Sculpture for Gecco, 2018
■約23cm（含基座）
■AB補土、美國灰土、熱硬化性樹脂黏土（Y CLAY）
■將Paul Komoda的設計做成立體模型。第一次雕塑軟體生物，感覺很有趣。
本體主要用美國灰土製作，細部零件則用AB補土塑形。
©Gecco

リョウ
2015年起以「黏土星人」名號參與Wonder Festival
等展覽活動。以怪獸與生物為題材製作模型。

**深受影響（喜歡）的電影、漫畫、動畫：**
電影：《GODZILLA（1998）》《KUBO》
漫畫：《風之谷》《鬼太郎》
**1天平均工作時間：**10小時

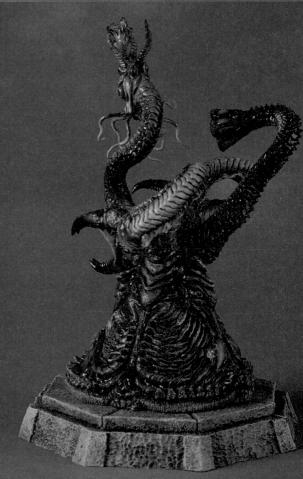

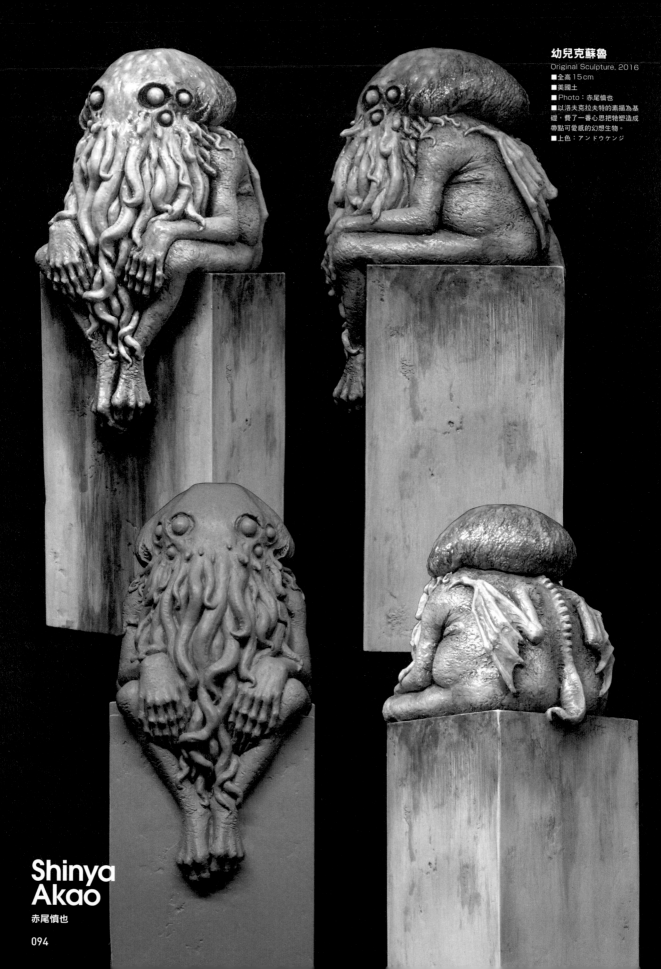

幼兒克蘇魯
Original Sculpture, 2016
■全高 15cm
■美國土
■Photo：赤尾慎也
■以洛夫克拉夫特的素描為基礎，費了一番心思把牠塑造成帶點可愛感的幻想生物。
■上色：アンドウケンジ

# Shinya Akao

赤尾慎也

### 幼兒大袞（左）
Original Sculpture, 2018
■全高 14.5 cm
■美國土
■Photo：赤尾慎也
■克蘇魯神話中沒有明確定義其形象，因此把頭做成鯊魚、身體做成大鰻魚的模樣。
■上色：アンドウケンジ

### 奈亞拉托提普（右）
Original Sculpture, 2018
■全高 15 cm
■美國土
■Photo：赤尾慎也
■根據作品中對牠內外構造的描述，奈亞拉托提普的形象已經定型了。因此僅稍微降低特徵，簡化線條，再加了點可愛感。

### 新生兒克蘇魯（下）
Original Sculpture, 2017
■全高 6 cm
■美國土、基座為木塊
■Photo：赤尾慎也
■由於幼兒克蘇魯廣受好評，感到很開心（笑）。因此又做了一個更可愛的出來。
■上色：アンドウケンジ

**赤尾慎也**
1976 年生，岐阜縣人。熱愛漫畫《焰印勇士》，看到模型雜誌的模型，也想試著親手做做看，因此走上人物模型創作之路。

**深受影響（喜歡）的電影、漫畫、動畫：**
《機器戰警》

**1 天平均工作時間：**6 小時左右

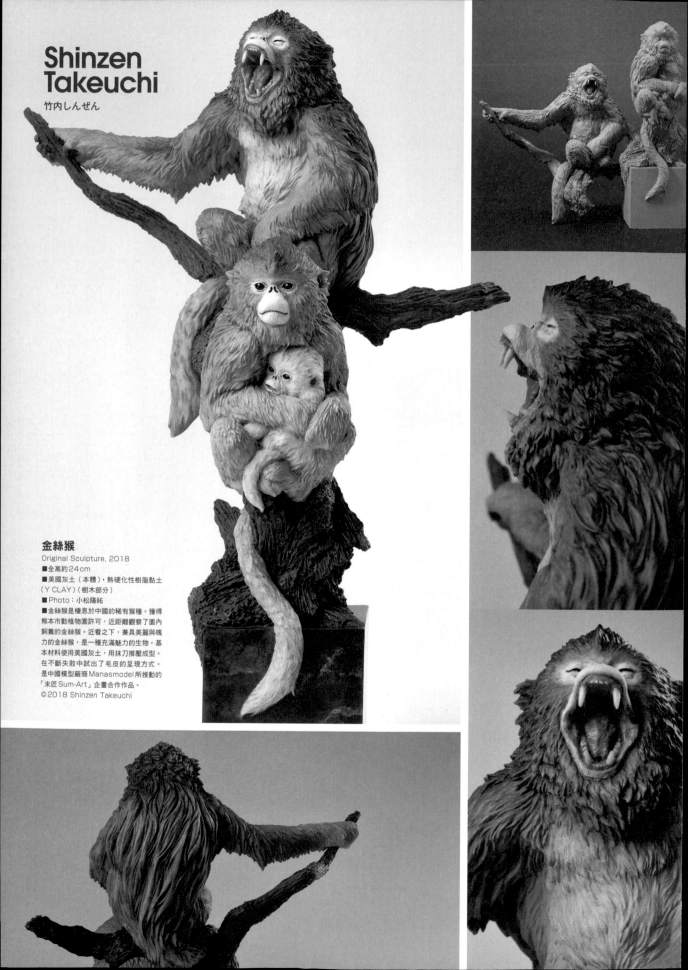

# Shinzen Takeuchi
竹内しんぜん

**金絲猴**
Original Sculpture, 2018
■全高約24cm
■美國灰土（本體）‧熱硬化性樹脂黏土
（Y CLAY）（樹木部分）
■Photo：小松陽祐
■金絲猴是棲息於中國的稀有猴種。獲得
熊本市動植物園許可，近距離觀察了園內
飼養的金絲猴。近看之下，兼具美麗與魄
力的金絲猴，是一種充滿魅力的生物。基
本材料使用美國灰土，用抹刀推壓成型。
在不斷失敗中試出了毛皮的呈現方式。
是中國模型廠商Manasmodel所推動的
「末匠Sum-Art」企畫合作作品。
©2018 Shinzen Takeuchi

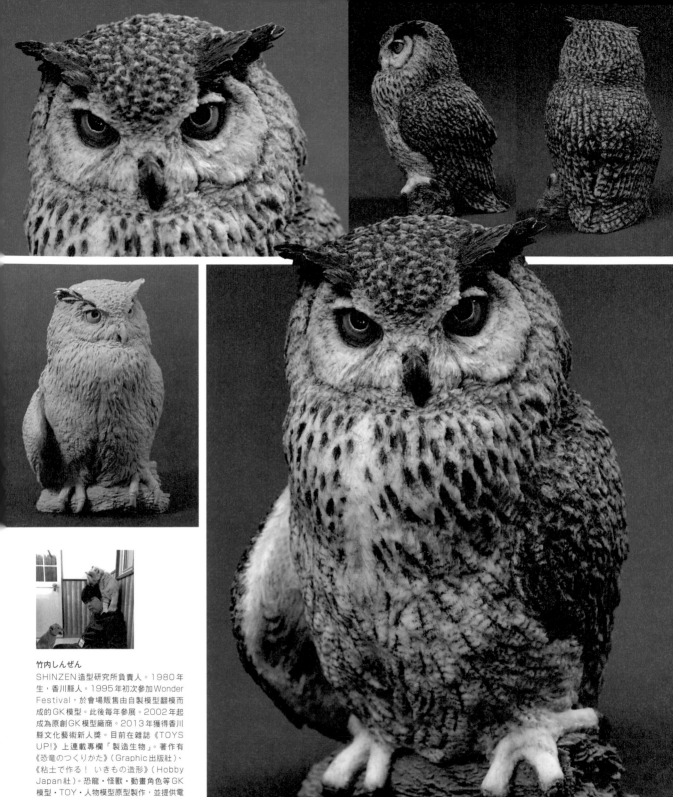

**竹内しんぜん**

SHINZEN造型研究所負責人。1980年生，香川縣人。1995年初次參加Wonder Festival，於會場販售由自製模型翻模而成的GK模型。此後每年參展。2002年起成為原創GK模型廠商。2013年獲得香川縣文化藝術新人獎。目前在雜誌《TOYS UP!》上連載專欄「製造生物」。著作有《恐竜のつくりかた》（Graphic出版社）、《粘土で作る！いきもの造形》（Hobby Japan社）。恐龍・怪獸・動畫角色等GK模型・TOY・人物模型原型製作，並提供電影・電視・展售活動・出版品等的模型出借與販售服務。

**深受影響（喜歡）的電影、漫畫、動畫：**
電影：《哥吉拉vs碧奧蘭蒂》《侏儸紀公園》《烏龜游泳意外迅速》
漫畫：《究極超人》《女僕咖啡廳》
動畫：《鬼太郎》《機動警察》

**1天平均工作時間：**3小時

**獅木菟**
Original Sculpture, 2018
■全高約9cm
■美國灰土
■ Photo：小松陽祐
■觀賞故鄉香川縣白鳥動物園飼養的獅木菟*時，被牠銳利且深邃的眼睛給吸引了。雕塑鳥類時必定會碰上羽毛的問題。要用黏土做出輪廓分明又柔軟的羽毛，難度相當高，因此費了一番苦心。除了羽毛質感外，更要塑出羽毛花紋與銳利的眼神等細節，過程充滿挑戰。
©2018 Shinzen Takeuchi

*譯註：也可叫作「獅頭鷹」或「獅鴞」。原文「獅木菟」是日文「ワシミミズク」（日文漢字：鷲木菟，台灣稱為鵰鴞，是貓頭鷹的一種）的變形，現實中並無名為「獅木菟」的貓頭鷹（鴞）。

## Vol. 1

### 老虎篇 其1
### 老虎的口腔

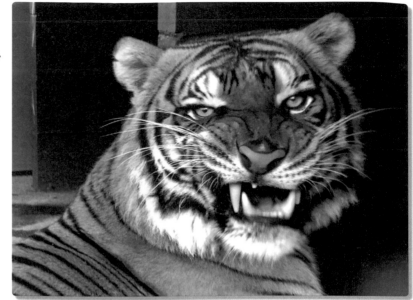

給人強大壓迫感的大型動物特別具有魅力，經常成為創作靈感來源。同時，對創作而言，為了要讓模型更栩栩如生，就必須瞭解生物的構造。於是，本回打算仔細地觀察老虎。

要看到野生老虎既危險又困難，但是在動物園的話就可以輕鬆安全地觀察老虎。關照本次行程的是四國香川縣的「白鳥動物園」。園中飼養了許多頭老虎，而且可以近距離觀察。在午後休閒時間前往虎舍，就可以看到牠們略帶慵懶的打呵欠模樣。很幸運能夠觀察到牠們極具威脅感的嘴巴內部構造。機會難得，就針對老虎嘴巴進行觀察吧。

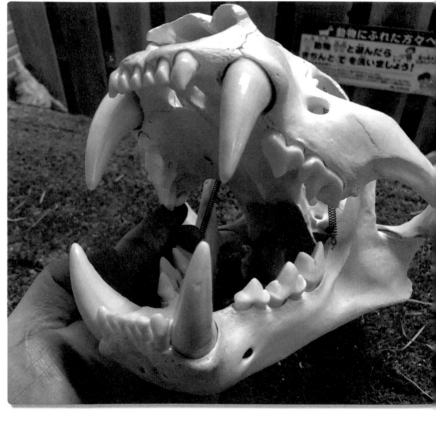

### 牙齒的數量
從頭骨標本中可看見，上下排加起來有30顆牙齒。銳利的犬齒在嘴巴閉合時，能相互交錯嵌合地收在嘴裡，是相當具機能性的構造。

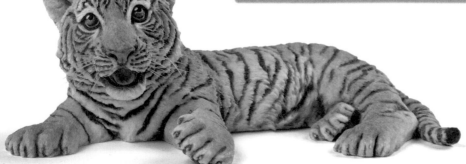

### 虎毯
以前曾在白鳥動物園和剛出生沒多久的小老虎玩耍，藉此機會做了這個作品。
作品全長：約12cm　原型素材：美國灰土
製作年份：2016年
©2016 Shinzen Takeuchi

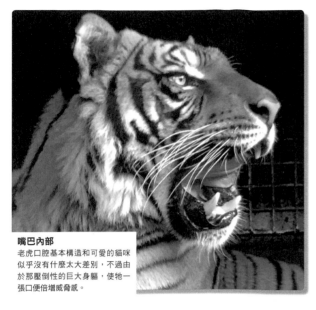

**嘴巴內部**
老虎口腔基本構造和可愛的貓咪
似乎沒有什麼太大差別，不過由
於那壓倒性的巨大身軀，使牠一
張口便倍增威脅感。

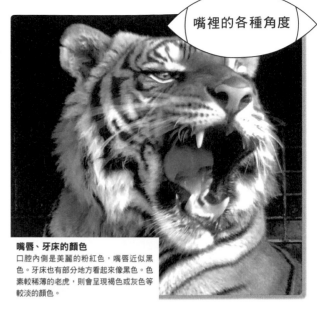

**嘴唇、牙床的顏色**
口腔內側是美麗的粉紅色，嘴唇近似黑
色。牙床也有部分地方看起來像黑色。色
素較稀薄的老虎，則會呈現褐色或灰色等
較淡的顏色。

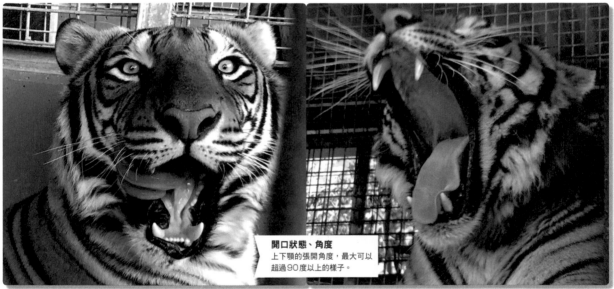

**開口狀態、角度**
上下顎的張開角度，最大可以
超過90度以上的樣子。

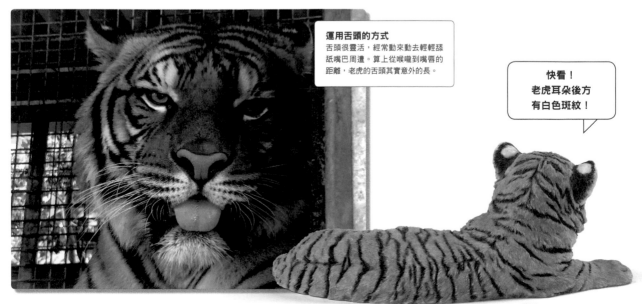

**運用舌頭的方式**
舌頭很靈活，經常動來動去輕輕舔
舐嘴巴周遭。算上從喉嚨到嘴唇的
距離，老虎的舌頭其實意外的長。

快看！
老虎耳朵後方
有白色斑紋！

## 老虎打呵欠

**打呵欠有什麼含意？**

一般印象中，老虎通常會在放鬆的時候打呵欠，不過當牠有點緊張的時候，似乎也會打呵欠，或許是有安定情緒的效果。在這次的觀察中，也看到被附近其他老虎的吼聲嚇到，之後立刻打了個呵欠的模樣。打呵欠的時候，會先放鬆臉頰張開嘴巴，接著倏地張大到可以看見牙齒的程度。和打呵欠不同，生氣威嚇的時候，可能是要把作為武器的犬齒展示給對手看，一開始就會露出牙床，並發出低吼聲，十分恐怖。

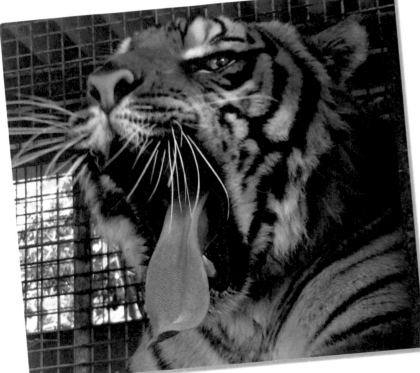

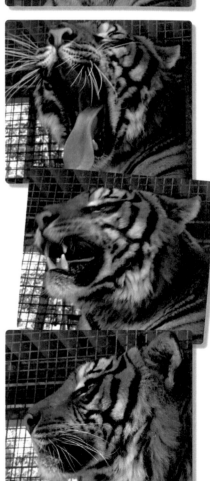

下回將解說老虎的花紋！
敬請期待！

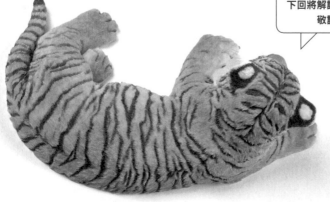

**小發現**

這次的動物觀察，由於對象是老虎，為了自身安全，不可能老盯著牠們的嘴巴看。表情和動作也要關心。這樣一來，就可以漸漸觀察出老虎們的特色。長臉老虎、淡定的老虎、有點怯生生的老虎。我發現觀察到這些差異後，就能更容易讀出「啊，現在牠要張嘴了」的時機點。

超絕 INCREDIBLE 造型 SCULPTURE 作品集 WORK & 實作技法 TECHNIQUE

大山竜
高木アキノリ
塚田貴士
タナベシン

RYU OYAMA
AKINORI TAKAKI
TAKASHI TSUKADA
SHIN TANABE

定價550元

「想不想過來我們這一邊?!」
原型界元老級大師 竹谷隆之 特別推薦!

林廷健 譯

## ～進入原型師的修練殿堂～
## 塑形、塗裝、翻模、修飾……

4位日本一線當紅原型師貢獻絕技,
拿出畢生絕學,經驗╳才華的代表作一次公開!
不只作品寫真,連材料、技法、製作步驟也告訴你,
朝聖完馬上功力大增,燃燒你的模型魂!

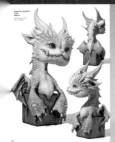
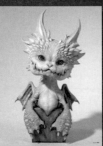
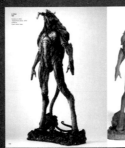
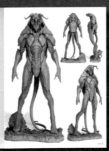

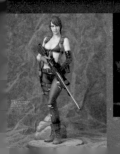
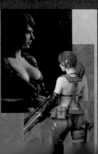
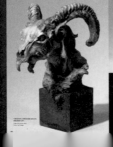
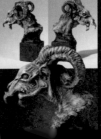

# MONSTERPALOOZA

## 造型報告 SON OF MONSTERPALOOZA 的二三事

by Yasunari Akita

2018 年 9 月在洛杉磯舉辦的「SON OF MONSTERPALOOZA」是
美國首屈一指的幻想生物造型慶典，
由現居美國的槍城攝影師秋田康成，為讀者進行秋季怪獸展報導！

### SON OF MONSTERPALOOZA 是什麼……

兩次在洛杉磯舉辦的怪獸展（MonsterPalooza），是為了超狂熱電影粉絲所舉辦的跨領域盛會。各攤位以販售物品為主，也有從業界人士展覽到工作坊等各式各樣值得一看的內容。整體偏重恐怖片，不過也有科幻片、動作片、怪獸電影……反正愛好者路線相關的東西通通都有，屬於狂熱資深電影愛好活動。3 月在帕薩迪納市舉辦主展覽，這次我們前往的是 9 月在柏本克舉辦的分展「Son of Monsterpalooza」。場內雖然有些狹窄，卻因此提高展覽，更增添了空間中的熱絡氣氛。活動邀請電影演員當來賓時，有人冒出了只有資深電影粉絲才會出現的反應：「這不就是在那部超 B 級電影的那個場景出現的人嗎！」於是又再度確定了自己的狂粉程度而感到萬分喜悅，就是這種場合（笑）。同時特殊化妝界中享有盛譽的知名人士也會私下造訪，引起好萊塢電界的熱切關注（對粉絲而言是見到名人的機會！）諸此總總，就讓我用興奮的心情，來到久違的柏本克怪獸展會場，向各位介紹現場實況吧！

會場位於柏本克機場旁的萬豪酒店

## SON OF MONSTERPALOOZA

### SEPTEMBER 14-16, 2018

**MARRIOTT BURBANK HOTEL & CONVENTION CENTER**

LISKER BY: ELITE CREATURE COLLECTIBLES
PHOTO BY: STEVE JENNINGS

**OVER 150 VENDORS • CELEBRITY GUESTS • SPECIAL EXHIBITS • COSTUME CONTEST • PRESENTATIONS & MUCH MORE!**

### 2018 年 Son of Monsterpalooza

日期：2018 年 9 月 14 日～9 月 16 日
網站：http://monsterpalooza.com/fall/index.html
會場：洛杉磯萬豪酒店會議中心
（JW Marriott Los Angeles L.A. LIVE）
電話：(818)843-6000

入口有以死亡為題材的道具
雜誌《Girls And Corpses》
的座車（笑）

酒店內的會議中心人潮十分擁擠。走道可以直通酒店內部，那邊也會舉辦座談與簽名會。

會場內小房間裡有詭異的展示場。攤位逛累的話，可以在這裡邊休息邊享受更狂熱的世界（笑）。

雖然是為了愛好者而舉辦的展覽，但也有許多業界人士參展。未來想進入這個領域的人可以藉機打聽學習到很多東西。

主要目的為展示而非販售的攤位也很多，從頭到尾都能夠感受創造力的世界。

日本的哥吉拉和超人力霸王等特攝系列在美國也相當受歡迎，想要日本周邊的人很多。

自信滿滿地展示藝術作品。當中出現哥吉拉真令人開心（笑）。

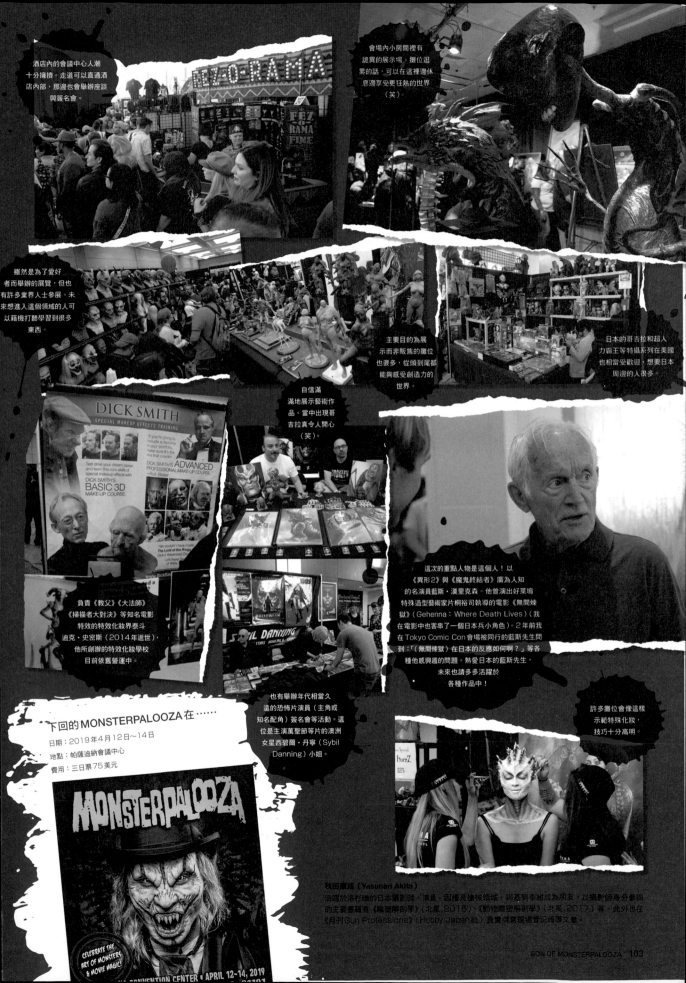

負責《教父》《大法師》《掃描者大對決》等知名電影特效的特效化妝界泰斗迪克・史密斯（2014年逝世），他所創辦的特效化妝學校目前依舊營運中。

這次的重點人物是這個人！以《異形2》與《魔鬼終結者》廣為人知的名演員藍斯・漢里克森。他曾演出好萊塢特殊造型藝術家片桐裕司執導的電影《無間煉獄》（Gehenna：Where Death Lives）（我在電影中也客串了一個日本兵小角色）。2年前我在Tokyo Comic Con會場被同行的藍斯先生問到：「《無間煉獄》在日本的反應如何啊？」等各種他感興趣的問題。熱愛日本的藍斯先生，未來也請多多活躍於各種作品中！

也有舉辦年代相當久遠的恐怖片演員（主角或知名配角）簽名會等活動。這位是主演萬聖節等片的澳洲女星西碧爾・丹寧（Sybil Danning）小姐。

許多攤位會像這樣示範特殊化妝，技巧十分高明。

下回的 MONSTERPALOOZA 在……

日期：2019年4月12日～14日
地點：帕薩迪納會議中心
費用：三日票75美元

秋田康成（Yasunari Akita）
活躍於洛杉磯的日本攝影師、演員、記者兼機械領域，與塞勞李維斯成為朋友。以攝影師身分參與的主要書籍有《髑髏解剖學》（北星，2016）、《動物雕塑解剖學》（北星，2017）等。此外也在《月刊Gun Professions》（Hobby Japan社）負責撰寫現場實況報導等文章。

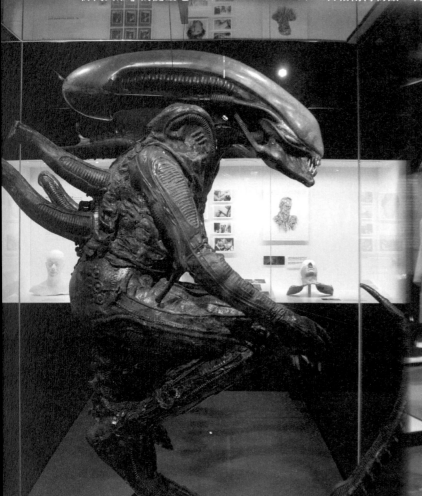

# Alien Travelogue
## 異形遊記
### ──吉格爾博物館與德國電影資料館──

身為造型家就想看的實物模型！這次造型家藤本圭紀先生和豆魚雷的普利斯金原田先生造訪了「初代異形」的誕生地，以下就是他們參觀瑞士吉格爾博物館、吉格爾酒吧、德國電影資料館的遊記。

## 行程

交通全部依賴鐵路。瑞士交通全程利用SBB（瑞士國營鐵路）。買了歐洲鐵路全境火車通行證，可以用它無限次搭乘歐洲鐵路列車。

### 吉格爾博物館（瑞士）

**10/4**

蘇黎世機場抵達▷蘇黎世中央車站▷特利姆里（Triemli）（住宿一晚）

**10/5**

10：30蘇黎世中央車站▷12：04 在佛立堡轉車▷12：51在比勒轉車▷12：58抵達格呂耶爾，從蘇黎世到格呂耶爾車花了2個半小時。

從格呂耶爾車站爬20分鐘左右的山坡後，就抵達格呂耶爾城堡。

如果不想爬坡的話可以走柏油路，雖然稍微繞遠路，但走起來比較輕鬆。

吉格爾博物館在格呂耶爾城堡入口的一個角落，對面則是吉格爾酒吧。這麼說起來，我們完全沒去比吉格爾博物館更裡面的地方。

最後還是沒進格呂耶爾城堡（笑）。

### 德國電影資料館（德國）

**10/7**

格呂耶爾▷換錯車跑到格朗維拉去了。在那裡殺了1小時左右的時間後回來▷10：20在比勒轉車▷11：04在佛立堡轉車▷11：26伯恩▷等待轉車過程中，買了街上的漢堡。▷12：04伯恩▷13：06在巴塞爾SBB車站轉車（邊境車站）（搭乘ICE高速列車入境德國）▷15：32曼海姆中央車站▷16：08抵達法蘭克福中央車站，從格呂耶爾到法蘭克福大概花了6小時左右。

從法蘭克福中央車站走到德國電影資料館須20分鐘。

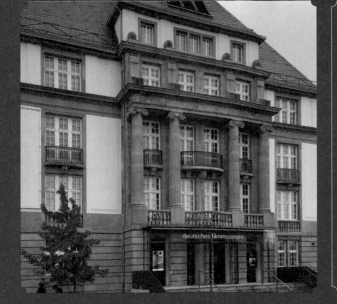

## 德國電影資料館（德國）

**地址：** Potsdamer Strasse 2, 10785 Berlin

**TEL：**（030）3009030

**開館時間：** 10：00-18：00／星期四10：00-20：00

**休館日：** 星期一

**門票：** 大人7.00歐元（星期四16點～20點免費入場）、兒童2.00歐元

**內容：** 德國電影資料館是電影相關美術館。透過館內展示的海報設計、服裝設計、劇照、劇本以及其他資料，能夠依主題、年代順序來瞭解德國電影史。特別值得注意的是特效、動畫、科幻電影館藏，展示了動畫賽璐璐片、接景、設計、小道具、袖珍模型等收藏品。從這些展品中可以瞭解電影從膠卷攝影到數位攝影的發展。

**必買物：** 此處販售各式各樣電影相關周邊商品，和我們混熟的博物館員大叔（喜歡異形的好人）所推薦的吉格爾書是粉絲必買之物。

## 關於異形的細節

說到異形的話，很多人腦中就會浮現出細節複雜的印象，實際上並非如此。舉例而言，很多地方是像屁股部分一樣沒有什麼紋路的，如此反而能讓細節產生疏密有致的韻律感。製作時將軟管切開做成手腳上的橫紋裝飾，用乾電池做成肩胛，頭側則是直接嵌入日本製的燈油幫浦，連刻紋都保持原樣。從滿是機械風元素的頭部開始，全身都是流線型的３Ｄ曲面。尤其是頭部的透明罩，乍看之下是普通的線條，仔細一看其實具有相當複雜的構造，依據觀看角度不同，表情也會產生極大變化（驚人之處在於，那些曲面跟線條的觀看方式只要稍有不同，立刻就會變得不像異形）。由吉格爾為首打造而成的「初代異形」，截然不同於常見的「以打造真實生物感為目標的幻想生物」，可說是一種「雕刻藝術品」。

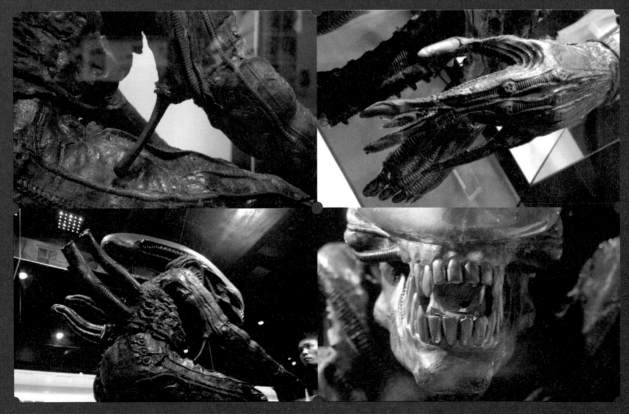

## 吉格爾博物館（瑞士）

**地址：** Château St. Germain 1663 Gruyères
**TEL：** +41(0)26 921 22 00
**開館時間：** 4月～10月：10：00-18：00、11月～3月：13：00-17：00／六日10：00-18：00
**休館日：** 星期一
**門票：** 成人12.50瑞士法郎、學生‧年長者‧軍人8.50瑞士法郎、兒童4.00瑞士法郎
**內容：** 博物館位於瑞士格呂耶爾的中世紀城都聖日耳曼昂萊城堡。除了吉格爾主要作品常設展覽外，也有繪畫、雕塑、家具、電影設計等展品。頂樓則有吉格爾私人藝術收藏品的常設展覽。

＊部分作品不適合兒童欣賞。

**必買物：** 這裡的明信片和書冊，不用全部都是吉格爾。其中一本書裡面，有一頁沒看過的初代異形照片，兩人發現照片時忍不住尖叫出聲了。

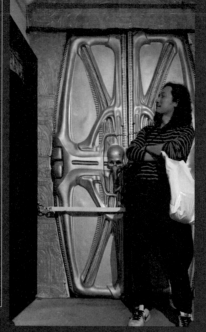

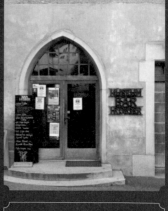

### 吉格爾酒吧
### H.R. GIGER BAR

**時間：** 10：00 - 20：30（11月～3月只有星期一公休）酒吧與博物館相鄰。

---

[point] **吉格爾博物館**

博物館內有許多異形相關作品館藏，然而最值得注目的就是初代異形的全身像，以及電影中變身用的機械頭部（粉絲間稱為藍巴迪頭）。全身像曾於80年代在日本展出，當時的照片在粉絲間相當知名。然而實體畢竟才是真跡，其超乎想像的重量感與龐大身姿，儘管無法避免製作材料「劣化」的宿命，卻依舊擁有非凡的氣勢。

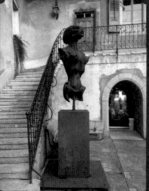

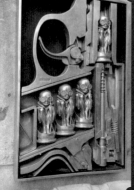

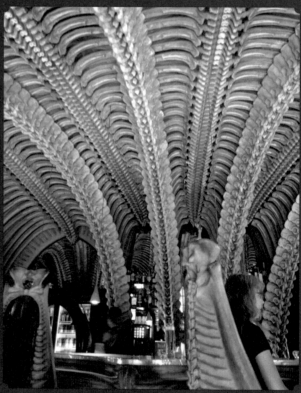

[point] **吉格爾酒吧**

首先映入眼簾的是哈肯尼首領椅（Harkonnen Capo Chair）、仿照電影《異形》廢棄太空船內部所打造的連續圖樣天花板、各種只要是粉絲就能夠一眼看出來的異形造型裝飾品。帶給人「這個造型是（電影的）那個地方」的樂趣。在這個隨意截取便成一幅畫的異想空間中所品嚐的調酒是最棒的。味道當然也毫無疑問地好！

# 德國電影資料館與吉格爾博物館的參觀重點 by三島わたる

## 德國電影資料館的參觀重點

德國電影資料館的參觀重點是初版異形。前面已經看過吉格爾博物館的直立不可動異形本尊了，這裡要介紹的是德國電影資料館的版本。許多劣化處已經被修復家（德國的凱瑟琳・桑德曼）復原。特別值得一提的是，只有這尊模型才能確認到異形的腳部內側，證實腳部內側沿用了下顎內側部位的構造。同時，電影資料館裡的異形，比前述的異形本尊更能夠全面拍攝，因此可以確認電影拍攝時，為了方便演員穿脫而必須安裝的拉鍊與縫線等細節。

來到博物館，本尊立像當然一定要看，不過個人認為牆上為了《異形3》製作，四肢爬行異形塑像的女性美也值得一看。

## 吉格爾博物館、吉格爾酒吧的參觀重點

要看異形誕生地，果然還是得親自去一趟瑞士不可……因此我目送了原田・藤本兩人踏上了旅程。兩名中年男子抵達聖地後，立刻傳來好幾張帶著興奮陶醉神情的旅遊照。Eno 和我在日本一邊絕妙地無視了這些照片，一邊切實感受到這兩人對吉格爾的狂喜之情，源源不絕地從照片中湧出。

同時，既然他們實際去了現場，就一定要拜託他們這樣那樣的事情！請他們照了很多允許攝影的酒吧內部裝潢與用品照片。從椅子內側到牆壁角落，盡是些除了我以外沒人感興趣的照片。非常感謝兩位用陶醉的心情幫我拍照。

可惜的是，本行最重要任務：異形立像本尊禁止攝影，因此兩人去了好幾次，把異形畫下來，傳到LINE群組上，現場連線全面確認模型細節。

把吉格爾博物館與後來在德國取得的資料加在一起，兩邊有許多恐怕是目前為止最能夠確認異形細節的展品，一定不能錯過。

吉格爾過去常在歐洲各地舉辦展覽會，不過很可惜地，他似乎討厭飛機，因此幾乎沒有在歐洲以外的地方舉辦展覽。吉格爾死後，也許有一天會在歐洲以外的地方舉辦吉格爾展，不過還是想親自去一趟瑞士博物館的聖地。

觀賞重點無疑是異形本尊，許多細節雖然不斷在劣化，但是還是散發出神聖的光芒。身為粉絲此生一定要來朝聖一次的聖遺物。此外，個人偏愛酒吧和博物館的地板與牆壁上鋪設的吉格爾花紋（正式名稱應該是生物序列圖形）磚。先不論凹凸不平的表面似乎打掃起來會很辛苦，除了地板跟牆壁以外，桌面等其他地方都大量鋪設了這種磚，這也是非看不可之處。

另外，仔細一看，通往博物館入口的樓梯扶手是異形的尾巴。這是吉格爾常用的設計手法，其他地方應該也有類似的設計。

盡情參觀完博物館後，就去隔壁的酒吧休息。不過這裡就某

種意義上來說，比博物館更充滿了吉格爾，粉絲的心靈恐怕無法得到休息。桌子的縫隙間藏著吉格爾的臉，天花板上覆滿宛如巨大骨架的結構等等，攻擊如排山倒海般，一波接著一波而來。坐在可稱為吉格爾家具作品代表作的哈肯尼首領椅上喝著苦艾酒，欣賞酒吧的異形布置。仔細一看，從天花板垂掛而下，看起來像海膽的怪異燈罩，竟是用異形的頭拼湊出來的東西。

在此偷偷地會心一笑吧。

不過，比起酒吧，居酒屋派的我打算哪天在日本擅自開間吉格爾居酒屋。屆時請務必光臨。

**三島わたる**

異形博士。世間少有的資深異形迷＆收藏家，「初代異形」監修者。經營位於中野，能夠體驗懷舊與最先進的奇幻電影場景的嗜好商店，PSYCHO MONSTERZ的老闆。

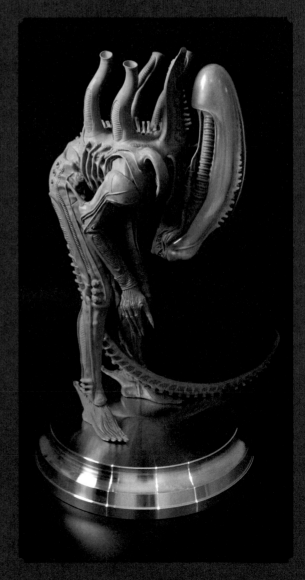

# Making Technique
## 製作技法

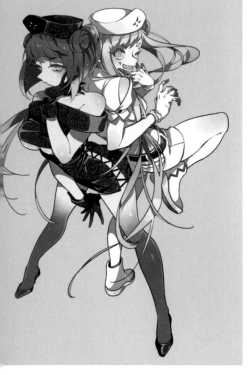

## 刊頭彩圖「黑白護士」繪畫過程

byキナコ

相當受造型家歡迎的插畫家キナコ。
充滿躍動感又可愛的刊頭彩圖繪畫過程
大公開。

| | |
|---|---|
| 使用軟體：| CLIP STUDIO |
| 筆刷：| 平塗筆、降低濃度的沾水筆 |
| 作畫主題：| 非人類的小護士們 |

**1. 草稿**
編輯部要求的是「帥氣感」，
因此決定畫出腳大大張開的樣
子。構思了讓2人組女孩組
合在一起能顯得帥氣可愛的姿
勢。想姿勢時很快就有想法
了，在嘗試畫出各種姿態的過
程中決定了構圖（筆刷：降低
濃度的沾水筆）。

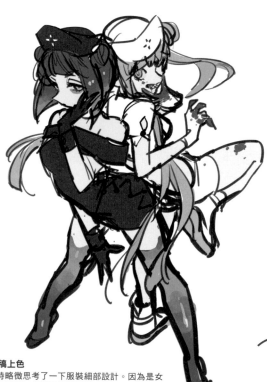

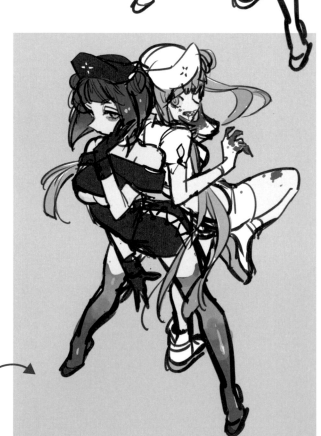

**2. 草稿上色**
上色時略微思考了一下服裝細部設計。因為是女
孩子的關係，想嘗試稍帶可愛的裸露服裝。服
裝設計想到什麼就畫什麼。顏色則是根據自己喜
歡的色彩組合來搭配（筆刷：平塗筆）。

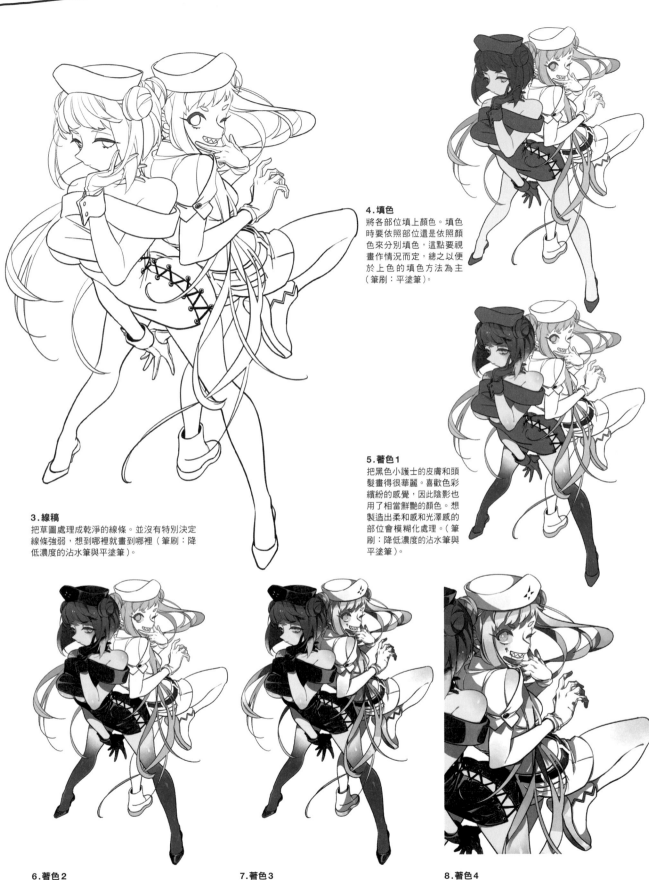

**4.填色**
將各部位填上顏色。填色
時要依照部位還是依照顏
色來分別填色，這點要視
畫作情況而定，總之以便
於上色的填色方法為主
（筆刷：平塗筆）。

**5.著色1**
把黑色小護士的皮膚和頭
髮畫得很華麗。喜歡色彩
繽紛的感覺，因此陰影也
用了相當鮮艷的顏色。想
製造出柔和感和光澤感的
部位會模糊化處理。（筆
刷：降低濃度的沾水筆與
平塗筆）。

**3.線稿**
把草圖處理成乾淨的線條。並沒有特別決定
線條強弱，想到哪裡就畫到哪裡（筆刷：降
低濃度的沾水筆與平塗筆）。

**6.著色2**
用閃耀著黑色光澤的感覺為衣服上色。上色過程中
最喜歡畫衣服皺摺的陰影。一邊想著這裡加上皺摺
的話應該不錯，一邊動筆。比起曲線，更常用直線
來描繪陰影形狀（筆刷：平塗筆）。

**7.著色3**
畫出白色小護士的清爽感。先將皮膚塗上粉膚色，
並加上陰影。這部分如果畫得滿意，幹勁也會提
升。根據素材不同，有時顏色會上得比較銳利，有
時比較柔和。（筆刷：降低濃度的沾水筆與平塗筆）。

**8.著色4**
線稿顏色也依各部位情況而有所變化。留心畫作整
體美感，調整皮膚邊界和衣服皺摺等處的顏色。想
更動顏色的部分往往會塗上陰影的顏色。（筆刷：降
低濃度的沾水筆）。背景上色完成！

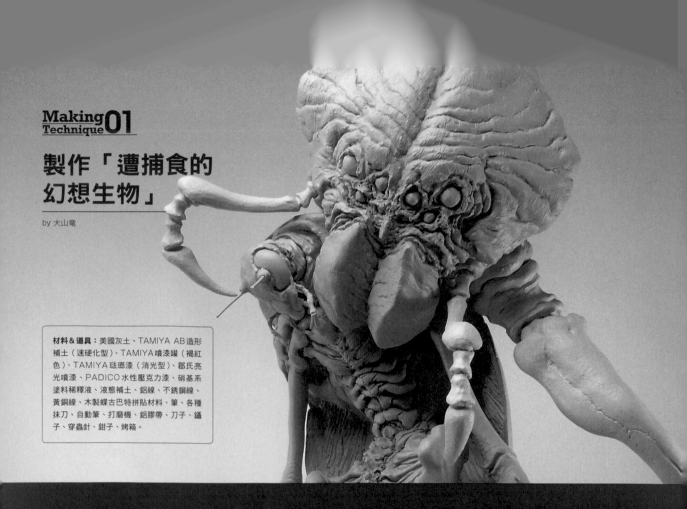

# Making Technique 01

## 製作「遭捕食的幻想生物」

by 大山竜

材料&道具：美國灰土、TAMIYA AB造形補土（速硬化型）、TAMIYA噴漆罐（褐紅色）、TAMIYA琺瑯漆（消光型）、郡氏亮光噴漆、PADICO水性壓克力漆、硝基系塗料稀釋液、液態補土、鋁線、不銹鋼線、黃銅線、木製蝶古巴特拼貼材料、筆、各種抹刀、自動筆、打磨機、鋁膠帶、刀子、鑷子、穿蟲針、鉗子、烤箱。

以「與人類關係最密切的幻想生物」為主題，選擇蟑螂作為核心概念。將蟑螂被天敵高腳蜘蛛捕食的模樣做成立體模型。
昆蟲主題的人型幻想生物，以竹谷隆之、韮沢靖為首，後續不斷有許多創作者加入創作行列。製作前，我思考著這次該做什麼樣的昆蟲幻想生物。能夠真實呈現主題的造型能力、嶄新又有個性的設計能力，我一項都沒有。但是，做出有趣的東西，讓觀者留下印象應該做得到吧？下了這個結論後，我便開始製作模型。

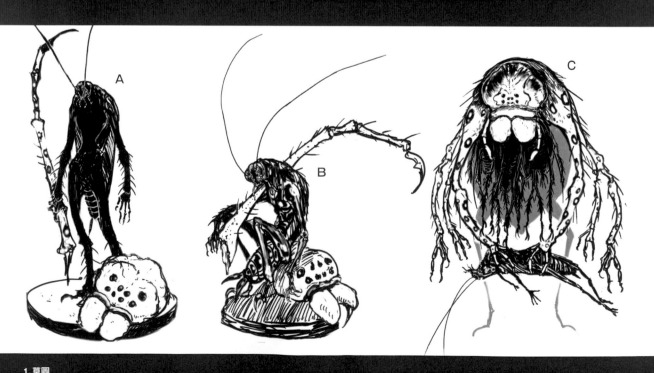

**1. 草圖**
首先什麼都不想地畫了一個站著的A。為了讓A有人類感，又畫了一個坐著的B。以A與B為主角，並用敵方角色高腳蜘蛛的屍體作裝飾，表現出蟑螂戰士的強勁感，同時營造出樣型的精彩畫面。然而，即便在幻想生物的世界中，蟑螂還是會遭到高腳蜘蛛捕食不是嗎，此我又畫了C。畫到這裡，就變成以高腳蜘蛛為主角，

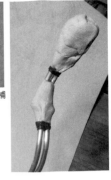

**3.**身體內芯用 AB 補土包住鋁線製成。

**2.**將小塊木板填上美國灰土製成頭部。用抹刀塑出大致形狀，之後再用筆塗上硝基系塗料稀釋液，使表面平順。烤土完成後切下頭部。

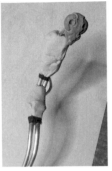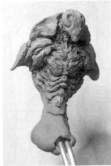

**4.**把頭部接上身體內芯。　　**5.**填上美國灰土塑形。此處的表面處理同樣使用硝基系塗料稀釋液。

**6.**正式用烤箱烤土前，先用電燈泡加熱。先把整個模型用低溫慢慢烤土的話，美國土比較不容易裂，這是我最近才知道的。

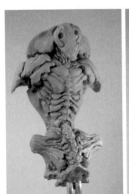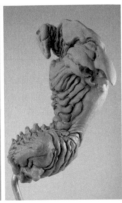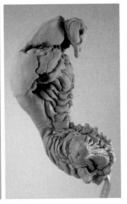

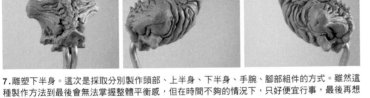

**7.**雕塑下半身。這次是採取分別製作頭部、上半身、下半身、手腕、腳部組件的方式。雖然這種製作方法到最後會無法掌握整體平衡感，但在時間不夠的情況下，只好便宜行事，最後再想辦法調整平衡感。

**8.**製作相當於昆蟲腹部的部位。想像人類腹筋的模樣來製作。

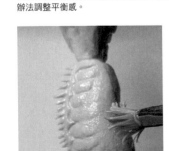

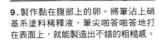

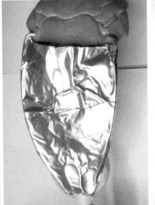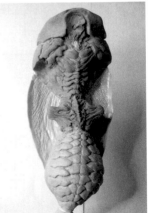

**9.**製作黏在腹部上的卵。將筆沾上硝基系塗料稀釋液，筆尖啪答啪答地打在表面上，就能製造出不錯的粗糙感。

**10.**製作翅膀。在鋁線做的內芯纏上鋁膠帶做成支撐軸心。裹上 AB 補土〔（TAMIYA AB補土（速乾型）〕。

11.AB補土硬化後，用砂紙或海綿砂紙磨平表面。之後，用自動筆畫出翅膀的紋路。

12.以畫好的紋路為基礎，用打磨機進行細雕。細雕時也要注意線條的深淺強弱，表現出生物的感覺。

13.用AB補土裹住細不銹鋼線。

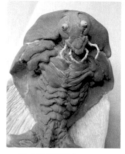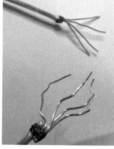

14.補土硬化後用筆刀切出刻痕，再用鑷子彎曲。最後用打磨機削出形狀。就成了蟑螂嘴邊的小顎鬚、下唇的觸覺構造。

15.接上頭部調整角度。昆蟲感漸漸出來時，幹勁也提高了。

16.用AB補土包住鋁線內芯做出手來。首先隨性地把土黏上去。

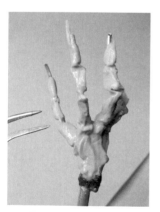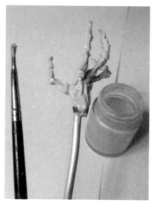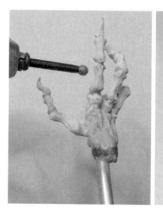

17.用鑷子做出關節的節點。

18.和美國土一樣，用硝基系塗料稀釋液處理表面。

19.用打磨機削出形狀。這次試著設計成類似骨頭的樣子。

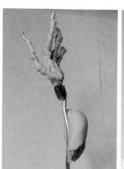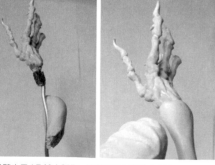

20.手臂也用AB補土製作。將表面沾上硝基系塗料稀釋液，用手指抹平塑出好看的形狀。（硝基系塗料稀釋液可以填平補土的縫隙）。

21.用穿蟲針做出手臂上的刺，先截出比穿蟲針稍小的洞，再用鉗子夾住穿蟲針戳進穴裡。
※ 小心不要受傷！

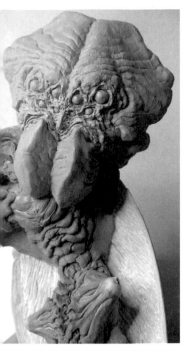
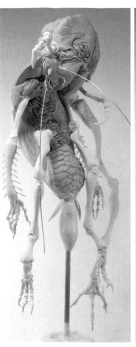
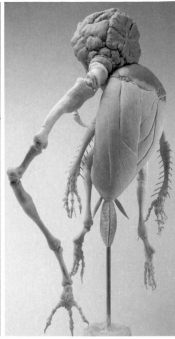
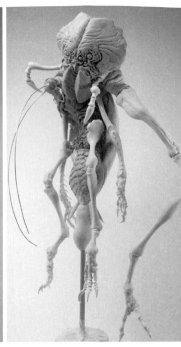

**22.** 用美國灰土製作高腳蜘蛛的頭部，注意要做出比蟑螂還嚇人的氛圍。

**23.** 塑形工作完成。由於顏色不同，一看就知道是用不同材料做的。這次有很多細長的組件，因此使用AB補土的比例也提高了。接下來會整體噴上一層灰色液態補土當作塗裝基底。

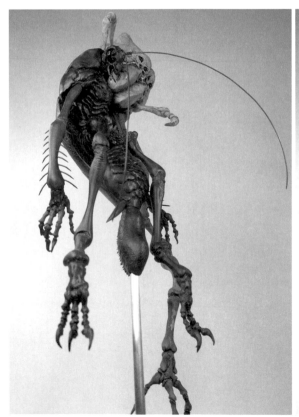
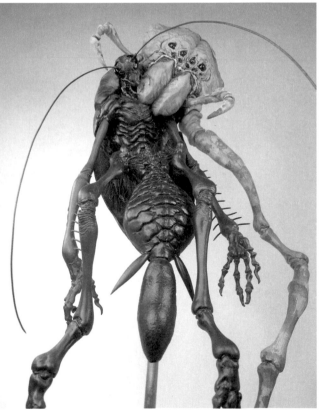

**24.** 蟑螂塗裝
[1] 用噴罐整體噴上褐紅色（亮光漆）、再用消光黑的琺瑯漆進行舊化，降低整體彩度。
[2] 眼睛用筆沾水性壓克力漆塗上光澤。身體則噴上半消光透明漆。
[3] 高腳蜘蛛用筆沾琺瑯漆戳塗，最後再噴上消光透明漆完工。
[4] 打算表現出體液從被咬的傷口上滴垂而下的樣子，上色過程相當滿足。

**總結**
雖是以「這次要做跟平常不一樣的主題！」這種想法製成的作品，然而在主要題材上耗盡心力，導致最後還是變成了過去常做的作品類型。這項作品讓我在痛心於自己的雕塑表現太過貧乏的同時，也感受到自己真正喜歡的到底是什麼東西。

# Making Technique 02

# 製作「葉尾壁虎」

by 松岡ミチヒロ

材料＆道具：美國土（樹脂黏土）、石粉黏土（New Fando）、塑膠板、木工用AB補土、黃銅管、鉚釘、螺絲、TAMIYA AB補土（速乾型）、瞬間接著劑（AA超能膠）、底漆補土、硝基漆噴罐（消光黑）、隔離劑、鉛片‧焊線、自遊自在（彩線）、銅線、鋁線、塑膠管、壓克力顏料（Liquitex）、壓克力顏料（TURNER）、噴槍、筆刀、烤麵包機、抹刀、筆、海綿、破布、基座用木材。

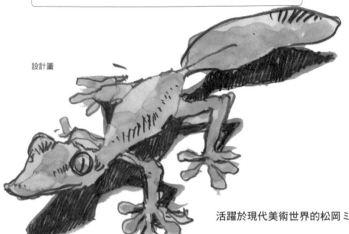

設計圖

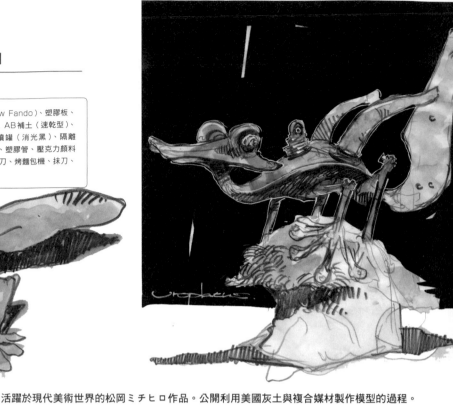

活躍於現代美術世界的松岡ミチヒロ作品。公開利用美國灰土與複合媒材製作模型的過程。

1.首先用銅線製作本體內芯。做出身體中心以及四肢的部分。

2.準備速乾易削切的木工補土作為包覆內芯的材料。

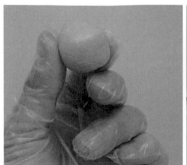

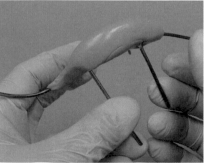

3.徹底揉勻後，將補土裹在內芯上。由於硬化速度很快，製作速度也要加快。

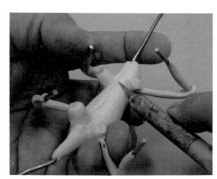

4.硬化後用筆刀修出形狀。

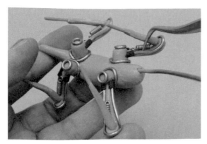

**5.** 邊緣部分用焊線連接。

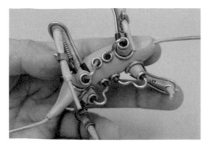

**6.** 用焊線、塑膠管等等做出細節。

**7.** 接著用美國灰土為頭部塑形。

**8.** 製作眼睛。使用材料為焊線和塑膠管。

**9.** 在頭部安上眼睛，把鉛片裁成短條狀，做出頭部細節。

**10.** 身體背部覆上樹脂黏土，弄出大概的樣子，先用烤麵包機烤一次土。

**11.** 削出四肢底端連接部分，做出拱形。

**12.** 背部組件用焊線做出細節。

**13.** 尾巴部分先在紙上畫出草圖，確認大小與形狀。

**14.** 按照草圖切出三塊塑膠板，重疊黏合後再加以修整。

**15.** 排氣噴管利用身體的木工補土製作。木工補土完全硬化後，挖出排氣口。利用焊線做出排氣噴管細節。

**16.** 在各處加上鉚釘。鉚釘材料為速乾 AB 補土。均勻混和 AB 補土後做成細小的球體。

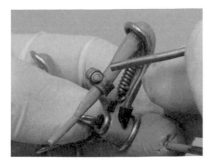

**17.** 在鉚釘接著處塗上瞬間接著劑，黏上AB補土做的球體。再用黃銅管蓋印弄出鉚釘形狀。

**18.** 尾巴部分也黏上鉚釘，試組本體的頭部和尾巴部分，確認整體協調感。

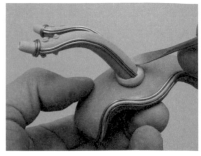

**19.** 把先前做好的排氣噴管接在背部組件上。底端用AB補土製作。

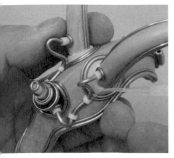

**20.** 調整底端形狀，用焊線做細節。

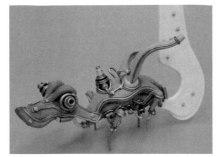

**21.** 裝上背部組件，確認整體協調感。

**22.** 用焊線做出腳尖，把線折成兩半，用彎成圓狀的焊線繞在塑膠管外圍。做成4組腳尖。

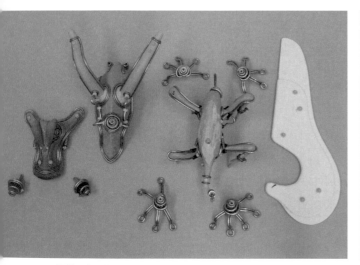

**23.** 這樣一來，壁虎的各部位組件就完成了。

**24.** 接著製作基座。準備好用來當作內芯的木塊，削去四角。將內芯釘上螺絲，包覆黏土時才不容易脫落。

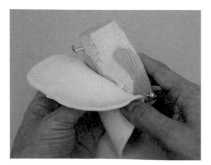

**25.** 將石粉黏土桿成生麵團的樣子，包在剛剛的內芯上。

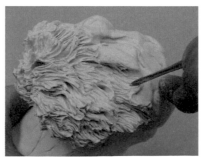

**26.** 包上一小層比想要完成的形狀還多的土，在上面塑形。基座的大致形狀就做好了。先讓它完全乾燥一次，再補上基座的黏土，用抹刀塑形。

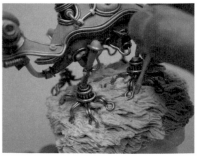

**27.** 塑形完畢後，在乾燥前先把壁虎嵌進基座表面，預留接合位置。等到完全乾燥後，從基座上取下壁虎。

# ［上色］

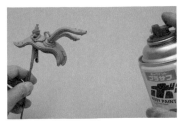

1.噴上底漆補土打底。

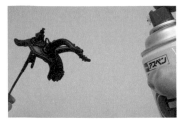

2.先把所有組件塗上消光黑。

3.準備壓克力顏料。使用Liquitex牌顏料。混和黑色與褐色、用油畫筆乾掃。

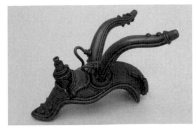

4.邊塗邊逐漸增加褐色比例。

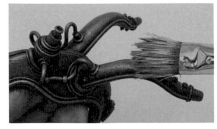

5.混合褐色與金色,同樣用乾掃上色。上色過程中慢慢提高金色比例。

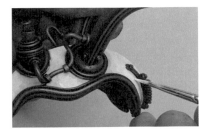

6.接著塗白色部分。

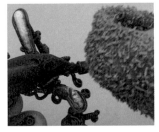

7.白色部分完全乾燥後,塗上用水稀釋過的焦褐色。趁未乾時,用沾濕的破布輕拍除去水分。

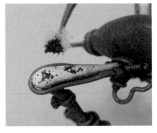

8.用海綿沾上焦褐色顏料,隨意蓋在白色部分上,製造出擦傷剝落的感覺。

9.尾巴使用隔離劑表現出「剝落感」。首先用濃重的褐黑作底色,再整體噴上隔離劑。隔離劑乾燥後,用噴槍噴上TURNER牌壓克力顏料。等到白色塗膜乾燥後,用含水分的硬筆拂過表面,白色顏料就會剝落。邊剝邊注意整體平衡,製造出老舊感。剝完後再噴上消光漆保護漆膜。

# ［基座］

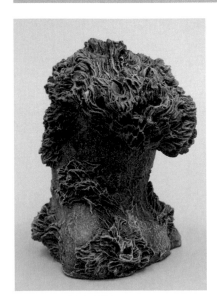

1.基座也用壓克力顏料著色。

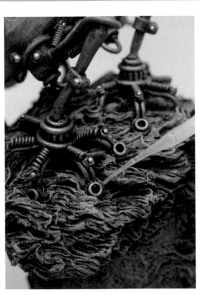

2.用瞬間接著劑把壁虎固定在著色完成的基座上。

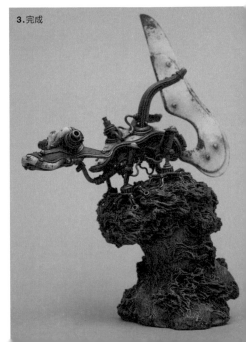

3.完成

# 製作「Singer」的吉他

by 大畠雅人

「生存者系列」的Singer。女孩在廢墟彈著吉他的精緻造型是作品精華所在。在此公開從翻模複製吉他到上色完成的過程。

吉他模型製作順序：ZBrush建模→以Form2輸出→矽膠翻模→替換為複製品

**材料&道具**：3M Hookit 藍色陶瓷研磨砂紙、海綿砂紙240號→ 320號→ 400號、3M打磨海綿砂紙UltraFine、樹脂清洗液、接著劑、透明水貼紙TH、黃銅線（0.2mm）、底漆、郡氏油性漆（淡棕色）、TAMIYA琺瑯漆XF-64紅棕色、TAMIY迷你水性透明亮光漆X-22、硝基漆噴罐（透明、亮光棕）、蓋亞色漆（星光銀）、壓克力顏料（墨黑色、巧克力色）、郡氏擬真舊化漆（原野棕）、尖端雜亂分岔的著色筆、普通的著色筆、棉花棒、美工刀、手鑽（0.5mm）、鑷子。

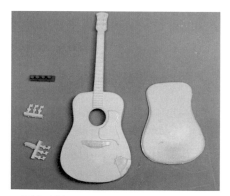

1.首先打磨翻模複製的吉他。

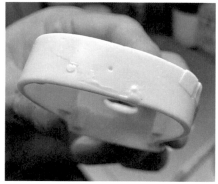

2.矽膠翻模會有些凹凸不平處。

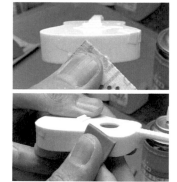

3.砂紙選擇上，最近都用3M Hookit藍色陶瓷研磨砂紙。

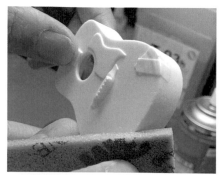

4.用海綿砂紙打磨表面。砂紙質地由粗糙到細緻，按照240→320→400號順序打磨。最後用3M打磨海綿砂紙UltraFine完成打磨。

5.打磨完畢後，用樹脂清洗液浸泡30分鐘左右，去除表面油脂。

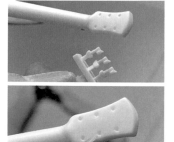

6.清洗完畢後，配合弦栓位置接上弦釘。

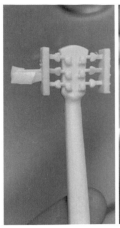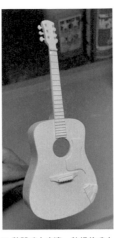

7.切斷接口,用砂紙打磨。

8.整體噴上底漆,乾燥後噴上「淡棕色」郡氏油性漆。

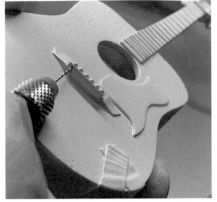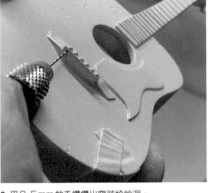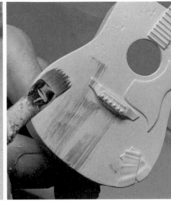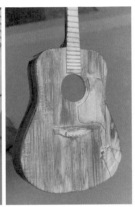

9.用0.5mm的手鑽鑽出穿弦栓的洞。

10.接著用分岔的筆尖沾紅棕色TAMIYA琺瑯漆,塗在吉他上。

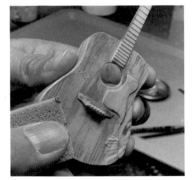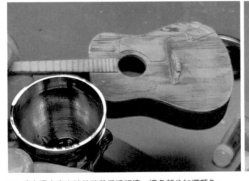

11.琺瑯漆乾後,用海綿砂紙打磨整體,做出木造質感。

12.噴上混合亮光棕的硝基系透明漆。邊角部分加深顏色。

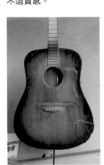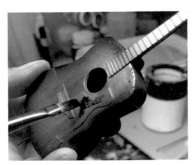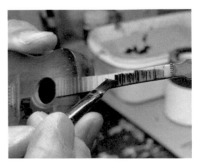

13.噴完後覺得顏色太亮,又補噴了黑色上去。

14.將墨黑色壓克力顏料摻雜少許巧克力色,用筆塗在吉他上。

15.護板的部分刻意將顏料隨性塗在表面上。

16.其他部分也來回薄塗數次。

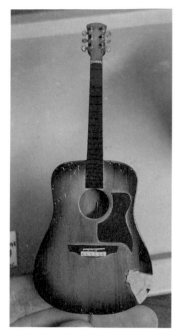

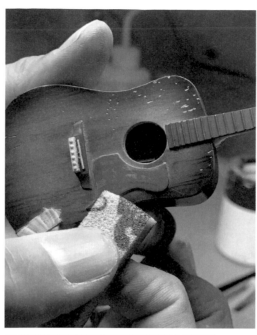

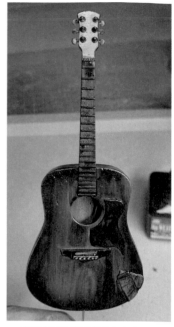

**17**.塗完壓克力顏料後再用砂紙打磨。

**18**.將刻意亂塗的護板磨成可以看到底層質地的舒適質感。

**19**.整體塗上郡氏擬真舊化漆（琺瑯漆的一種）。

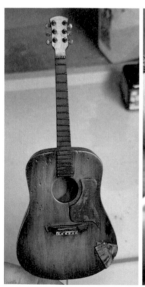

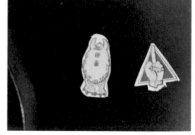

**20**.用棉花棒刮落顏料，使表面看起來更美觀。

**21**.貼上自製水貼紙。用 iPad 畫出貼紙設計圖，將圖案並排做成 PDF 檔。

**22**.用透明水貼紙 TH 印出做好的圖案。把檔案放進 USB 裡，拿到 7-11 事務機，選擇明信片格式列印。

**23**.完成後的模樣。

**24**.用美工刀裁切下來後放入水中。

**25**.把貼紙撕下來貼在吉他上，用棉花棒除去水分。

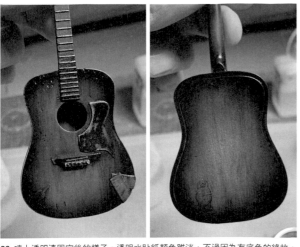
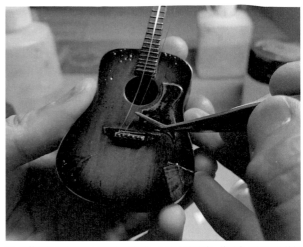

26.噴上透明漆固定後的樣子。透明水貼紙顏色雖淡，不過因為有底色的緣故，用在這次的塗裝上沒有什麼問題。

27.用筆將銀色部分塗上星光銀硝基漆。再穿上吉他弦。使用0.2mm的黃銅線從第6弦到第5弦，依序U字穿線……

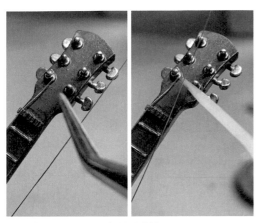
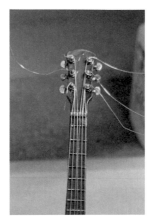
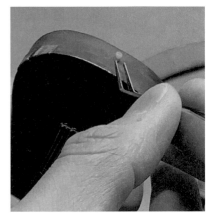

28.把弦繞在弦釘上，繞接處塗上接著劑。

29.弦裝好了。

30.背帶釘也用接著劑黏好，再塗上壓克力顏料。

31.完成！

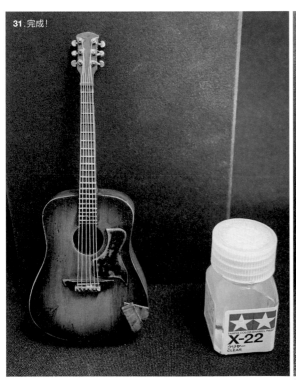
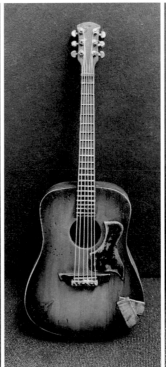
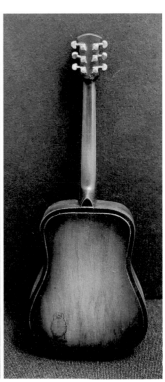

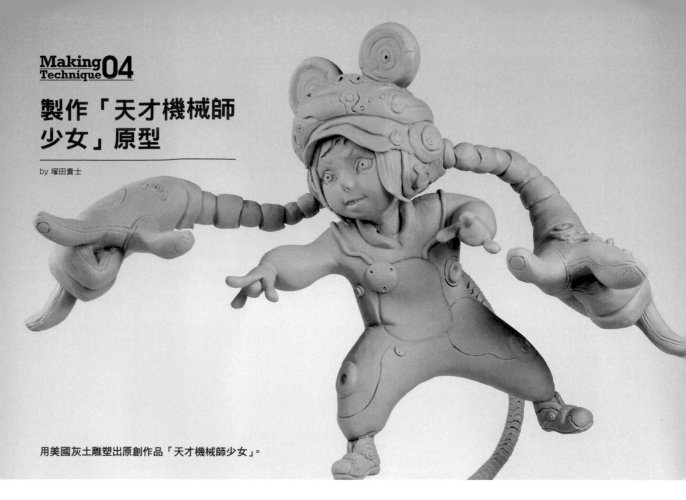

# Making Technique 04

## 製作「天才機械師少女」原型

by 塚田貴士

用美國灰土雕塑出原創作品「天才機械師少女」。

材料＆道具：美國灰土、郡氏造型用AB補土PRO-H（高密度型）、TAMIYA牙膏補土（基本型）、TAMIYA AB補土（速乾型）、無水乙醇、蓋亞色漆稀釋液、硝基系塗料稀釋液、鋁線、鋁膠帶、抹刀、筆、修胚刀、鉗子。

設計（左）：最剛開始的時候是青少年。

## 臉和身體

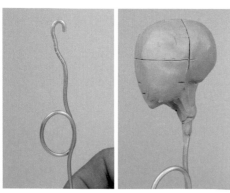

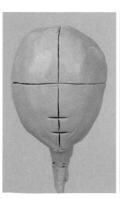

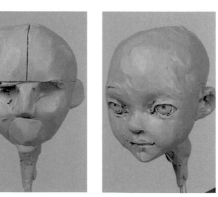

1. 內芯用タナベシン先生的方法製作。用美國灰土做成粗胚，畫線標出後腦勺、眉毛高度。

2. 粗胚階段使用大抹刀雕出眼睛、鼻子、嘴巴的輪廓。小孩子的臉部重心偏下，鼻子和嘴巴給人距離狹窄的感覺。

3. 為了表現年幼感，下巴也做得又尖又小，臉頰鼓起，再加上圓鼻子。

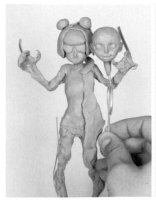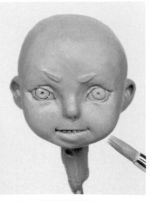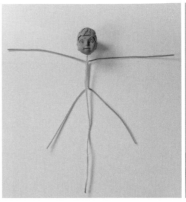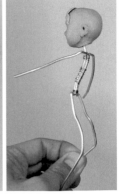

**4.**對照設計粗模進行製作。用略舊的筆沾硝基系塗料稀釋液塗抹表面，試蓋頭髮調整平衡感，OK後進行烤土，頭部就完成了。

**5.**製作身體內芯。臉做得比一開始想的還要年幼，因此改變了原初設計的姿勢。刮傷鋁線，讓黏土易於附著。

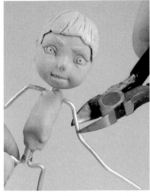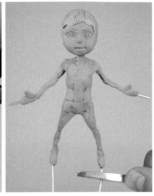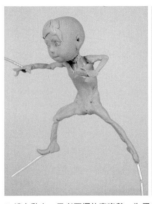

**6.**決定好手臂和腿的長度，裁切鋁線。

**7.**填上黏土，思考要擺什麼姿勢。為了做出浮游感，在頭部插上支撐用的鋁線（之後換了位置）。手另外做好再換上去。

**8.**用鋁線製作機械帽的耳朵內芯。用工具圓形部分弄出形狀，再用鋁膠帶纏起來。

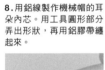

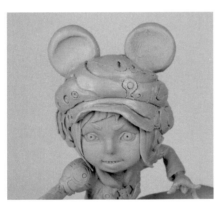

**9.**戴上帽子的模樣。

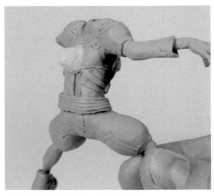

**10.**為了確保模型強度，用補土加固。

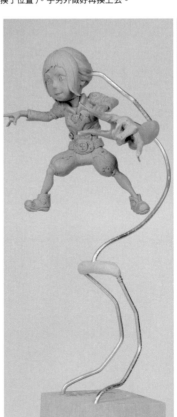

**11.**製作時一邊在腦中想像成品的樣子，一邊隨時確認整體協調感。

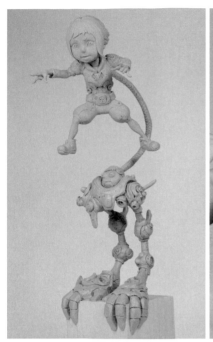
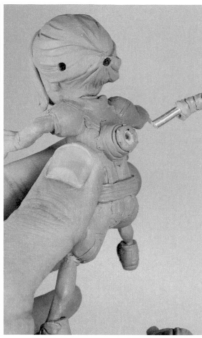
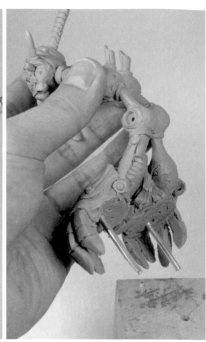

12.完工。烤土後再分割。突出基座的腳掌底部也要烤到。

## 基座

1.為了增加重量，準備了子彈鉛。

2.基座前方要放上機械師少女。模型很容易前傾，因此在後方增加重量，再用補土遮蓋。

3.塗上TAMIYA牙膏補土（基本型）。

4.用分岔的舊筆敲塗表面做出細節。

## 完工

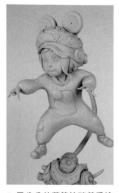
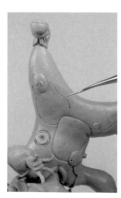

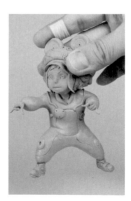

1.用分岔的舊筆沾硝基系塗料稀釋液，塗遍整個模型。

2.用尖銳的抹刀刻出細節。

3.用硝基系塗料稀釋液處理細部。

4.用乙醇輕擦整體，使表面平整。

5.用接近美國灰土顏色的PRO-H補土進行修正。完成！

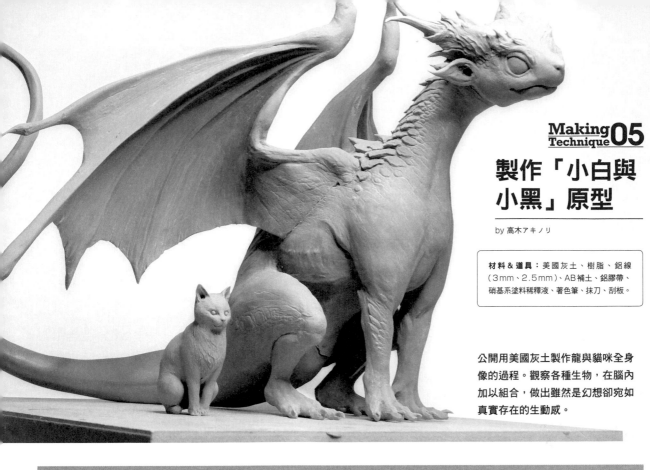

# 製作「小白與小黑」原型

*by 高木アキノリ*

材料 & 道具：美國灰土、樹脂、鋁線（3mm、2.5mm）、AB補土、鋁膠帶、硝基系塗料稀釋液、著色筆、抹刀、刮板。

公開用美國灰土製作龍與貓咪全身像的過程。觀察各種生物，在腦內加以組合，做出雖然是幻想卻宛如真實存在的生動感。

## 粗胚

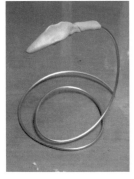 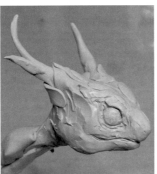

**1.** 用AB補土包住2.5mm的鋁線做成臉的內芯。

**2.** 心中想像一個大略形狀，堆上美國灰土。這次要稍微借用北美箱龜的臉部輪廓來製作。為了不要做得太像爬蟲類，鼻子弄成類似貓、狗的形狀。

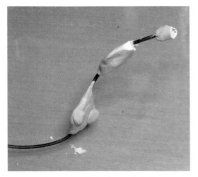 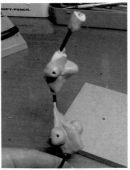 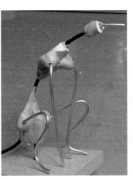 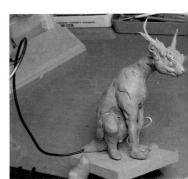

**3.** 身體內芯用3mm的鋁線。確定身體線條後，在頭、胸、骨盤附近用AB補土填出輪廓。

**4.** 手腳用2.5mm的鋁線。在AB補土內芯上鑽洞做出內芯。

**5.** 裝上做好的臉，用美國灰土堆出身體。尾巴鋁線長度可以之後再調整，現階段先讓它維持原本長度。

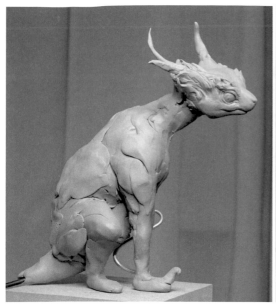
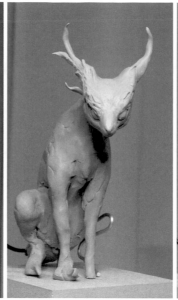
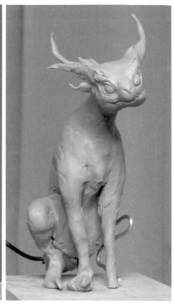

6.一邊堆土一邊調整姿勢。臉的角度稍微上揚。

## 製作翅膀

1.翅膀使用大山竜先生教的方法,將鋁膠帶貼住鋁線做成內芯。

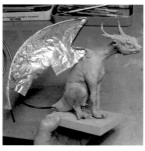

2.內芯做好後接在身體上確認整體協調感。

3.薄薄包上一層美國灰土,心中想像骨架的模樣進行塑形。

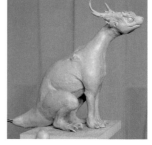

4.製作翅膀時,和翅膀接合的身體也持續塑形。加入鱗片等紋路前,先用刮板與硝基系塗料稀釋液抹平表面。

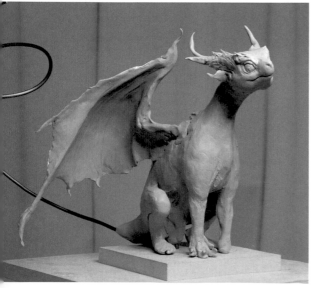
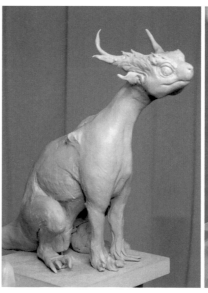

5.裝上翅膀,模型整體平衡已大致確定,可以開始處理細節。

6.暫時取下翅膀,分別進行細修。決定好鱗片形狀後做出輪廓。

# 雕刻細節

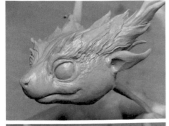

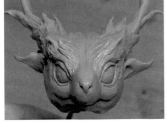

1.整體塑形完成後就開始處理模型細節。為了能夠層次分明地表現出細節，眼周加入鱗片和皺摺，下顎附近的寬闊處不用刻太多紋路。

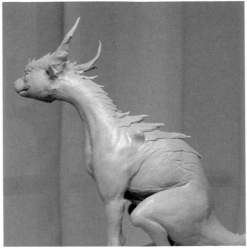

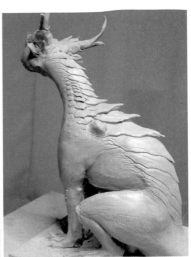

2.刻上身體鱗片，注意背部的鱗片看起來要比較硬一點。

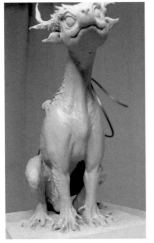

3.塑出手腳形狀，手臂上的鱗片由下往上漸漸增大。和臉一樣，前肢寬闊處不用刻太多紋路上去。

4.手腳的指尖。這次的龍看起來不是很強悍，因此爪子部分做小一點。

5.由上而下刻出放射狀皺摺來製造翅膀紋路。最後用針狀抹刀做出皮膚質感，完成細修。

6.考量整體線條來決定尾巴形狀，安上翅膀後原型就完成了。

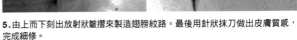

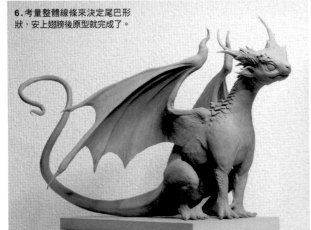

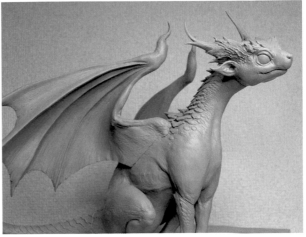

1. 把AB補土黏在2.5mm鋁線內芯上。為了強調龍的巨大感，把貓做小一點。（約4.5cm）。

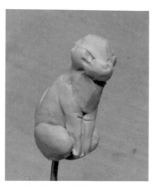

2. 從內芯上方開始堆美國灰土。

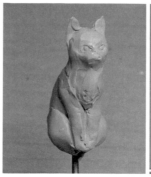
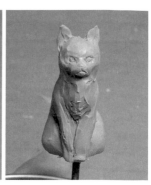

3. 加上耳朵確認整體平衡。

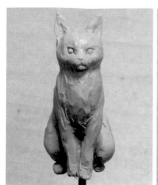

4. 挖出臉型輪廓，確認整體協調後就可以動手做了。

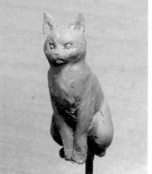
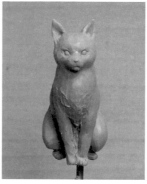

5. 用刮板撫平表面凹凸處，胸口周遭在這個階段就要考慮到毛的高低落差來製作。

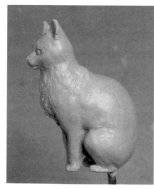
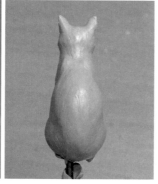

6. 橫向的整體平衡感，想做成和龍相近的形狀，因此試著稍微增加前後身長。

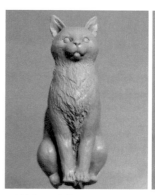

7. 刻出胸口毛皮紋路，注意要把刻痕由上而下逐漸加深。

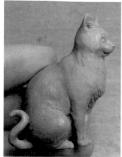
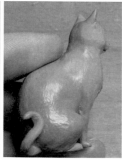
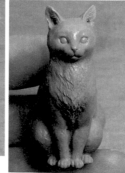
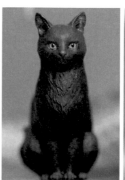
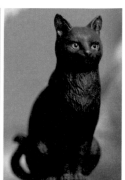

8. 取下鋁線，做出手腳指尖與尾巴、耳朵的毛。大功告成。

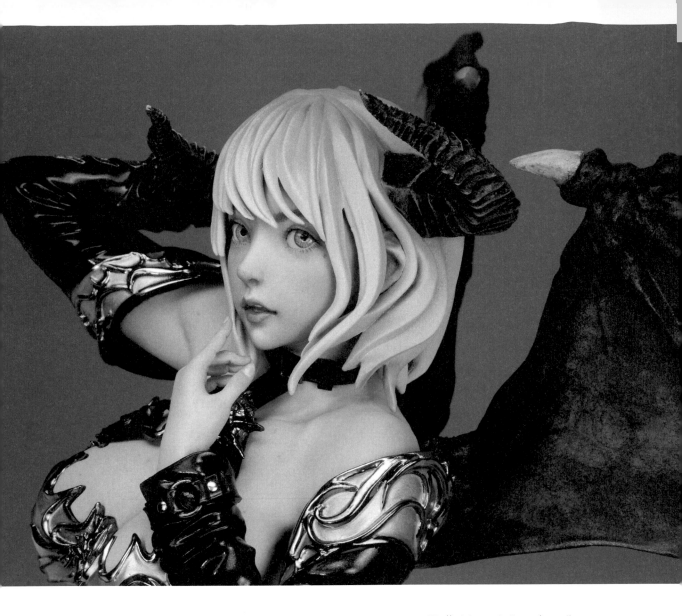

real figure paint lecture

# 塗裝師田川弘的

# 擬真模型塗裝講座

## VOL.1
## 「篠崎小姐」

塗裝出講究的女性肌膚，
賦予擬真人物模型生命的組裝師
田川先生究極塗裝講座。

**材料＆道具：**蓋亞液態底漆補土噴漆罐GSS-04粉紅色、蓋亞液態底漆補土GS-05膚色、油畫顏料（紅色、粉紅色系、藍色系、群青色、偏黑的焦褐色）、油性透明漆、噴槍、硝基系液態補土、硝基系透明漆、彩色噴漆（亮光黑）、99工房色彩噴漆日產酒紅（金屬・珠光色）、瀝青色、金屬珠光、SpazStix超級鏡面鍍鉻漆、透明樹脂、PU透明漆、假睫毛、噴槍、面相筆、大號水彩筆、剪刀、鑷子、絲棉、木板、布、手套等。

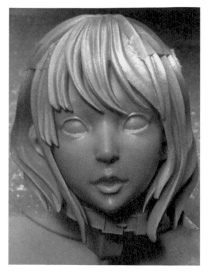

1.將處理好基底的臉部噴上硝基系液態補土。首先全臉噴上蓋亞液態底漆補土噴漆罐GSS-04粉紅色。接著用液態補土GS-05膚色上斜45度角左右……用噴槍大略噴過一遍（保留凹處，強調凸處，留心陰影變化）。

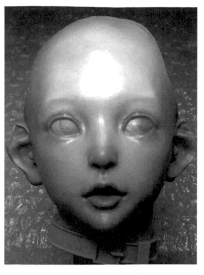

2.從這裡開始改用油彩上色。油彩要花上3～5天，才能乾燥到足以開始繪製的程度（乾燥時間依顏色而不同）。模型師中有許多人認為這是油彩的缺點，但對我來說卻是優點。因為可以仔細花時間調整色彩……首先，眼周塗上紅色和粉紅色系顏料。鼻頭和鼻孔、耳朵凹洞、下巴以及皮膚較薄的部分塗上藍色系顏料……

此時先畫出眉毛毛根，之後畫眉毛的時候就輕鬆了。接著用近似硝基系液態補土塗裝完畢後的膚色油彩將全臉上色（溶劑可混可不混。不過用能透出下方顏色的薄塗法堆疊顏色）。全臉塗上油彩後，用大號水彩筆的筆尖垂直輕拍表面，輕輕拍打以消除筆跡。同時也可以讓鄰近色彩相互融合。嘴唇部分不要拍打，刻意留下筆跡做出嘴唇質感。

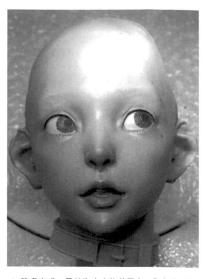

3.肌膚完成。目前為止大約花了1～3小時。接著在沒有灰塵的地方靜置3～5天，等表面乾燥後，替眼睛上色。臉是人物模型最重要的部位。眼睛更是靈魂之窗。必須反覆調整到自己滿意為止。每次的做法都不太一樣，這次是用群青色來畫虹膜和瞳孔。眼白也畫上了（總之，以能透出下方顏色的薄塗法堆疊顏色……是基本）。畫出上睫毛根部線條＆下睫毛，嘴唇＆嘴巴內部也塗上顏色。淡淡點上幾顆痣。放3天等顏料乾燥。

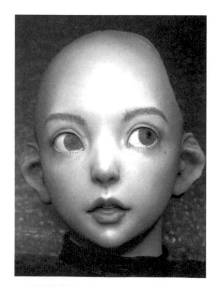

4.眼睛再堆疊一次顏色上去。這樣可以增加深邃感。此外，皮膚較薄的地方，將混入少許群青色的基本膚色極薄地疊上顏色。在步驟2畫過的眉毛毛根上，進一步畫上眉毛，並加強痣與雙眼皮。嘴唇也用疊色法上色。邊注意腮紅與眼影等妝感，邊薄塗疊色。
加強耳朵凹凸處的明暗表現。靜置2天。

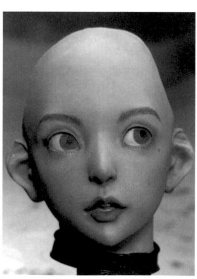

5.在各部位疊色，更加仔細地表現妝感。靜置2天。

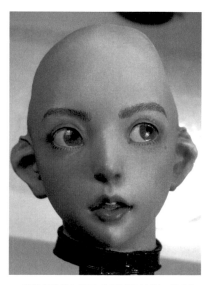

6.從這個階段起就可以開始控制光澤，讓人物一口氣鮮活起來。塗料是油性透明漆、油畫用溶劑。進行瞳孔的光澤處理。

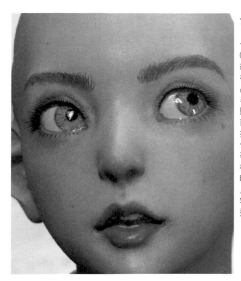

**7.** 植上睫毛。1/8〜1/4比例的人物模型一定會替它植上睫毛（只植上睫毛），這已經成為我製作的人物模型代名詞。這件作品要花上4小時來植毛。將百元商店等處販售的假睫毛，剪下前端0.5mm長度，接著用照紫外線會硬化的透明樹脂當作接著劑，把睫毛一根一根貼在眼皮內側。此時眼睛表面同樣覆蓋上透明樹脂。臉部妝容也或多或少地持續進行。

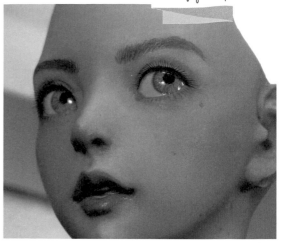

**8.** 睫毛的效果。在展示會等場合，不主動說「睫毛是植上去的喔」的話誰也不會注意到。但是能夠展現多少效果，我可是很自負的ww。

**9.** 完成！

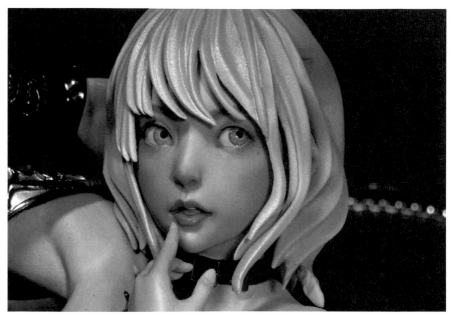

## 底座篇

利用蛇紋塗裝來完工。上網搜尋就能找到製作方式。我講究的部分在於俐落地貼上蛇紋，再模糊它……這樣。添上光澤後看起來就像真的大理石一樣。使用PU透明漆。

## 身體篇

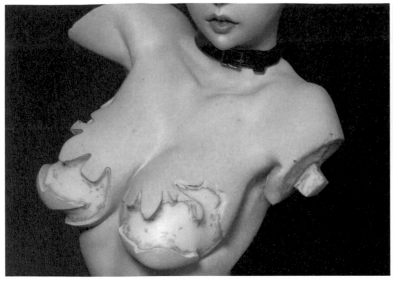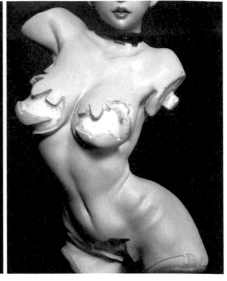

身體皮膚畫法基本上和臉一樣。最近我執著於在皮膚上畫血管。用硝基系液態補土完成基底塗裝後，再用面相筆沾上油彩，繪製全身血管。請參考上方照片。

## 服裝＆配件篇

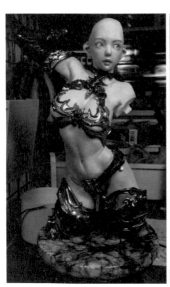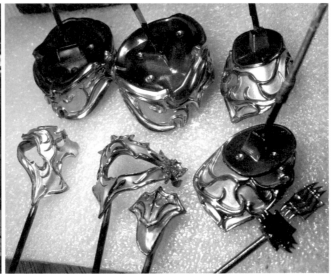

服裝顏色給人沉穩的印象，因此在硝基系灰色液態補土基底上噴上亮光黑漆，再將車用噴漆「99工房色彩噴漆日產酒紅（金屬・珠光色）」噴在表面上完成服裝著色。這種塗料帶有金屬・珠光色澤，因此表面還要再上一層PU透明漆。配件（金屬色系塗裝）則是在硝基系灰色液態補土的基底上，噴上亮光黑漆，再上一層PU透明漆。接著再噴一層SpazStix超級鏡面鍍鉻漆，做成鍍鉻感。這種電鍍感塗裝，塗裝完成後，直接用手去碰的話，就會因為沾上手的油脂而降低鏡面感，拿的時候要千萬小心。

## 翅膀篇

和皮膚一樣，首先用蓋亞液態底漆補土噴漆GSS-04粉紅色把整個翅膀都噴上一層顏色，再進行處理底座時做過的蛇紋塗裝。上層再噴上與肌膚顏色相同的蓋亞液態底漆補土GS-05膚色。接著將外側用油彩塗上偏黑的焦褐色，內側也用同樣顏色塗一遍。用布擦去顏色，調整表面塗裝。

想把造型當成職業，一輩子靠它賺錢。想要原創作品能大賣、想要成功。世界級造型創作者，於武藏野美術大學開設的課程，其修課人數年年爆滿的橫山宏老師，以專業身分，教導想要靠野心和創作魂在業界存活下來的雕塑家們最重要的事。

一輩子靠雕塑吃飯的方法

橫山宏

# 專業人士的13項基本法則

## 第 1 項
## 為了賺錢維生，最重要的事情
## 就是……

該如何維生，該如何賺錢？我在武藏野美術大學開的插畫課程中，有大半內容都是在討論與此相關的技術。首先，儘管聽起來可能有點蠢，但最重要的事情就是**「不要感冒」**。創作者最容易做到的努力，就是不要感冒、不要搞壞身體。在其他事情上，即便付出了許多心血，卻不容易得到成果。然而，努力讓自己不要感冒，卻能夠達到人生中最重要的成果。我對學生們說：「隨身行李不要放在地上」。光是不把隨身行李放在充滿細菌的地面上，就能夠預防感冒或其他傳染病（回家後，把隨身行李放在沙發上或其他地方，又用手碰觸的話，很容易就傳染細菌了）。只要做到這麼簡單的事情，人生就能有所改變。對創作者來說，身體就是資本。儘管每個人的身體狀況不盡相同，然而最重要的依舊是盡可能保持身體健康。這是和技術理論與創作理論同樣重要的事情。

## 第 2 項
## 能夠成為創作者的人

先說結論，如果不喜歡的話還是不要從事這行比較好。必須要喜歡這項事物到不可自拔的程度，完全不考慮這條路以外選項的「變態」才能成為專業人士。就算你很會雕塑，具有把它當成職業工作賺錢的本事，但如果有其他更喜歡的事物的話，還是勸你不要走雕塑這行比較好。空山基先生常說：**「敵不過有偏執狂的人」**。能夠在世界上與人一較長短的，往往都是這種人。心中曾有過趕交件日很辛苦念頭的人，也不要走這行比較好。聽起來雖然很殘酷，但能認清現實反而是幸福。進入公司行號，成為原型製作員工後所面臨的情況，可是十分嚴峻的。

之後要是成為自由工作者，不管有多少死線，不管多想睡，前方還是有那種一有想做的東西就馬上著手創作的對手等著你。竹谷隆之先生、寺田克也先生，大家都是這樣。這個世界上，至少我遇到的一流創作者，每個人都是這種「變態」。

## 第 3 項
## 賺錢的人做的事

舉例來說，**最適合跑業務的衣服，應該就是「整潔的服裝」**了。就算是既有的舊衣也無所謂，只要穿上清洗乾淨的衣服，對方反應就會不一樣。做到這種程度的簡單努力，就能變成有錢人。如果是在公司上班的人，早上只要提早1小時到公司，持續不懈的話，就很容易晉升。對於這種很容易就能達成，效果又很顯著的努力，可以想想努力後會得到什麼收穫，進而實踐它。

我常教導學生在電車或公車上，應該要讓位給年長者。行為心理學也有提到，這種行為能夠導向真正的成功。現在讓位的話，哪天等自己需要座位時，就有可能被別人讓位。雖然與技術無關，但讓這種正向思考反覆循環是很重要的。注意到眼前有位坐輪椅的人正打算上坡，卻不幫忙推他上去的人是絕對無法成大器的。「我沒發現」，因此「準備得不夠充分」，這種態度也很不可取。**日常的行為舉止和你的作品息息相關。**

## 第 4 項
## 如何在創作上取得成功

拼命努力想要在創作上取得成功卻碰壁的事情很常見。這時候，千萬不能輕易被打敗。**最重要的是，擁有一顆堅強的心，又或者說，遲鈍的心。**總會有辦法的，我平常總是讓位給老太太，神明應該會站在我這邊吧？類似這種感覺（笑）。要啟發正面思考，必須要先有過成功的經驗。從小開始累積成功經驗，例如很會用餐巾紙摺紙等，小小成功逐漸累積，就能夠啟發正面思考，這便是創作成功的訣竅。我有一個名叫「餐巾紙插畫」的SNS群組。是歐美的創作者們所建立的群組，他們會在群組裡分享自己在泡沫紅茶店等處的餐巾紙上畫的插圖。例如上面印有蕎麥麵店商標的餐巾紙，就在商標上用原子筆塗鴉，改圖作品上傳後獲得眾人好評，這就是所謂的「小小的成功」。這些小成功累積起來，就會產生巨大的自信心。

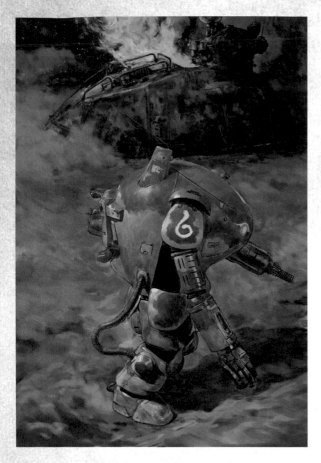

像《新世紀福音戰士》也是擷取使徒等基督教相關名詞放入作品當中，才能夠紅遍全世界。

以文化產業來說，接下來會穩定成長的中國市場流行元素又是什麼呢？想著想著……乾脆直接去問Sum-Art的神田（參考140頁），得到了「風水」這個關鍵字。像埃貢・席勒那種彷彿削去了什麼的造型作品，從風水上來說似乎是NG的。把瘦削的，會令人聯想到「死亡」的模型帶回家的話，似乎會被媽媽罵（笑）。根據這個思考方向，必須做出「有利於風水」的模型。因此上色時最好選用金色、紅色、黃色。也就是說，加入市場流行元素是針對使用者的行銷策略。我認為創作者心中若對此有所抵觸，朝「我想要做這樣的東西！」的方向一意孤行，是不會順利的。

## 第**7**項
## 讓作品暢銷的捷徑是？

所謂的作品，**與其做給只叫好而不買的人，不如為了只花10元買的人而做**。不管再怎麼受到好評，光只有叫好是沒有意義的。能做出能讓人覺得「好想買這個」的作品才稱得上是專業。或許比起「賣作品」，「能讓對方買下作品」這種說法比較正確。以畫作為例，對畫的人而言，一萬日幣或許太便宜，但對買的人來說，一萬日幣卻相當昂貴。事實上，要賣出自己作品的捷徑，就是去買別人的作品。花費貴重錢財買別人的作品，觀察該作品的優點，那就是這項作品為什麼能標上這個售價的原因。如此一來，至少就能做出值這個金額的作品了。不買別人的畫卻能賣出自己畫的人，我到現在還沒見過。

雕塑也一樣。作品賣得出去的人，都會買別人的雕塑作品。或者和其他作家相互交換作品。「學習怎麼賣之前必須先買」。這樣才能知道「就算必須花錢也想要的東西」到底是什麼樣的東西不是嗎？如此就有可能做出自己也想要的東西。**比起做出對多數人來說「這個能賣嗎？」的作品，更應該做「我想要這個所以做了！」的作品**。一定會有跟自己想法一樣的人的。全世界大概3000人左右（笑）。所以第一步先讓自己成為顧客吧。

## 第**8**項
## 比起細心，速度更重要

**比起花10小時做的作品，花5小時做的作品更好**。製作時間越快越好。我常說，細心製作的東西雖然容易受到稱讚，但是當你被訪問到「這是花多少時間做的」、「多少錢呢」，這時還是不要回答比較好。舉例而言，喝到好咖啡時，你不會特地去問這杯咖啡花了多久才泡好對吧。當人們放棄理解這項作品的價值時，才會去問「花多少時間做的？」這種問題。要是這項作品很快就做好的話，就會給人很厲害的感覺。因此，萬一碰到這種問題，隨口說個喜歡的時間就好，例如「150小時」之類。

這樣對方就會把作品價值想像成150小時的時薪。此外，就算這項工作只要1天就能完工，也要取得1個月左右的餘裕。然而，即便有1個月的時間，還是很常陷入因為相當努力仔細地做，卻趕不上交件期限，更沒空做自己事情的狀況。能夠1天就完工，剩下的1個月拿來做自己的作品、散散步的話是最好不過的。

## 第**5**項
## 在「大風吹」中占到空位

最熱門的領域就是最艱難的領域。然而世上卻不乏想藉流行海撈一筆的笨蛋。所謂「藍海戰術」**就是要人避開紅海，亦即競爭激烈血海的策略**。找到沒有競爭對手，能捕獲喜好食物的藍海是相當重要的。簡而言之，因為對手很少，可以探索自己擅長的領域，要是發現尚未開發，就自己開拓一個市場。

找到這種市場的方法，類似於找到「我喜歡這個味道！」的「變態嗜好」。舉例而言，想想現在什麼東西最熱門，然後一個一個推翻它。當自己目前正在做的東西和市場沒有任何重疊時，只要作品有一定程度的品質，就絕對能夠搶占到空位。

村上隆還是學生的時候總是說：「我們現在就是為了尋找自己能坐的椅子才從事創作的。」就像大風吹一樣，你是否能夠發現那張椅子呢？就算想到眼睛出血，我們都要無時無刻地探求它。

## 第**6**項
## 看透世界流行元素

想法不要跟其他創作者重複雖然重要，但創作時還是加入**人類史上歷久不衰的流行元素比較好**。例如基督教就是2000年以上的流行。尤其以全世界為目標進行創作的話，作品中就應該含有基督教創作元素。想要放眼世界，不管什麼藝術作品，要是沒有基督教元素的話就不用談了。看電影時不是也常看到堪稱基督教招牌的「十字架」嗎？基督教是人類史上最成功的概念之一。就

## 第9項
## 「有看過類似創作，但這項作品跟其他人不太一樣」比較好

作品中不需要強加進去「個性」。人類只對已經存在的，見過的東西有興趣。「來做別人沒見過的東西吧！」這種想法，會讓人神經緊繃。誰都不想要沒見過的東西，我認識的所有創作家都能夠理解這點。**人類不喜歡沒見過也沒聽過的東西**。但是，如果是把看過的東西加以改造，就會得到「啊，這個我看過！」的反應。大家想要的是改造自己熟知的事物。看因改編而大受歡迎的歌曲就知道了。因此創作者要大量地欣賞好作品，吸收、消化、再創造的訓練是必要的。

記住目前看過的世間存在的「形狀」與「顏色」，把它用在造型上。身為一名塗裝師，我把目前買過、碰過的塑膠模型組件形狀全部記在腦袋裡了。因此在創作初期，「這個要用在哪個組件上呢？」我的腦中就已經出現藍圖。然而這只不過是把存在於記憶中的形狀放進各種地方加以拼貼而已。

此外，可能的話不要太窮比較好。打工是浪費時間。要是有時間打工的話，不如去美術館，拚死也要看到喜歡的作品並牢牢記住，心中想著：「來模仿這件作品吧！」

話雖如此，但是靠打工來與人接觸也很重要，可能的話找看看適合創作者會想做的打工吧。

## 第10項
## 畫下來＝變成自己的東西

**看著對象物體，把它畫下來就能夠記住**。因此我這十年來持續不斷地把當天買的東西全部畫下來。已經畫到可以出畫冊了（笑）。最近甚至是因為想畫才買，本身並不需要那樣東西。已經是狂人程度了（笑）。只要畫下來，不管怎樣的物體形象都會變成自己的東西。就算只是畫眼前杯子也好。從這裡看過去，杯子的角度會變成這樣，不畫下來就沒辦法把這些細節留在腦海裡。**記憶裡保存了多少東西會成為創作的勝敗關鍵**。就算只用在店裡的時間畫一下，技術也會有一定程度的增加。

## 第11項
## 打動「大客戶」心弦的作品是？

那就是「發明形象」。雖然已經反覆講過了，並不是做出「至今都沒有看過的東西」，而是作者能否重組現有的顏色、形態、造型，藉此獲得忠實顧客。這就是**「組合事物形體而成的發明」**。例如竹谷老弟（竹谷隆之）和小韮（韮沢靖）並不光只是繪畫或雕塑的技術高超而已，他們從年輕時就持續在尋找作品的**「良好形態」**。從創作者的作品形態與創作方式中，可以看出他的喜好類型。例如竹谷老弟相當喜愛帶有情色風格的模型。因此他暗藏情色隱喻的雕塑作品，絕對能夠讓人接受。也就是說，在作品裡放入能夠讓人認同的記號。這樣就會有很多粉絲了。

## 第12項
## 培養「小偷之眼」

能夠認同他人作品中和自己不同之處也是一種才能。我會和朋友買相同的塑膠模型，組好後互相交換來看。第一眼會覺得別人做的東西很棒對吧！事實上，自己作品的缺點大多只有自己才會察覺。從別人眼中看來，反而會覺得「咦？明明很棒啊！」而不斷發掘他人作品的長處，這樣一來，不管什麼東西都只會看見它的優點。如此就能夠把對方的優點慢慢奪來變成自己的東西。這並非盜用設計，而是盜用素描能力、表現能力這種沒有著作權的事物（笑）。我們將這種功夫稱為「小偷之眼」。要是能夠把達文西和米開朗基羅的才能乾淨俐落地偷過來就好了。

因此，**我只要看到批評作品的傢伙，就覺得這人絕對沒辦法有所累積**。我在美術大學教書時，只要看到學生作品的優點，就會心想：「啊，這個我要學起來」，漸漸把別人的長處納為己有（笑）。比自己年輕就等於比自己差，懷著這種想法的話就會大栽跟頭。時間具有無法用金錢衡量的價值，年輕人的可能性比我們這些老頭子多了好幾倍。即便是當今業界的大前輩，例如橫尾忠則或宇野亞喜良等人，也要從年輕人身上取經。實在是贏不過這種人啊。

## 第13項
## 致力於不要成名！

**突然爆紅大賣的作品另當別論，但是請先做出「能穩定銷售的作品」**。所謂穩定銷售，就是長銷的意思。此處的關鍵在於不要擁有高知名度，不要成為主流。有名或成為主流的話，就會遭「消費」而消失。對消費者來說，購買流行商品只是單純的消費，消費完後便心想：「那，接下來要給我看什麼呢？」實際上並沒有那麼喜歡這件作品。為了排除這種消費者，請不要成名。我對年輕創作者說，致力於不要成名比較好。對創作者而言，不需要高知名度，既能溫飽又能做自己想做的東西才是最幸福的事。

橫山宏（YOKOYAMA・KOU）
1956年生，福岡縣北九州市人。武藏野美術大學造型系畢業，主修日本畫。插畫家、立體造型作家。在學期間就以合田佐和子助手身分，參與寺山修司與唐十郎領導的劇團舞台設計。在《SF Magazine》雜誌上以插畫出道。其後發表了廣告、雜誌、遊戲等相關插圖與立體雕塑作品。1982年於雜誌《Hobby Japan》的連載企畫「SF 3D原創」極受歡迎。之後更名為「Maschinen Krieger」重新連載。世界各地都有許多死忠支持者。日本SF作家俱樂部會員。2013年起擔任武藏野美術大學視覺傳達設計學系講師。

「橫山宏的Maschinen Krieger／立體造型中的空想世界展」
將於2019年4月27日到6月23日，在北九州漫畫博物館展出。

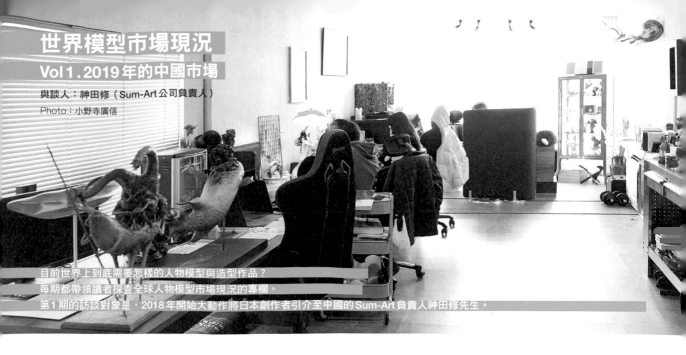

# 世界模型市場現況
## Vol 1. 2019年的中國市場

與談人：神田修（Sum-Art公司負責人）

Photo：小野寺廣信

目前世界上到底需要怎樣的人物模型與造型作品？
每期都帶領讀者探查全球人物模型市場現況的專欄。
第1期的訪談對象是，2018年開始大動作將日本創作者引介至中國的Sum-Art負責人神田修先生。

## Sum-Art是什麼？

**神田：**我擔任負責人的Sum-Art股份有限公司，是和中國的人物模型廠商Manasmodel有合作關係的企業，負責將日本的藝術家介紹到中國去。雖然常常被問：「是不是Manasmodel的日本分公司？」但是雙方公司型態完全不同。只是由Manasmodel的四季社長出資而已。他在2016年跟我提到「想要和日本的藝術家展開合作」，我便回答他：「那就一起做吧！」於是就著手進行了。從那之後便互相合作，合作方式是我在日本尋找藝術家作品，再拿到中國工廠量產。

**編輯部：**在日本做好上色展示品，交給中國工廠嗎？

**神田：**是的。接著再把作者帶去中國舉辦個展和聯展。Manasmodel也有投資美國公司，那邊的工作也和日本這邊一樣。因此今後日本的藝術家可以到中國和美國開設個展，相反地，中國的藝術家也能到日本和美國去，相關生意也開始談了。

**編輯部：**未來，中國模型反向輸入日本玩具市場的情況會增加嗎？

**神田：**我認為會增加。2019年1月底左右，豆魚雷那邊就增加十幾件新作品。是鎌田光司、松岡ミチヒロ、植田明志等人的各式創作量產品。

## 在中國哪類模型比較熱門呢？

**編輯部：**有一天在中國會吹起日本原型師風潮嗎？

**神田：**2017年10月鎌田光司先生在中國開了個展，迴響非常好。受此影響，也有日本造型師向我詢問相關事宜。藝術家由我來選擇。選擇標準是憑自己喜好，以及是否有人氣、中國能接受的作品。

**編輯部：**中國能接受的東西是什麼？

**神田：**中國人對藝術商品的重要選擇標準是「吉利的東西」。以豬年為例，在日本是山豬年，豬造型商品就會大受歡迎。一般說，大家會擺在家裡的，還是像孫悟空或龍、虎、馬等吉利或對風水好的東西。稍微暗黑系的，例如頭骨、屍體等主題，擺在家裡的話對風水不太好。當然，暗黑系的模型在中國還是賣得出去，但買氣上有壓倒性的差異。

**編輯部：**看起來無害，可愛又吉祥的東西賣得怎麼樣呢？

**神田：**是的，看起來無害的東西賣得比較好。還有女孩子可能會喜歡的東西。中國客層中，女性所占比例比男性高。男性也會為了送女孩子東西而買，大概都買貓熊一類的商品。女孩子也會在自己的房間裡裝飾喜歡的人物模型。

**編輯部：**年齡層呢？

**神田：**主要客層是20歲～30歲。買的人當中，真的很多人會一次買很多東西。平均一次活動會買個2～3件左右。基本上都超過10萬日幣。看都不看價錢就買下來了。住在豪宅的有錢人很多，他們會用大型人物模型來裝飾住家。

## 這是2019年中國市場的走向

**編輯部：**中國的人物模型市場，現在感覺怎麼樣呢？

**神田：**到2018年為止都維持美術品風格的熱潮。Manasmodel的商品也有銷量。但是2019年會如何，目前還有點看不清形勢。現在中國政府投注很多心力在漫畫和動畫上面。日本動畫很熱門，國產動畫和漫畫也很多。不知道那方面的走向會如何。在中國，日本的集英社漫畫相當熱門。

**編輯部：**熱門的漫畫和動畫作品有哪些呢？

**神田：**具有壓倒性人氣的是井上雄彥《灌籃高手》。此外還有《鋼彈》、《新世紀福音戰士》、《勇者王》等動畫也很受歡迎。目前在動漫迷當中極具人氣的是《艦隊Collection》和《刀劍亂舞-ONLINE-》。另外還有手遊《陰陽師和風幻想RPG》等。因為帥哥角色很多，所以很受歡迎。其他類型的作品，像是桂正和的畫風也很受歡迎。《TIGER&BUNNY（虎與兔）》自不用說，《電影少女》和《I"s》在30歲左右的消費者中也很有人氣。中國30～40歲的人，能接收到的日本動畫情報有限。因此這個世代最早看到的就是《灌籃高手》或《電影少女》之類的作品。同時，這個年齡層的人目前正忙於工作賺錢，很少看近期的

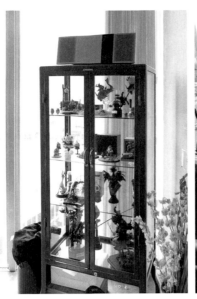

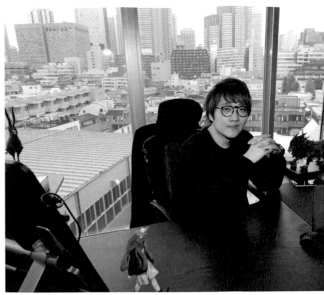

左頁：辦公室裡到處都擺著各種造型作品的樣本和上色展示品。工作人員也會在這裡進行展示品上色等工作。

右上：背對新宿的高樓大廈，坐在Sum-Art辦公室裡的神田修先生。2018年3月開始在靠近初台車站的大樓設立了辦公室。神田先生每天都過著往返於中國、日本、台灣的忙碌生活。

左上：玻璃展示櫃中，成排展示了目前為止由Manasmodel與Sum-Art經手的造型作品。由Manasmodel的中國人原型師根據中國知名插畫家早稻（Zao Dao）的原畫製作的可愛猴子角色與套組（從上數來第二層架），是目前最熱賣的商品。

右下：2018年4月左右買來的限定色賓士SUV是神田先生的愛車。幾乎每天都搭著它在東京都內四處跑。

動畫作品，於是《灌籃高手》或《電影少女》的人氣就固定下來。這部分是最大的客群，和手頭有閒錢的客層也相互重疊。這次想針對這個年齡層上下的客群，推出漫畫・動畫路線的PVC模型。

**編輯部：**價格部分也很兩極化？

**神田：**是的。做成PVC模型的話就可以用機器量產，因此相較於一般的樹脂製或GK模型，單價會比較便宜。即使在中國，樹脂製或GK模型的售價也比PVC貴上三倍。在中國，已塗裝完成品意外的暢銷。一般來說會直觀地認為，出了GK模型後，已塗裝完成品就賣不出去了。實際上，有能力親自塗裝的人並不多。由於塗裝不是任誰都辦得到的事，因此要求購買已塗裝完成品的人意外的多。GK模型的部分也是，市場規模雖小，但只要出了就能賣。

## 接下來想出一些藝術感更強的作品

**編輯部：**Manasmodel在2019年也持續以原創作品為重心嗎？

**神田：**正是如此。再來就是展覽會。

**編輯部：**中國還有其他類似Manasmodel的公司嗎？

**神田：**有，不過Manasmodel的規模最大。其他公司沒有這麼廣泛地和藝術家合作，大概都是固定跟2～3位合作而已。

**編輯部：**介紹到日本和美國的中國原型師大約有多少人呢？

**神田：**數量相當稀少。和日本比起來，有名氣又有展望的原型師大約20～30人左右。例如冰山（Bīng shān）、張洋（Zhāng yáng）、胡江（Hú jiāng）、光叔（Guāng shū）等人。中國的藝術家，基本上創作黏土原型的人比較多。例如用美國土創作之類的。創作3D原型的人大多會進人物模型公司或騰訊等大型遊戲公司旗下的人物模型部門。

**編輯部：**2019年2月這個時間點，最推薦的商品是什麼？

**神田：**大畠雅人的作品。《東京電玩少女》以及和中國造型師的合作作品。還有岡田惠太的《虎與龍》作品。岡田先生的作品外觀討喜又帥氣，會擺設在家中的粉絲很多。未來也考慮以

Rockin'Jelly Bean、空山基、寺田克也這些作家的原畫為主，慢慢推出具有藝術感的人物模型。目前已經在進行與山本タカト的合作作品。敬請期待。

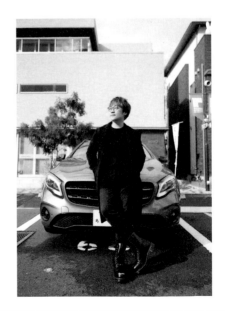

**神田修（KANNDA・SHYOU）**
1991年生於香港。小學畢業為止都住在香港。國中就讀於上海的國際學校。高中在洛杉磯與倫敦度過。高中畢業後回到日本學習日語。之後又去了澳洲，最後回到日本進入武藏野美術大學就讀。畢業後在HAL東京學習CG技術，就職於COLOPL公司。2016年離職，成立Sum-Art。和台灣設計家合作的服裝品牌計畫也正在進行中。最近也開始中國電影相關的經紀工作。

# 在好萊塢製作原創電影的方法　by 片桐裕司

2015 年在「Kickstarter」募資成功，正式成為好萊塢長片電影導演的片桐裕司先生。歷時近 7 年，一邊從事特效化妝與特效模型工作，一邊構思原創電影，最終實現夢想的片桐先生，這回要來訪問他成功的祕訣。想利用群眾募資製作電影的人必看！

## 要如何在好萊塢拍電影？

**片桐：**在電影公司慢慢從 AD 腳踏實地做起，十幾年後晉升為導演，這算是標準步驟。此外也有在電影提案大會（Pitch Festival）上被製作人看中的情況。

**編輯部：**有上傳影片爆紅後，改拍成電影的可能性嗎？

**片桐：**像 Youtube 上爆紅的「Lights out」短片作品就已經改拍成電影了（※1）。還有爸爸被咬傷變成喪屍，卻還是背著嬰兒逃命的喪屍片……這種賺人熱淚的短片作品也改拍成電影了（※2）。雖然很罕見，不過若是極具衝擊性的短片，還是有可能被改拍成電影的。

## 利用群眾募資拍電影

**編輯部：**群眾募資最重要的是？

**片桐：**要讓對募資者一無所知的人們產生「這項東西我願意掏錢！」的想法。比較常見的募資方法是向認識的人籌錢，但是 2700 萬日幣（《無間煉獄》募集總金額）實在不是單靠人脈就籌得到的金額。這部電影的出資者有 9 成都是素未謀面的陌生人。《無間煉獄》的出資者有 1200 人以上，來自日本的出資金額大約 300 萬日幣左右。其餘 2000 萬日幣以上的金額，都是國外的陌生人提供的。

**編輯部：**花在 Kickstarter 上的金額呢？

**片桐：**花了 10 萬日幣左右做了募資活動用的開頭影片。具體來說是花在機材租借上。因為使用了起重機一類的器材來拍攝

Kickstarter 的宣傳用影片，最後一幕收在道格‧瓊斯出場的震撼畫面上。影片很重視特效的衝擊感，因此花了大錢做特效。短時間內如何讓人們留下強烈印象是很重要的。超過 5 分鐘的宣傳片就沒人要看了。

**編輯部：**第一次集資沒有達標是什麼原因呢？

**片桐：**首先最大的敗因就是沒有準備好劇本。此外還有沒有定期發布情報，與有意出資者之間溝通不足。第 2 次時就請了專門行銷人員來負責這部分了。

**編輯部：**想利用 Kickstarter 集資的話，怎樣做會比較好呢？

**片桐：**事先準備好大量發文內容。不常更新資訊的話很快就會被人淡忘了。支持者人數剛開始會緩慢上升，稍微怠於發布情報的話，很快就會停滯不前。這段時間持續了一個月左右，這是最難熬的階段。這時千萬不要患得患失，不能出現負面消極的言論，避免「拜託」或「請幫幫我」等句子。必須用「這項專案很有趣喔！」這類正向發言，讓人看見募資者的自信心。雖然心裡想的完全不是這麼一回事（笑）。

**編輯部：**6 個月後再度挑戰，就成功了。

片桐：因為目標金額是25萬美元，所以找到願意出大錢的投資人是很重要的。想要製作人掛保證的投資者很多。這次出了1萬美元的人有3人。其中一名是演員兼製作人，他希望拿到英國的電影發行權。還有一位出資者的目的是想在電影裡登場，即便當臨時演員也無所謂。不過，就算他有出資，電影還是有公平地進行演員試鏡喔。後來決定選他當演員，他也有很好的表現。最後一名出資者人是馬來西亞的投資家，他會來接洽，主要是想要改編成遊戲的權利以及好萊塢人脈。

## 至少要有劇本

編輯部：聽說現在正在製作第二部電影。

片桐：看到《無間煉獄》募資活動而前來詢問的美國人，是個能幹的人，想要一部由自己的電影發行公司製作的電影，因此就決定跟他一起拍攝好萊塢電影。劇本已經有了，正在提預算跟勘景階段。還有一項是跟馬來西亞的出資者一起進軍泰國的電影。兩部都是原創電影。

編輯部：Kickstarter募資活動過程中，腦中已經多少有下一部作品的想法嗎？

片桐：想好了。已經把日文寫成的劇本翻成英文版，拿給製作人看，他看了以後也產生了興趣。

編輯部：劇本一定要用英文寫嗎？

片桐：當然。不用英文是不行的。

編輯部：最關鍵的部分是劇本。

片桐：第二次在Kickstarter募資時準備了劇本，那時就收到很多「looks promising」的留言。彷彿是一種做得到的保證，讓人感到安心。要是投資了1萬美元，電影卻無法完成就沒有意義了。至少要有劇本才行。根據劇本提出預算，這樣才會知道需要花費多少錢。

編輯部：片桐先生是怎麼學習寫劇本的呢？

片桐：跟《實用電影編劇技巧》（遠流，2008）這本書學的。剛開始是憑感覺寫劇本，遇到這本書後，受到相當強烈的衝擊。心想這樣不行，於是就全部重寫了。推薦這本書給想要從事電影創作的人。

---

※1 由英國的電影網站「Bloody Cuts」主辦的短篇恐怖電影挑戰企畫「Who's There Film Challenge」（2013年）的投稿作品。2016年由《奪魂鋸》、《厲陰宅》系列導演溫子仁翻拍了電影。在台灣的電影名稱為「鬼關燈」。
※2《CARGO》（2013年，澳洲），7分鐘微電影。在Youtube上播放次數超過1400萬次。2018年改編為電影長片，將在Netflix上播放。

3月2日起
《無間煉獄》DVD正式發行!!

**片桐裕司（KATAGIRI・HIROSHI）**
1972年生於東京。18歲赴美，隔年成為特效化妝師，參與各式電影、電視角色創作。1998年，因電視影集《X檔案》的化妝工作獲得艾美獎。2000～2006年在好萊塢的頂尖工作室Stan Winston Studio擔任主要設計師。擔任恐怖三部曲《The Horror Theater》的劇本・導演，開啟了電影導演生涯。2018年5月，透過Kickstarter群眾募資，成功導演長片電影《無間煉獄》，於全美10大城市上映，日本也於隔年7月上映。為了培育新人，在日本各地開設雕刻講座。

---

## 開始使用 Kickstarter

全世界最大的群眾募資網站「Kickstarter」，2017年起開始提供日本地區服務。只要有日本的銀行帳戶和身分證就能夠申請專案募資。立刻用Kickstarter實現你的點子吧！

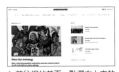

**1.**前往網站首頁，點選右上方的「登入」。

**2.**點選登入頁下方的「註冊！」，輸入姓名、E-mail、密碼，註冊新帳戶。

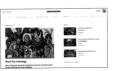

**3.**登入後前往首頁。看到左上方的「搜尋」、「開始」，選擇「開始」。

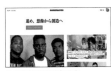

**4.**點選「開始專案計畫」。

**5.**選擇專案類別，點選「進入專案計畫綱要」。

**6.**撰寫專案計畫綱要（135字以內），點選「前往申請資格」。

**7.**確認居住國家與專案計畫的申請資格（18歲以上，持有身分證，持有簽帳金融卡or信用卡）。

**8.**確認Kickstarter條款，點選「接受」。

**9.**在此撰寫專案計畫綱要。輸入基本情報（專案名稱、專案計畫主視覺圖像、設定集資目標）、回饋方案（回饋方案／設定給支持者的回饋內容、設定運費）、專案內容（新增影片、專案計畫的詳細內容）、個人檔案（新增照片、自我介紹、所在地）、付款（確認本人身分、登錄銀行帳戶）五大項目。五大項目完成後，提交專案計畫審查。審查目的為確認該專案是否符合Kickstarter條款與規則。審查時間約須1天～5天（最多），審查通過後計畫就啟動了！

SCULPTORS01
Copyright c 2019 GENKOSHA CO., LTD.

Original Japanese Edition Staff

Art direction and design: Mitsugu Mizobata(ikaruga.)
Editing: Atelier Kochi, Maya Iwakawa, Yuko Sasaki, Miu Matsukawa Proof
reading: Yuko Takamura Planning and editing: Sahoko Hyakutake(GENKOSHA CO., Ltd.)

Originally published in Japan by GENKOSHA CO., LTD., Chinese ( in
traditional character only ) translation rights arranged with GENKOSHA CO.,
LTD., through CREEK & RIVER Co.,Ltd.

# SCULPTORS 01
## 2019 WINTER
### 原創造型&原型製作作品集

出　　　　版／楓書坊文化出版社
地　　　　址／新北市板橋區信義路163巷3號10樓
郵 政 劃 撥／19907596　楓書坊文化出版社
網　　　　址／www.maplebook.com.tw
電　　　　話／02-2957-6096
傳　　　　真／02-2957-6435
編　　　者／玄光社
審　　　訂／R1 Chung
翻　　　譯／YUMI
企 劃 編 輯／王瀅晴
內 文 排 版／楊亞容
港 澳 經 銷／泛華發行代理有限公司
定　　　價／520元
二 版 日 期／2019年8月

國家圖書館出版品預行編目資料

SCULPTORS. 1：原創造型&原型製作作品
集 / 玄光社編；YUMI譯. -- 初版. -- 新北市
：楓書坊文化, 2019.07　面；　　公分
ISBN 978-986-377-498-3（平裝）

1. 模型　2. 工藝美術

999　　　　　　　　　　　108008318

Special Thanks:
阿井辰哉（デジタルファクトリー）、秋場 紀（イシュー）、秋山英雄（カプコン）、石川詩子（studio STR）、今村誠二（光プロダクション）、岩崎 薫（アニプレックス）、岡島信幸（ディースリー・パブリッシャー）、岡部淳也（ブラスト）、川崎美佳（Coolprops）、木所孝太（秋田書店）、黒須マモル（豆魚雷）、小林弘行（海洋堂）、小松勤（Gecco）、境めぐみ（アート・ストーム）、佐藤忠博（アークライト）、新門香奈子（フレア）、鈴木直人（Coolprops）、高橋明子（IMG）、田口葉子（ヴァニラ画廊）、玉村和則（クロス・ワークス）、額賀伸彦（1000TOYS）、間進吾（ニトロプラス）、原田 隼（豆魚雷）、松村一史（白鳥どうぶつ園）、村上甲子夫（Gecco）、矢竹剛教（アクセル）、山下しゅんや、横山 聰（コナミデジタルエンタテインメント）、吉川正紀（GILLGILL）、鷲谷一（20世紀FOX映画）、Alec Gillis（ADI）